불꽃으로 살다

일러두기

이 책에 나오는 인명의 한글 표기는 국립국어원 규정에 따랐으며, 규정에 따른 용례가 없는
경우는 원어 발음에 최대한 가깝게 표기하고자 하였다.

불꽃으로 살다

짧지만 강렬하게 살다 간
위대한 예술가 30인의 삶과 작품 이야기

케이트 브라이언 지음
김성환 옮김

design **house**

불꽃으로 살다

1판 1쇄 인쇄 2022년 5월 27일
1판 1쇄 발행 2022년 6월 7일

지은이 케이트 브라이언
일러스트레이션 애나 히기
옮긴이 김성환
펴낸이 이영혜
펴낸곳 ㈜디자인하우스

책임편집 김선영
디자인 말리북
교정교열 이진아
조판 김효정
홍보마케팅 박화인
영업 문상식, 소은주
제작 정현석, 민나영
미디어사업부문장 김은령

출판등록 1977년 8월 19일 제2-208호
주소 서울시 중구 동호로 272
대표전화 02-2275-6151
영업부직통 02-2263-6900
대표메일 dhbooks@design.co.kr
인스타그램 instagram.com/dh_book
홈페이지 designhouse.co.kr

ISBN 978-89-7041-760-8 03600

디자인하우스는 독자 여러분의 소중한 아이디어와 원고 투고를 기다리고 있습니다.
원고가 있으신 분은 dhbooks@design.co.kr로 개요와 기획 의도, 연락처 등을 보내 주세요.

나의 완벽한 작은 별,
주노 보비 브라이언에게

영원히 기억될, 삶에 대한 투쟁기

"인간은 왜, 어쩌다 예술을 창작하게 된 걸까?" 예전에 친구가 불쑥 물었다. "그런 어려운 질문 좀 하지 마"라고 대꾸했지만, 예술에 관심 많은 과학자인 그 친구는 그날따라 내 대답을 듣고 싶어 했다. 나는 천천히 대답하며 생각을 정리해 나갔다. "자신이 세상을 보고 듣고 느끼고 생각하는 것을 나타내고 싶어서⋯ 자신이나 자신을 매개로 한 더 큰 무엇인가를 표현하고 싶어서⋯ 그렇게 해서 세상과 연결되고 싶어서⋯ 그리고 그것을 인간의 짧은 수명보다 더 길게 유지하고 싶어서⋯ 인간은 시간적·공간적으로 지극히 유한한 조그만 하루살이인데 예술을 통해서 그 한계를 극복할 수 있으니까⋯ 시공간적 확장과 초월을 위해서." 친구는 고개를 끄떡였다.

이런 생각을 해 보았기 때문에 이 책의 저자 케이트 브라이언Kate Bryan이 인용한 화가 키스 해링Keith Haring의 다음과 같은 말에 반갑게 공감할 수 있었다. "제 작업은 일종의 불멸을 향한 추구입니다. ⋯ 예술 작품을 통해 삶을 어느 정도 연장한다는 개념은 꽤나 흥미롭습니다." 더불어 브라이언이 요절한 30인의 예술가(저자의 요절 기준은 사망 시기가 40대 초반 이하이다)에 대해 책을 쓴 이유를, 특히 빈센트 반 고흐Vincent van Gogh, 장미

셀 바스키아Jean-Michel Basquiat처럼 너무나 유명한 작가들과 샤를로테 살로몬Charlotte Salomon, 헬렌 채드윅Helen Chadwick처럼 다소 생소한 작가들을 섞어서 같은 비중으로 다룬 이유를 이해할 수 있었다. 이 책은 때 이른 죽음이 일종의 후광이 된 작가들의 신화를 낭만적으로 펼쳐 놓는 책들과 다르다. 저자는 생물학적 단명에도 불구하고 작품이 많은 이들에게 기억됨으로써 계속 생명을 누리는 작가들과 그러한 '사후 생명'이 형성되는 과정을 다루는 한편, 요절 후에 작품에 대한 후대의 기억까지 희미해져 사후 생명이 가물가물한, 그러나 저자가 마땅히 생명을 얻어야 한다고 생각하는 작가들을 함께 다룬다.

요절한 예술가 하면 우리는 흔히 '지나친 재능으로 심신이 좀먹은 예술가', '천재의 광기로 스스로를 파괴한 예술가'의 신화를 떠올리곤 한다. 19세기 낭만주의에 의해 시작되었고 이제는 자본주의 프로모션으로 활용되는 이러한 신화를 이 책은 오히려 적극적으로 해체한다. 바스키아의 경우는 그러한 신화에 비교적 가깝지만, 저자는 그가 '젊은 작가를 숭배하며 띄우고 그들의 물감도 채 안 마른 작품을 투기적으로 구매하는' 미술 시장 풍토의 "첫 순교자"라는 점, 그리고 바스키아 자신이 "칭찬인 듯하지만 모욕적이기도 하다"라고 말한 '검은 피카소' 별명에서 알 수 있듯 교묘한 인종주의를 바탕에 깐 프로모션에 이용된 점을 지적한다. 그 덕분에 우리는 사회적 맥락에서 한 인간으로서의 바스키아를, 그리고 개인의 산물인 동시에 사회의 산물인 그의 예술을 좀 더 잘 이해할 수 있게 된다.

다른 예술가들의 이야기로 가면 신화는 더욱 사라지고 대신 인간의 모습과 그들이 예술로 말하고자 했던 것들이 남는다. 키스 해링과 필릭스 곤잘레즈토레스Felix Gonzalez-Torres는 동성애자 예술가로서 "사적인 것이 정치적인 것"이 되는 작품을 창작했으며, 시시각각 퍼지는 에이즈의 위협 속에서 그들에게 시간이 얼마 남지 않았다는 것을 예감하고 더욱 찬란하게 자신들을 불태웠다. 앙리 드 툴루즈로트레크Henri de Toulouse-Lautrec와 오브

리 비어즐리Aubrey Beardsley 역시 선천적인 장애나 병약함 때문에 요절을 예감하고 그들의 생명을 작품에 쏟아 넣었다. 반면에 자신의 때 이른 죽음을 예상하지 못했던 작가들도 많다. 서양 미술의 정형화된 여성의 이미지를 누드 자화상을 통해 거의 최초로 뒤집어 놓은 파울라 모더존베커Paula Modersohn-Becker는 현대에도 여전히 힘든 예술(일)과 모성(육아)의 양립을 이루겠다고 다짐했으나 산후 색전증으로 갑자기 숨지고 말았다. 대지 미술 Land Art의 걸작 〈나선형 방파제〉를 창작한 로버트 스미스슨Robert Smithson은 새로운 작품을 위해 지형을 답사하다 비행기 추락으로 숨졌고, 낙후한 도시 변방을 예술로 재생하는 작업을 활발히 하던 예술가 겸 큐레이터 노아 데이비스Noah Davis는 암으로 갑작스럽게 세상을 떠났다. 그러나 때 이른 죽음을 예감했든 예감하지 못했든, 이 예술가들에게는 한 가지 공통점이 있었다. 마지막 순간까지 치열하게 투쟁적으로 살았다는 것이다.

그런 예술가 중에서도 특히 샤를로테 살로몬의 이야기는 심장을 움켜잡을 듯이 마음을 파고들어 온다. 그녀는 기꺼이 스스로를 파괴하고 싶을 만한 상황이었다. 집안의 독재자인 외할아버지의 학대 속에서 이모와 어머니와 외할머니가 차례로 자살했으며, 독일계 유대인으로서 받는 박해가 나치의 집권과 함께 심해지고 있었다. 햄릿처럼 '사느냐 죽느냐'의 고민에 빠져 있던 살로몬은 삶을 택했다. 그녀는 "내 삶은 … 나 자신이 유일한 생존자라는 사실을 발견한 순간 시작되었다"라고 했으며, 죽음으로 내몰렸던 가족과 이웃, "그들 모두를 위해서라도 나는 살아남을 것이다"라고 선언했다. 그토록 어렵게 택한 삶이 나치로부터 위협받기 시작하자, 그녀는 온 힘을 당해 자신의 생명을 독특한 대작《나의 삶은 삶인가? 아니면 연극인가?》로 쏟아부었다. 징슈필Singspiel(독일의 가벼운 코믹 오페라) 대본의 형식을 띠고 수백 점의 그림과 대사와 음악 지시로 구성된 이 작품은 일종의 자서전, 고통과 기쁨이 모두 담긴 자서전이다. 이렇게 가까스로 자신의 분신을 만든 후 그녀는 고작 26세의 나이에 아우슈비츠

수용소로 끌려가 죽임을 당했다.

살로몬의 예술가로서 사후 생명도 한동안 가물가물했다. 그저 홀로코스트의 희생양으로만 여겨졌다가 최근에야 예술가로서 주목받기 시작한 것이다. 저자 브라이언은 살로몬이 "지난 세기 창작된 미술품들 가운데 가장 열정적이고 광범위하고 '총체적인' 작품을 창작했음에도 아직까지도 예술사에서 외면당하고 있다"라고 단언한다. 그녀와 그녀 같은 작가들에 대한 기억을 일깨워 그들에게 보다 긴 생명을 주는 것, 그리고 그 생명으로 인해 사람들이 영감과 기쁨을 얻게 하는 것, 이것이 저자의 목적일 것이다. 예술가가 사후 생명을 얻는 것은 사회적 상황과 관련이 깊다. 그래서 그간 서구 남성 중심의 예술계에서 여성이나 비서구 작가는 불리한 입장이었다. 이 책의 미덕은 그런 예술가들에 대한 기억을 적극적으로 일깨운다는 것이다. 책에 소개된 예술가의 3분의 1 이상이 여성이다.

아프리카에는 삶과 시간에 관한 독특한 관념이 있다. 사람이 죽어도 그를 기억하는 이들이 있는 한 그는 '현재와 그 가까운 전후'를 뜻하는 '사샤sasha'에 살아 있다. 그를 기억하던 이들이 더 이상 없을 때 그는 '먼 과거'를 뜻하는 '자마니zamani'에 잠기게 된다. 이 책에는 라파엘로Raffaello처럼 죽음 즉시 사샤의 시간에서 오랜 생명을 누리는 예술가부터 요하네스 페르메이르Johannes Vermeer, 에바 헤세Eva Hesse처럼 자마니에 잠겼다가 그들을 찾아낸 수호자들에 의해 사샤에서 부활한 예술가들, 그리고 살로몬처럼 저자가 사샤에서 오래도록 살게 하고 싶은 예술가들까지 요절한 예술가들이 다양하게 등장한다. 그들의 이야기는 '천재와 광기와 죽음의 신화' 대신 '인간과 삶을 위한 투쟁과 예술로 인한 생명 연장'의 이야기다. 그리고 그들을 사샤의 생명으로 끌어내는 수호자들의 이야기이기도 하다. 바로 이 저자 자신을 포함해서.

문소영 미술 전문 기자, 작가

진정한 예술가는 죽지 않는다

이 책은 예술적 유산과 예술사가 만들어지는 방식에 관한 책이다. 이 책에는 세계에서 가장 유명한 일부 예술가들과 예술사의 가장 강력한 신화들이 소개되어 있다. 내가 이 30명의 예술가들을 선정한 이유는 그들이 위대하다고 믿기 때문이지만, 그들은 재능 이상의 공통점 또한 지니고 있다. 즉 여기 소개된 예술가들은 모두 40대 초반 이전에 세상을 떠났는데 나는 이것이 그저 우연일 뿐인지, 아니면 젊어서 죽은 것과 그들을 위대하게 만든 것 사이에 어떤 연관성이 있는지 탐색해 보고자 시도했다.

오늘날의 문화는 젊음을 숭상한다. 영화와 음악 같은 영역에서 젊음은 오래전부터 소중한 자산으로 강조되며 상품화되어 왔다. 그러나 예술가들이 재능을 발달시키고, 기반을 확립하고, 계층 사다리를 올라가 대가로서 모습을 드러내기까지는 대체로 오랜 시간이 필요하다. 우리는 미켈란젤로나 렘브란트, 아르테미시아 젠틸레스키, 티치아노 같은 인물들을 결코 젊은 화가로 간주하지 않는다. 예술계에서 젊고 성공적인 예술가라는 개념은, 키스 해링과 장미셸 바스키아가 수집가, 화랑, 비평가들로 가득한 새로운 예술의 중심지가 된 뉴욕 지역에서 '빛나는 별들'로 대접을 받던 1980년대 전까지 전면에 부각된 적이 단 한 번도 없었다. 특히 바

스키아가 20대 초반이었을 당시 그의 작품에 책정된 무지막지한 액수의 금액은 그 유례가 없는 것이었다.

신선하고 새로운 것에 대한 이런 매혹 옆에는 불만을 품은 젊은 이들을 향한 관음증적 시선이 자리 잡고 있었다. 1960년대에는 눈부시게 타오르며 굵고 짧은 삶을 살다 간 로큰롤 스타들이 많이 배출되었다. 상업 예술계는 대중들의 관심을 끌고 예술적 유산을 보존하기 위해 예술가들 주변에 이와 비슷한 신화들을 구축하기 시작했다. 결과적으로 나는, 이 예술가들의 때 이른 죽음 이후 그들의 명성을 지탱해 준 신화의 도움이 없었다면 그들이 우리의 집단적 상상력 속에서 자신만의 공간을 차지할 수 있었을지 고려해 보는 것이 매우 흥미로울 것이라고 생각하게 되었다. 충격적으로 요절하지 않았더라면 우리는 아메데오 모딜리아니Amedeo Modigliani나 빈센트 반 고흐 같은 화가들의 이름을 들을 수 있었을까? 나는 여기 소개된 많은 예술가들을 에워싼 채 그들의 작품에 관한 중요한 진실을 은폐하기도 하는 이런 신화들을 해독하기 위해 노력했다.

요절이 예술가들에게 즉시 같은 결과를 가져다준 것은 아니었다. 라파엘로처럼 요절하자마자 거장으로 추대받은 예술가들도 있지만, 샤를로테 살로몬 같은 예술가들은 20세기에 만들어진 것 중 가장 흥미진진한 작품들을 창작하고도 수십 년 동안 묻혀 있어야 했다. 나는 요하네스 페르메이르와 카라바조Caravaggio처럼 빤히 보이는 곳에 숨겨져 있던 예술가들이나 게르다 타로Gerda Taro와 폴린 보티Pauline Boty처럼 문자 그대로 다락방에 은폐되어 있던 예술가들을 재발견하는 데서 오는 즐거움을 고려 대상으로 삼았다. 이 책은 예술가가 자신이 죽은 뒤 작품에 일어나는 일을 통제할 수 있는지, 그림이 창작자를 대신해 이야기를 할 수 있는지 되돌아본다. 또한 예술사의 변방 지역에 머물러 온 예술가들의 유산을 확보하기 위해 우리가 공동으로 취할 수 있는 조처에는 어떤 것들이 있는지 질문을 던진다.

이 책에 제시된 30인의 예술가들은 각기 다른 세기에 놀라울 정도로 다양한 방식으로 작품을 창작한 인물들로, 이들에 대한 이야기는 대략 500년에 달하는 예술사를 포괄한다. 대부분은 20대나 30대에 세상을 떠났기 때문에 독자적인 작품을 창작해 인상을 남기고 자신만의 유산을 확보할 시간을 충분히 갖지 못했다. 내가 이 책을 집필하게 된 이유는, 내가 가장 좋아하는 예술가들 중 상당수의 경력이 매우 짧다는 사실에 충격을 받았기 때문이다. 예컨대 빈센트 반 고흐는 활동 기간이 10년 정도고, 모딜리아니는 그림을 그린 기간이 고작 6년밖에 안 되며, 아나 멘디에타 Ana Mendieta와 장미셸 바스키아는 경력이 각각 7년과 11년 정도다. 나는 이미 이 모든 예술가들보다 더 오래 살았다. 하지만 이런 사실에도 불구하고 이들 모두는 오늘날 전 세계 사람들의 마음을 울리면서 커다란 영감을 제공해 주고 있다.

현대 예술 분야에 종사하는 나는 예술가 입장에서 자신의 작품을 보호하는 일이 얼마나 중요한지 잘 알고 있다. 따라서 나는 따분한 아카이빙을 할 때든 유명한 미술 전시회를 준비할 때든 간에 항상 작가가 죽었을 때 작품이 남아 있도록 하겠다는 야심을 품고 일하고 있다. 파기되거나 손상되거나 무시당한 예술품은 내게 엄청난 상실감을 불러일으키기 때문에 이 책에는 창작자가 보호하지 못한 창작물들을 지켜 주고 싶다는 깊은 열망이 반영되어 있다. 에이즈 합병증으로 사망하기 2년 전인 1988년, 해링은 자신의 작품 활동에 대해 이렇게 말한 바 있다. "제 작업은 일종의 불멸을 향한 추구입니다. 왜냐하면 완전히 다른 종류의 생명력을 지닌 것들을 만들어 내는 활동이니까요. 이 작품들은 호흡에 의존하지 않으므로 우리 중 그 누구보다도 더 오래 살아남을 것입니다. 예술 작품을 통해 삶을 어느 정도 연장한다는 개념은 꽤나 흥미롭습니다." 정확히 100년 전 빈센트 반 고흐의 동생이자 예술상이었던 테오 반 고흐 역시 같은 생각을 이렇게 표명했다. "죽어서 묻힌 화가들은 그들의 작품을 통해

다음 세대나 그 이후의 세대들에게 이야기를 건넨다. 화가의 삶에서 죽음은 어쩌면 가장 힘든 일이 아닐지도 모른다."

여기 제시된 예술가들은 공통된 기반 위에 이야기를 전개하기 위해 다섯 개의 주제로 분류되어 있다. 첫 번째 주제는 찬란하고 빠르게 타오른 예술가들의 이야기를 중심으로 한 요절이라는 뒤틀린 낭만에 대한 것이다. 그리고 두 번째 주제에서는 죽음이라는 색안경을 통해 규정되거나 이해되어 온 예술가들을 대상으로 삼는다. 나는 각 예술가의 경력을 더 세심하고 깊이 있게 이해할 수 있도록 이 죽음이라는 신화를 해독하려 애를 썼다. 다음에는 선구자들, 즉 자기 시대를 한참 앞선 작품을 창작한 예술가들이 등장한다. 비록 그들이 완전히 이해받기 전에 세상을 떠났는지는 모르지만, 놀랍게도 그들의 작품은 현시대의 관심사를 완벽하게 반영하며 오늘날의 문화적 환경과도 아주 우아하게 맞아떨어진다. 그런 뒤 우리는 생애 내내 투쟁을 벌인 예술가들과 만나게 된다. 그들은 평생토록 질병이나 내외부적 갈등에 시달렸지만, 예술 창작 활동에서 구원과 안정을 발견한 예술가들이다. 마지막으로 최근에 세상을 떠났기 때문이든 때이른 죽음 이후 이름이 잊혔기 때문이든 간에, 여전히 유산을 제대로 인정받지 못하고 있는 예술가들의 '끝나지 않은 이야기들'을 다룬다. 나는 이 책이 그들의 예술적 유산을 뒷받침하고 영속화하는 데 조금이나마 도움이 되길 희망한다.

예술가들의 유산을 널리 알리기 위해 분투한 사람들이 없었다면 그것이 어떻게 보존될 수 있었겠는가? 이 책은 예술가의 유산과 관련해 보장된 것은 아무것도 없다는 사실을 거듭 입증한다. 유산의 보존 여부는 종종 역사책에 특정 예술가를 위한 자리를 마련해 주기 위해 싸운 헌신적인 옹호자들에 의해 좌우되었다. 반 고흐의 경우 유산이 보존될 수 있었던 건, 그의 처제인 요한나 봉어르Johanna Bonger의 단호하면서도 전략적인 조처 덕분이었다. 페르메이르의 경우, 그 역할을 한 건 그의 사후 200년

후에 등장한 한 학자였다. 죽은 뒤 잊혔다가 수십 년 후 예술사가인 데이비드 앨런 멜러David Alan Mellor에 의해 재발견된 폴린 보티의 사례가 입증해주듯, 생전에 유명했던 예술가들조차도 옹호자를 필요로 한다. 여성들은 예술사의 변방 지역에 방치되는 경우가 너무나도 많은데, 페미니스트 학자들인 루시 리파드Lucy Lippard와 로절린드 크라우스Rosalind Krauss는 각각 에바 헤세와 프란체스카 우드먼Francesca Woodman에 대해 좀 더 깊게 이해할 수 있도록 도와주었다.

되도록 다양한 이야기들을 들려주고 싶었지만, 안타깝게도 이 책에 포함되지 못한 예술가들이 많이 있다. 내가 흠모하고, 그에 대해 글을 쓰고 싶어 했던 너무나도 많은 예술가들이 최종 목록에 오르지 못했다. 여기에는 앵거스 페어허스트Angus Fairhurst와 런항任航, 프란츠 마르크Franz Marc, 밥 톰프슨Bob Thompson, 앙리 고디에브르제스카Henri Gaudier-Brzeska, 아이작 로젠버그Isaac Rosenberg, 안토니오 산텔리아Antonio Sant'Elia, 아우구스트 마케August Macke, 레몽 뒤샹비용Raymond Duchamp-Villon, 데이비드 보이나로비치David Wojnarowicz, 로티미 파니카요데Rotimi Fani-Kayode, 매슈 웡Matthew Wong, 미칼로유스 콘스탄티나스 츄를료니스Mikalojus Konstantinas Čiurlionis 등이 포함된다. 나는 다양한 미디어와 예술 현장, 인생사를 가로지르면서 목록을 최대한 흥미롭게 구성하려고 했다. 이 책의 포괄 범위가 나타내는 것은 과거로 갈수록 비주류 출신 예술가들의 수가 적다는 것이다. 이런 사실에도 불구하고 책에 소개된 예술가의 3분의 1 이상은 여성들이다. 지난 100년간 태어난 예술가들을 보면 3분의 1이 흑인이나 라틴계이며, 3명은 동성애자 예술가로 분류된다. 그리고 4명은 유대인 집안 출신이다. 덕분에 우리는 더욱더 다채로운 이야기를 즐기면서 일부 예술가들이 간과되거나 무시되어 온 이유를 보다 광범위하게 고려할 수 있게 되었다.

죽기에 너무 젊은 나이란 대체 몇 살 정도를 말하는 것일까? 신중한 고려 끝에 나는 상한선을 40세로 잡았다. 40세면 성인이 된 지 한참

지난 나이지만, 대부분의 예술가들은 20대 초반이 될 때까지 전문적인 작품 활동을 시작하지 않았으므로, 영향력을 행사할 시간을 20년도 채 갖지 못한 셈이 된다. 나는 정확히 40세를 상한선으로 못 박지 못했는데, 왜냐하면 내가 너무나도 사랑한 예술가들인 페르메이르와 헬렌 채드윅(둘 다 42세에 죽음) 그리고 43세에 사망한 로버트 메이플소프Robert Mapplethorpe를 포함시키고 싶다는 욕구를 억누를 수 없었기 때문이다. 평균 수명이 훨씬 짧았던 수백 년 전에 활동한 예술가들을 고려하더라도 라파엘로와 카라바조, 페르메이르를 포함시킨 건 여전히 합당해 보였다. 왜냐하면 라파엘로의 최대 라이벌이자 카라바조와 이름이 같았던(카라바조의 본명은 미켈란젤로 메리시Michelangelo Merisi다_옮긴이) 미켈란젤로는 거의 90세가 다 돼서 죽었기 때문이다. 그리고 네덜란드의 또 다른 거장인 루벤스와 렘브란트는 페르메이르가 죽은 뒤 20여 년 후에 숨을 거두었다. 또한 나는 이번 세기에 세상을 떠난 예술가들을 포함시킬 때도 극도로 주의를 기울였다. 나는 그들의 가족에게 허락을 받은 뒤 이 예술가들의 경력에 대한 엄청난 존경심을 갖고 작업에 임했다.

　마지막으로 나는 너무 빨리 세상을 떠난 일군의 예술가들을 다루면서 죽음에 너무 집착하지는 않으려고 했다. 이 책은 죽음에 관한 병적인 관심에서 비롯된 것이 아니라 그들을 기념하기 위한 목적으로 집필된 책이다. 이 책은 창작자 대신 목소리를 내는 작품들을 후세에 남긴 예술가들을 낭만적으로 묘사하고, 죽음의 절대성을 거부하며, 신체의 한계를 초월하는 예술의 영원성을 예찬한다. 여기 담긴 건 결국 사후 영속에 관한 일종의 종교적 신념이다. 이 예술가들과 관계 맺는 동안 나는 진정한 예술가는 죽지 않는다는 사실을 확신하고는 엄청난 위안을 받았다.

차례

CHAPTER 1

찬란하게 타오르다

CHAPTER 4

전쟁과 구원

CHAPTER 5

끝나지 않은 이야기들

찬란하게
타오르다

키스 해링은 1989년도에 이렇게 썼다. "중요한 건 최대한 빨리 최대한 많은 일을 하는 것이다. **일은 내 전부고, 예술은 생명보다도 더 소중하다.** 나는 어려서부터 내가 젊은 나이에 죽을 것이란 사실을 알았다." 에이즈가 뉴욕을 휩쓸던 초창기에 그는 막 인간면역결핍바이러스ᴴᴵⱽ 감염 진단을 받은 상태였고, 비록 젊어서 죽는 것에 이상할 정도로 초연한 면모를 보이긴 했지만 그가 예견한 것은 질병에 의한 죽음보다는 즉각적인 죽음이었다. 해링은 언제나 치열하게 일에 몰두했지만, 시간이 얼마 남지 않았다는 사실을 알고 나서부터는 창작 욕구를 훨씬 더 맹렬히 불태웠다. 나는 항상 그가 남긴 작품들 속에서 그의 열정과 에너지, 창조적 격정을 생생하게 느껴 왔다. 이는 요절한 다른 예술가들에 대해서도 마찬가지다. 그들은 자신들의 때 이른 죽음이 사후, 작품에 대한 평가에 영향을 미치리란 사실을 알고 더욱 열정을 불태웠다. 우리는 카라바조나 키스 해링, 장미셸 바스키아, 대시 스노Dash Snow 같은 예술가들을, 중년에 찾아드는 냉철함과 진지함, 느긋함과는 거리가 먼 영원한 젊은이들로 간주한다. 요절한 예술가

들의 비극적인 삶에는 오래도록 사람들을 매료시키는 무언가가 있는데, 이 점은 예술가들의 명성을 활용해 이득을 얻는 사람들에 의해 뚜렷이 부각되어 왔다. 비록 사후 지나치게 신화화되었지만, 이들이 자기 시대의 문화적 소용돌이 한가운데서 놀라울 정도로 강렬한 삶을 살았다는 건 분명한 사실이다.

장미셸 바스키아는 해링이 생을 마감한 2년 전에 죽음을 맞이했다. 바스키아 역시, 쇠퇴하고 버림받은 뉴욕 빈민가를 배경으로 예술가들의 놀이터가 건설되던 놀라운 시기에 성년이 된 예술가였다. 나는 바스키아를 엄청난 오만함과 안타까운 불안정감이 기묘하게 혼재되어 있는 사람으로 기억한다. 그는 자신이 자기 시대의 가장 중요한 예술가가 될 것이라고 종종 공언했지만, 다른 한편으로는 사회로부터 움츠러들며 약물 남용의 늪 속으로 급격히 휘말려 들기도 했다. 결국 27세의 나이로 요절한 그는 짐 모리슨이나 지미 헨드릭스, 재니스 조플린 같은 인물들과 함께 거론되는 예술계의 슈퍼스타가 되었는데, 이들 모두는 같은 나이에 술과 약물 남용으로 사망한 예술가들이다. 뉴욕의 거리를 자신의 첫 번째 캔버스로 삼은 해링과 마찬가지로 바스키아는 예술 창작을 향한 강력한 충동을 지니고 있었다. 그의 작품들은 거의 그에게서 쏟아져 나오는 듯 보였다. 하지만 한없이 긍정적이고 관대했던 해링과는 달리 바스키아는 폐쇄적인 성격이었는데, 그의 주변 사람들은 그가 자기 파괴적인 삶의 방식에 매몰되어 있다는 사실을 분명히 느낄 수 있었다.

예술 역사상 최대의 악동인 카라바조는 예술을 위한 더없이 비옥한 환경이 조성되어 있던 1600년대 초반에 로마에서 활동했다. 그에 대한 전기들은 계속해서 그를, 사회성이 현저히 결여되어 있고

끊임없이 자해를 하던 예술가로 묘사한다. 그는 성스러운 것과 세속적인 것이 뒤섞인 급진적이고 새로운 형태의 예술을 제시했다는 점 때문에 수수께끼 같은 인물로 여겨진다. 우리는 카라바조가 고뇌와 폭력, 좌절로 점철된 삶을 살았다는 사실을 알고 있는데, 그래서인지 참수형과 기도, 회개를 다룬 그의 그림들은 더 절박하고 생생하게 느껴진다. 약 400년 뒤의 바스키아와 마찬가지로 카라바조 역시 자기 시대의 스타였지만, 그는 너무나 뜨겁게 타올랐다. 그의 천재성은 고작 38세의 나이에 살인을 저지르고 도망치던 도중 꺼져 버리고 말았고 그는 아주 적은 수의 작품들만을 후세에 남겼다. 비록 그 모두가 대작이긴 했지만 말이다.

카라바조가 찬사받는 보물들을 남긴 것과는 달리 대시 스노는 그 가치가 다소 불분명한 작품들을 유산으로 남겼다. 그는 바로크 화가인 카라바조나 동료 뉴요커였던 바스키아와 똑같은 자기 파괴적인 성향이 상당히 강했다. 바스키아 사후 약 20년이 지난 뒤인 2009년 그는 약물을 과다 복용했는데 당시 그는 예술계에 안정적인 기반을 확립해 놓지도 못한 상태였다. 친밀감과 기쁨, 젊음의 무모함뿐만 아니라 의심과 분노, 정치적 편집증까지도 한가득 담아낸 그의 작품들은 우리를 즉시 뉴욕의 특정한 시기와 장소로 데려다준다. 하지만 그는 생전에 항상 기성 예술계와 일정한 거리를 유지했기 때문에, 결과적으로 비판적 평가도 제대로 못 받고 사후 입지도 불안정해지게 되었다. 대시 스노가 다른 예술가들에 비해 훨씬 덜 알려졌음에도 그를 이 책에서 다루는 것이 중요했는데, 왜냐하면 그와 그의 작품들은 지난날 뉴욕의 진정한 보헤미안들을 상징하기 때문이다. 그가 무정부주의적 태도로 일관하면서 막대한 유산을 거부하고 일상을 잠식하는

디지털 세계를 혐오했다는 사실은, 죽은 지 10년밖에 안 되었음에도 그를 근사한 골동품처럼 보이게 만들어 준다.

여기 언급된 모든 예술가들이 기성 예술계와 불화를 겪었다는 건 흥미로운 일이다. 그들은 예술의 상업적 측면에 저항하거나, 자신들에게 성공을 안겨 줄 수 있는 엘리트들에게 고개 숙이기를 꺼린 인물들이었다. 그들의 경력은 전적으로 자기 뜻에 따른 것이었고, 그들 모두는 무엇보다도 세상에 대한 자신만의 고유한 경험에서 탄생해 자신의 삶을 만족스럽게 확장시켜 준 작품들을 창작했다. 그들 모두가 일종의 '교란자'였다는 사실은 이 예술가들을 에워싼 신화의 불길에 기름을 들이부을 뿐이다. 앞으로 보게 되겠지만, 요절이란 현상은 오래전부터 왜곡된 낭만에 휩싸여 있었다. 사실 해링이 애초부터 작품 창작에 몰두한 것도 자신의 때 이른 죽음을 예감했기 때문이었다. 우리는 바스키아와 카라바조, 스노에게도 짧고 굵은 삶에 집착하는 강박적 성향이 존재했다는 사실을 알고 있다. 그렇지만 우리의 눈에는 그들의 삶이 그리 짧아 보이지 않는다. 이 예술가들은 반신의 형상으로 시간 속에 얼어붙은 채, 찬란하게 불태운 자신들의 삶으로 계속해서 우리들의 호기심을 자극하기 때문이다.

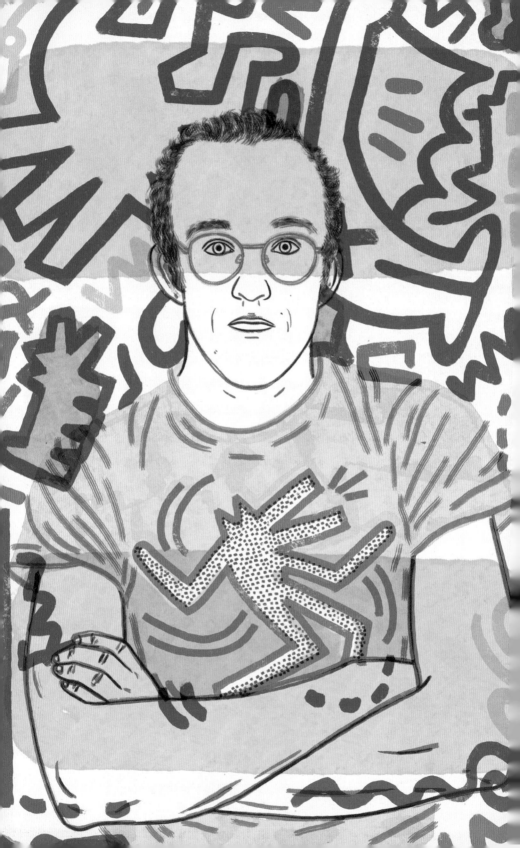

이름 자체가
브랜드인 스타

키스 해링
Keith Haring
1958~1990

　"후회는 없다. 내가 죽음을 직면하는 데 어려움을 겪지 않는 이유는 죽음이 한계가 될 수 없다는 사실을 알기 때문이다. 죽음은 언제든 일어날 수 있고, 언젠가는 반드시 일어나게 되어 있다. 만일 이런 관점에 따라 살아간다면 죽음은 그 무게를 상실하게 된다. 내가 지금 하는 모든 일은 정확히 내가 하고 싶어 하는 일들이다." 1989년, 미국의 예술가인 키스 해링은 에이즈 합병증으로 인한 자신의 임박한 죽음에 대해 어떻게 생각하는지 보여 주는 이 아름답고도 대담한 글귀들을 《롤링 스톤Rolling Stone》지에 발표했다. 그는 1990년 2월, 고작 31세의 나이로 사망했다.

　이 책에 소개된 거의 모든 예술가들과는 달리 해링은 자신의

삶과 예술이 아주 짧을 것이라는 생각을 하며 많은 시간을 보냈다. 결과적으로 에이즈 진단을 받은 이후는 물론 자신이 아프다는 사실을 알기 전부터 일에 몰두했고, 자신이 남기게 될 수많은 작품들이 적절한 관리를 받을 수 있도록 미리 조치해 놓기도 했다. 죽음을 초월하는 오랜 생명에 관한 그의 관심은 단순히 자아를 만족시키기 위한 것만이 아니었다. 대신 그는 자신의 예술이 에이즈 환자나 불우한 아동을 돕는 자선단체를 후원하는 일에 활용되도록 노력하면서, 사회적 동기에서 비롯된 자신의 작업에 영원한 형상을 부여하는 일에 온전히 헌신했다.

해링은 항상 자신의 예술이 대중들에게 다가갈 수 있기를 바랐다. 22세의 나이에 뉴욕의 지하철역에다 초기 드로잉 작품들을 남길 때부터 해링은 대중들에게 직접적으로 말을 거는 보편적인 이미지를 창작하려 애를 썼다. 그보다 더 민주적인 방식을 선호한 그는 수십 점의 거리 벽화를 그리고, 포스터 작품들을 무료로 배포하고, 지하철역의 빈 광고판 위에 초크로 흔적을 남기고, 저렴한 예술 작품을 판매하는 자신만의 가게를 개설하면서 예술계의 엘리트주의와 거리를 두려 했다. 하지만 해링의 작품들이 고급 예술 시장을 비껴간 건 단지 이런 태도 때문만이 아니라, 너무나도 기쁨과 활력이 넘쳐 결코 인기가 식을 줄 모르는 그의 조형 언어 때문이기도 했다. 그가 사용한 이미지는 압도적인 단순함으로 인해 작가 사후 수십 년이 지난 지금까지도 강한 공감을 불러일으키고 있다. 빛나는 아기, 맥동하는 심장, 춤추는 형상들, 짖는 개, 억압받는 사람들, 사랑에 빠진 두 남성 등이 그 예다. 해링이 어린 시절 자신에게 영감을 준 만화의 영향을 받아 굵직한 선과 강하고 밝은색, 단순한 형태 등을 즐겨 사용했다는 사실

은 그의 작품들이 끊임없이 재생산될 수 있을 뿐 아니라 상업적 호소력도 엄청나다는 것을 의미했다. 해링의 작품들은 현재 미술관에 전시되어 있지만 스케이트보드나 배지, 아이들의 색칠 공부 책, 야구모자 등과 같은 무수한 제품들의 형태로 우리 생활을 점유하고 있기도 하다.

　　그가 사용한 이미지가 단순하고 보편적이었다는 사실은 해링이 과소평가의 위험에 노출되어 있다는 걸 의미했다. 예술계는 쉽고, 매혹적이고, 상업적이고, 인기 있는 것에 회의적이기로 악명이 높다. 하지만 기회주의적인 마케팅 귀재와는 거리가 멀었던 해링은 사회 참여적인 예술 활동에만 전념했다. 그는 대중들에게 직접적으로 호소하는 예술 작품을 창작하는 일뿐만 아니라 그들에게 당대의 중요한 문제들을 환기시키는 일에도 깊은 관심을 보였다. 일단 자신만의 스타일을 확립하자마자 자신의 조형 언어를 공익 광고에 활용될 수 있는 방식으로 변환시켰다. 짧은 경력 기간 자신의 작품들을 마약, 남아프리카공화국의 인종차별, 에이즈, 핵 군축 등과 같은 다양한 문제들로 관심을 끌기 위한 일종의 플래카드처럼 활용했다. 1986년, 그는 뉴욕의 FDR 고속도로를 지나가는 운전자들에게도 보이는 핸드볼 코트의 벽면에다 '마약은 안돼Crack is Wack'라는 제목의 유명한 벽화 작품을 그렸다. 이 벽화는 애초부터 불법적인 것이었으므로 해링은 곧 체포되었다. 그는 자신의 작업실 조수가 당시 뉴욕을 휩쓸던 크랙에 중독되는 것을 보고 난 후 이 작품을 그려야겠다고 마음먹었다. 정부 당국이 그리 재빠르게 대처하지 못하리라고 생각한 그는 해골과 마약 용기의 형상으로 크랙에 중독된 영혼들을 묘사한 밝은 주황색 벽화 작품을 창작했다. 이후 대중의 반발에 부딪힌 법원은 해링에 대한

판결을 취소했고, 그는 뉴욕시 공원 관리소의 초청을 받아 작품을 다시 그릴 수 있게 되었다.

또한 해링은 동성애자 인권 운동에도 적극적으로 참여했고, 당시 동성애에 대한 인식이 극도로 안 좋았음에도 자신이 동성애자임을 숨기지 않았다. 1987년, 그는 아마도 예술 역사상 가장 행복한 성병 예방 그림으로 남을 '안전한 성관계Safe Sex'라는 삽화 작품을 창작했다. 해링은 에이즈의 창궐을 온몸으로 경험한 인물로, 에이즈의 해일이 수많은 친구들을 집어삼킬 때 그 광경을 무기력하게 지켜봐야만 했고, 자신도 결국 그 병의 희생자가 되고 말았다. 해링이 에이즈 운동 단체인 액트 업ACT UP을 위해 〈무지＝공포Ignorance=Fear〉를 창작한 1989년 당시, 미국에서는 1분에 한 명꼴로 에이즈 환자가 발생했다고 한다. 분노와 저항의 표현으로 대담한 색과 선을 사용한 해링의 이 작품은 환자들의 생존과 인권을 위해 싸우는 에이즈 운동가들의 비밀 병기로 아주 유용하게 활용되었다.

해링의 작품은 언어와 문화의 장벽을 뛰어넘어 즉각적으로 전달된다는 장점이 있었다. 그래서인지 이 책에 실린 많은 예술가들과는 달리 그는 생전에 국제적인 명성을 누렸고, 짧은 활동 기간 동안 100여 건이 넘는 전시회를 개최했다. 그를 다룬 기사는 1986년 한 해 동안만 40여 건이 넘는다. 해링은 마돈나에서 앤디 워홀을 거쳐 오노 요코에까지 이르는 동시대의 대스타들과 함께 작업을 수행하기도 했다. 하지만 그에게 명성을 안겨다 준 지하철 역사의 드로잉 작품들은 그가 그림을 그린 뒤 채 몇 분도 지나지 않아 도난을 당하곤 했다. 또한 작품 활동 초창기였던 1982년에 해링은 자신의 그림들이 상업적 목적으로 활용해도 된다는 작가의 허락도 없이 일본에서 상품에

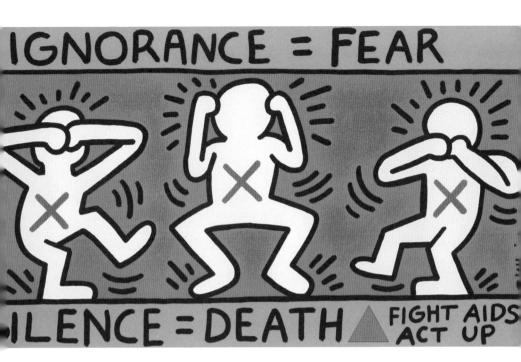

무지＝공포 Ignorance=Fear

키스 해링

1989, 오프셋 인쇄, 61.1×109.4cm,
휘트니 미술관, 뉴욕, 미국 © 키스 해링 재단

사용되고 있다는 사실을 발견한 적도 있다. 그는 스스로 이룩한 성공의 희생양이 되어 가고 있었고, 해링의 이례적인 성공에 놀란 많은 예술 비평가들은 그의 가치를 폄하하며 조롱을 해 댔다. 예컨대 《타임 Time》지의 저명한 비평가인 로버트 휴스Robert Hughes는 해링의 작품들이 지겹다면서 그에게 '키스 보링Keith Boring'이란 꼬리표를 붙여 놓았다. 당시 상황을 잘 이해하고 있었던 해링은 이렇게 언급했다. "저는 비평가들을 건너뛰고 대중들에게 직접 다가갔습니다. 비평가들에게 제

"아무래도 제가 선을 좀 넘은 것 같습니다"

작업으로부터 혜택을 얻어 낼 기회를 제공해 주지 않은 것이지요. 그들은 예술가를 발굴하고 대중을 가르치는 역할이… 자신들에게 있다고 생각하는 것 같아요. 아무래도 제가 그들이 그어 놓은 선을 좀 넘은 것 같습니다."

　　　1986년, 자기 작품이 소수의 부유한 수집가들의 욕망을 만족시켜 준다는 사실에 환멸을 느낀 해링은 스스로 상점을 차려서 예술 민주주의를 위한 자신만의 통로를 확보해야겠다고 결심했다. 해링의 작품 속으로 걸어 들어가는 듯한 느낌이 들게 구성된 팝 숍Pop Shop에서는 대중들이 해링의 포스터와 배지, 티셔츠 같은 작품들을 직접 구매할 수 있었다. 해링의 이런 전략은 팬층을 더 두텁게 했지만, 수집가들이 작품의 희소성과 가치가 줄어들 것을 염려함에 따라 예술계에서의 입지는 더욱더 좁아지게 되었다. 해링의 반응은 이러했다. "상업적인 성격을 띤 이 프로젝트 덕분에 저는 무명 예술가로 머물렀더

라면 범접하지도 못했을 수백만의 사람들에게 다가갈 수 있게 되었습니다. 예술 작품을 만드는 궁극적인 이유는 결국 사람들과 교감을 나누면서 문화에 기여하는 것이 아닐까 합니다." 해링은 주저 없이 예술계의 기대를 저버렸고, 예술의 창작 및 보급 과정을 대하는 그의 탈권위적이고 개방적인 태도는 오늘날까지도 엄청난 영향력을 행사하고 있다. 2019년도에도 뱅크시가 런던 남부 크로이던 지역에 자신의 작품을 판매하는 상점을 개설한 바 있다.

오늘날의 젊은 예술가들은 갤러리에 작품을 내걸지 않고도 소셜미디어를 활용해 자신만의 관람객들을 찾을 수 있는데, 해링은 여러 가지 면에서 이런 인스타그램 예술가 세대의 대부와도 같은 존재다. 해링은 행복을 창조하고 변화를 촉진하는 예술의 가치와 사람들의 선의를 신뢰한 선지자였다. 그는 자신의 시대를 수십 년 앞서 있었다. 다행스럽게도 그의 비전은 키스 해링 재단Keith Haring Foundation이라는 놀라운 유산으로 이어지게 되었다. 해링 사후 30년이 지난 지금, 이 재단은 그의 옆에서 6년 동안 함께 일한 전 매니저인 줄리아 그루언Julia Greun이 운영하고 있다. 해링의 옛 작업실에 자리를 잡은 이 비영리단체는 해링 가슴에서 우러나온 대의에 봉사하기 위한 기금 모금 작업에 해링의 지적 재산권을 사려 깊게 사용하고 있다. 너무나도 잘 알려진 해링의 빨간 심장은 오늘날까지도 과감하고 행복하게 박동하고 있다.

바스키아는
왜 비싼가?

장미셸 바스키아

Jean-Michel Basquiat

1960~1988

이 책에 소개된 모든 예술가들 가운데 위험한 신화화로 가장 큰 고통을 받은 사람은 바로 장미셸 바스키아였는데, 그에 대한 신화화는 정도가 너무 지나쳐서 바스키아의 인생사가 그의 예술에 내재된 힘을 압도할 정도였다. 바스키아 신화가 위험한 이유는, 그것이 가차 없고 우울할 정도로 백인 중심적인 예술계의 증후를 보이기 때문이다. 폭발적이고 전례 없으며 극적이고 끔찍할 정도로 불운했던 바스키아의 이력은 1980년대 뉴욕의 인종, 정치, 돈, 권력과 복잡하게 얽혀 있었다. 1980년대는 탐욕과 속도의 시대였고, 바스키아의 급격한 성공은 예술과 문화의 이 우려할 만한 상품화를 대표한다.

푸에르토리코와 아이티 출신의 부모 사이에서 태어난 바스

키아는 '그 아프리카계 미국인 예술가'로 통칭되며 간접적이지만 고질적인 인종 차별에 시달렸는데, 이는 그가 백인 중심의 예술계에서 흑인들의 대표이자 외톨이였다는 것을 의미했다. '검은 피카소The Black Picasso'라고 불리는 것을 좋아하느냐는 질문에 그는 평소와 같은 빈틈없는 태도로 "그다지요. 칭찬인 듯하지만 모욕적이기도 하군요"라고 답했다. 바스키아는 자신의 피부색 때문에 유명해지는 것을 원치 않았다. 사실 흑인이라는 이유만으로 주목받는 수모를 감당해야 할 이유가 어디 있겠는가? 하지만 그는 분명 유명해지고 싶어 했다. 그의 영웅인 워홀과 마찬가지로 바스키아는 '누군가가 아니라면 아무도 아니다'라는 신념이 있었다. 10대일 때조차 그는 자신의 성공을 장담한 바 있다. 팝 아트의 여명기인 1960년대에 태어난 그는 결국 세간의 관심을 끌며 찬란하게 타오르다 요절해 버린 워홀의 아이들 중 한 명이 되었다.

비록 작품 활동 기간이 8년밖에 안 되지만 바스키아는 다작을 했고, 거의 병적인 태도로 작품 창작에 임했다. 그는 그림 위에서 잠을 잤고, 그림 위를 걸어 다녔으며, 그림과 함께 먹고 마시고 담배를 피웠고, 그림 위에다 전화번호를 적기도 했는데 이런 바스키아의 태도는 그의 내적 세계의 물리적 현현으로, 그가 뉴욕 예술계에 처음으로 모습을 드러냈을 때 작품에 엄청난 힘을 실어 준 한 요인이었다. 하지만 바스키아 특유의 젊고 거침없는 선과 색은 예술사에 대한 그의 존경심과 지식을 덮어 가리는 역할을 했다. 비록 공식 교육을 받지는 못했지만(예술계의 기득권층을 또 한 번 놀라게 할 이 사실은 그에게 신동이라는 추가적인 부담을 안겨 준다), 바스키아는 어린 시절에 어머니인 마틸드와 함께 메트로폴리탄 미술관을 방문한 이후부터 예술 작품 감

상에 많은 시간을 할애해 왔다. 그의 오랜 연인이었던 수전 멀록^{Suzanne} Mallouk은 바스키아가 메트로폴리탄 미술관에 대한 백과사전적 지식을 가지고 있었다고 회상하며 이렇게 말했다. "장은 미술관의 모든 그림과 전시실을 구석구석 다 알고 있었어요. 저는 그의 지식과 지성에, 그리고 사물을 바라보는 독특하고 예기치 못한 방식에 놀라움을 느꼈습니다."

바스키아는 프랑스어와 스페인어, 영어를 하면서 자랐고, 플랫부시^{Flatbush}의 다문화 공동체에서 생활했다. 그의 천재성은 마치 음악 샘플링을 하듯, 자신을 에워싼 주변 세계의 복합성을 열정적으로 종합해 내는 능력으로부터 비롯되었다. 바스키아의 그림은 실제 삶의 경험을 날것 그대로 전달하는 전선과도 같았고, 창작 재료는 고급문화와 하위문화의 어지러운 혼합물이다. 예술사 책, 만화, 텔레비전, 재즈, 아프리카 문화, 시, 그라피티, 해부학 서적, 호보 사인(서양의 집시나 방랑자들이 사용한 독특한 기호_옮긴이), 스포츠, 문학, 유명인사, 잡지, 상형문자, 광고, 뉴스 등이 그 예다.

바스키아의 가장 큰 그림이자 그의 대작 중 하나로 널리 인정받는 그림은 '미시시피 삼각주의 발견되지 않은 천재^{Undiscovered Genius of the Mississippi Delta}'(1983)라는 작품이다. 캔버스 다섯 개를 가로지르는 이 거대한 작품은 전통적 역사화에 대한 바스키아의 열렬한 응답이었다. 바스키아는 추상 표현주의^{Abstract Expressionism}의 형식적인 관습을 가지고 유희를 벌이면서 원색으로 된 무질서한 형태들을 지능적으로 늘어놓았는데, 이는 아프리카계 미국인의 투쟁에 관한 풍성한 이미지와 텍스트를 통해 한 차원 높은 곳으로 끌어 올려졌다. 마크 트웨인, 디프사우스^{Deep South}, 니그로, 목화 등의 문구(미국 남부의 흑인 노예

를 연상시키는 단어들_옮긴이)가 삽입된 이 그림은 작가 자신을 비롯한 아프리카 흑인들의 집단 이주 경험을 예술적으로 문서화한 작품으로, 특히나 그림의 왼쪽 윗부분에는 그의 스물세 번째 생일을 기념하는 자화상이 포함되어 있다. 가로로 줄을 그어 삭제 표시를 한 문자들과 특유의 자유분방하게 반복되는 단어를 나열하여, 그는 메시지를 직접 전달하기보다 관람객의 관심을 잡아끄는 리듬을 창조해 냈다. 바스키아는 제니 홀저Jenny Holzer(텍스트를 재료로 활용해 대중들에게 호소력 있는 메시지를 전달하는 미국의 페미니즘 예술가_옮긴이)나 바버라 크루거 Barbara Kruger(사진과 텍스트를 결합하여 기존 예술과 사회 권력에 저항하는 작품들을 창작해 온 미국의 개념주의 예술가_옮긴이), 데이비드 샐David Salle(대중문화와 포르노그래피, 인류학 등에서 빌려 온 이미지들을 층층이 겹쳐 인간의 성적이고 심리적인 환상을 들춰낸 미국의 신표현주의 예술가_옮긴이) 등과 마찬가지로 문자 기표를 가지고 시각적 실험을 벌인 한 세대의 일원이었다. 현대의 많은 평론가들은 바스키아의 언어유희를 길거리 낙서 그룹 세이모SAMO의 일원으로 잠시 그라피티 운동을 하던 그의 초창기 경험과 연관 지었다. 홀저가 문자를 사용했을 때 그것은 포스트모던 작품이 되었다. 하지만 젊은 흑인이 똑같은 일을 했을 때 그것은 화랑에 전시된 캔버스 위에 그려져 있었음에도 그라피티의 영향을 받은 것으로 여겨졌는데, 바스키아는 이를 인종주의적 모욕으로 간주했다.

　　바스키아가 방어적 태도를 취한 건 당연한 일이었다. 그는 엄청나게 빨리 성공을 거두었고, 비록 미술 시장을 주도하는 부유한 백인 엘리트들을 경멸하긴 했지만 자신이 그들과 파우스트의 계약을 맺었다는 사실을 알고 있었다. 15세에서 18세 사이에 그는 가출한 10대 노숙자에서, 전통 교육에 적응 못 하는 재능 있는 학생들을 양성하는

더스트헤즈 Dustheads

장미셸 바스키아

1982, 캔버스에 아크릴, 오일스틱, 스프레이 에나멜,
메탈릭 페인트, 182.8×213.3cm © 키스 해링 재단

진보적 학교인 시티애즈 스쿨City-As-School의 졸업생으로 변모했다. 그는 쇠퇴한 도시의 디스토피아적 환경 한가운데서 성년에 이르렀고 세이모 활동을 통해 처음으로 사람들의 이목을 끈 뒤, 즉시 뉴욕 예술계의 한복판으로 뛰어들었다. 그는 빈센트 갤로Vincent Gallo와 밴드 공연을 하고 마돈나와 데이트를 하고 키스 해링과 파티를 여는, 뉴욕의 카리스마 넘치는 터줏대감이었다. 경력 초기에는 너무 돈이 없어서 잠잘 곳을 마련하기 위해 소녀들과 어울리고, 그림을 그리기 위해 낡은 문짝을 찾아다녀야 했지만, 2년도 채 안 되어 그는 1,000달러짜리 그림을 판매하고 아르마니 정장을 입은 채 그림을 그리는 유명인사가 되었다. 20대 중반밖에 안 된 나이에 명성이 절정에 달했을 당시 바스키아는 리무진을 타고 여행을 다녔고(뉴욕에서 생활하는 동안 그는 부유함에도 불구하고 흑인이라는 이유로 택시를 잡을 수 없다는 사실에 항상 굴욕감을 느꼈다), 한 해에도 수차례에 걸쳐 세계 전역에서 전시회를 열었으며, 어떤 중개상을 선택했는지에 따라 작품 판매 수익으로 70만 달러에서에서 140만 달러(약 8억~17억 원_옮긴이) 사이의 돈을 받았다. 바스키아는 아마도 젊은 재능을 숭배하는 문화의 첫 순교자였을 것이다. 오늘날 우리는 예술에 투자하는 사람이라면 누구나 신인이나 젊은 예술가를 후원하리라 생각하지만, 1980년대만 해도 이것은 새로운 현상이었다. 예술에 투기를 하고 아직 물감도 마르지 않은 작품을 구매하는 행위는, 살아 있는 예술가보다 죽은 예술가를 더 높이 평가하는 예술계의 매우 새로운 면모였다.

　　바스키아는 중개상과 수집가에게 이용당하는 것에 대해 점점 더 편집증적으로 되어 갔고, 예술가로서 제대로 된 평가를 받지 못했다고 느꼈으며, 친구들이 선물로 준 그림을 팔아 자기를 배신할 것

이라고 확신하였다. 위압적인 자신의 아버지 제럴드(바스키아는 아버지에게 심하게 얻어맞곤 했다고 이야기했다)로부터 점점 거리를 두고 있던 정서적으로 불안정한 젊은이로서, 바스키아는 자신의 명예와 부를 감당할 준비가 전혀 안 되어 있었다. 그림 판매와 언론 보도, 파티, 마약, 술, 값비싼 와인과 옷 등이 가져다주던 위안도 시간이 갈수록 시들해져만 갔다. 선천적으로 충동적이고 반항적이었던 바스키아는 절제를 몰랐고, 소비 생활은 갈수록 무모하고 중독적으로 변해 갔다.

　　바스키아의 삶에서 가장 중요하고 지속적인 관계는 그의 영웅 앤디 워홀과 맺은 관계였는데, 그는 젊은 신인 스타로서 워홀의 궤도권 안으로 들어가게 되었다. 워홀의 일기는 그들이 함께 그림을 그리거나 운동을 하고, 서로의 손톱을 손질해 주고, 전화로 오랜 시간 잡담을 나누곤 했다는 사실을 드러내 주었다. 워홀이 담낭 수술 후유증으로 1987년 2월 숨을 거두었을 때, 바스키아의 일부도 죽음을 맞이했다. 바스키아의 마약 남용을 질책하고 그의 재능을 인정해 주던 아버지와도 같은 인물이 세상을 떠난 것이다. 1988년경 바스키아는 예술계에 의해 이용당하고 있다는 느낌을 받았고, 친구들과 가족으로부터 자기 자신을 점점 더 고립시켰다. 마약과 알코올 남용으로 이가 빠지고 상처가 가득한 얼굴을 하게 된 그는, 이제 껍데기만 남은 것이나 다름없었다. 그의 예술은 퇴보를 거듭했고, 바스키아를 반신처럼 떠받들던 수집가, 중개상, 비평가들은 자신들이 키워 낸 이 비극적 인물을 안타까워하면서도 경멸하는 눈빛으로 바라보았다.

　　1988년 8월, 바스키아는 워홀에게 빌린 자신의 아파트 작업실에서 헤로인 과다 복용으로 숨을 거두었다. 27세의 나이에 요절한 그는, 로큰롤처럼 살다가 같은 나이에 무너져 내린 전설적 인물들

인 지미 헨드릭스, 재니스 조플린, 짐 모리슨과 같은 반열에 올라서게 되었다. 어떤 면에서 보면 죽음의 유령은 그의 삶 전반을 배회하고 있었다. 그는 1955년 헤로인 중독으로 요절한 음악가인 찰리 파커를 숭배했고, 자신의 그림에 해골 이미지를 자주 그려 넣었다. 그는 수백 점에 달하는 그림을 그렸는데 그중에서도 조상과 역사, 그리고 무엇보다도 죽음을 모티브로 한 작품들이 예술 시장에서 가장 높은 평가를 받았다. 사람들은 해골이 들어간 바스키아의 그림이 그렇지 않은 그림보다 훨씬 가치가 클 것이라고들 이야기했다. 극단적인 예로, 2017년도에는 바스키아의 대형 해골 그림인 〈무제Untitled〉(1982)가 1억 1,050만 달러(약 1,300억 원_옮긴이)라는 기록적인 금액으로 낙찰되면서 역대 미국 예술가가 판매한 작품 중 가장 비싼 작품이 되었다. 언젠가 워홀이 영국 텔레비전에 출연해 "죽음은 엄청난 돈과 꿀을 가져다주지요. 죽음은 정말 당신을 스타처럼 보이게 만들 수 있습니다"라고 말한 것과 같은 맥락이다.

그렇지만 바스키아가 자신의 죽음을 상징하는 해골 이미지에 집착했다는 사실 때문에 그의 모든 작품을 관통하는 활력과 생명력이 감소되는 것은 아니다. 그의 작품은 세상에 관한 그림이었고 그 하나하나는 에너지가 넘친다. 그의 그림들은 작가 자신의 기쁨과 꿈, 두려움 등을 강렬한 형상들로 부활시키고 내면의 악마를 몰아내는 하나의 수단이었다. 그의 작품이 전 세계 사람들에게 영감을 주는 이유는, 바스키아가 반 고흐와 마찬가지로 '대부분의 사람들이 바로 감흥을 느낄 수 있는 매우 직설적인 그림을 그리고 싶다'는 염원을 달성해 냈기 때문이다. 바스키아의 유산은 단순히 금전적인 측면에서만 엄청난 것이 아니다. 그의 그림은 지난 세기 창작된 가장 영향력 있는

예술 작품들 가운데 하나다. 바스키아의 장례식에서 해링은 마치 예술계의 천리안처럼 이렇게 말한 바 있다. "탐욕스럽게도 우리는 그가 어떤 작품들을 더 그렸을지, 그의 죽음이 앗아 간 대작에는 어떤 것들이 있을지 궁금해합니다. 하지만 진실은 그가 후대의 흥미를 자극하기에 충분한 작품들을 남겼다는 것입니다. 이제서야 사람들은 그가 이룩한 업적의 규모를 이해하기 시작할 것입니다."

　　해링은 이미 뉴욕을 강타하고 있던 에이즈의 희생자가 되어 2년 후 죽음을 맞이했다. 해링은 바스키아 사후 10여 년 동안 미술관들이 바스키아를 시장의 스타로 평가절하하면서 부유한 후원자들이 기증하는 그의 작품을 거절하리라고는 생각하지 못했을 것이다. 바스키아가 창작한 2,000여 점의 작품들 가운데 단 20점 정도만이 미국의 미술관에 전시되어 있고, 영국의 미술관들은 바스키아의 작품을 하나도 소장하지 않았다. 그가 돈에 의해 영원히 오염될지도 모른다고 생각하니 우울하지만, 나는 바스키아를 잠재력 있는 예술계의 마스코트로 여겨 온 사람들이 최근 일어난 일들에 비추어 그의 작품들을 재평가해 줄 것이라고 기대한다. 예컨대 2017년 열린 〈바스키아: 붐 포 리얼Basquiat: Boom for Real〉 전시회는 21만 5,000명의 방문객을 끌어들이며 바비칸 센터Barbican Centre 역사상 가장 성공적인 전시회로 기록되었고, 2020년에 일어난 '흑인의 생명도 소중하다Black Lives Matter' 시위는 사라질 줄 모르는 백인 중심 미술관 문화에 경종을 울린 바 있다. 바스키아는 학술적으로도 재평가될 만하다. 그는 회화의 규칙을 다시 썼을 뿐만 아니라, 자신의 작품에 관한 예술적인 백과사전을 남겼기 때문이다. 바스키아의 그림 앞에 서 있다 보면 그가 죽음에서 되살아나는 듯한 기분이 든다.

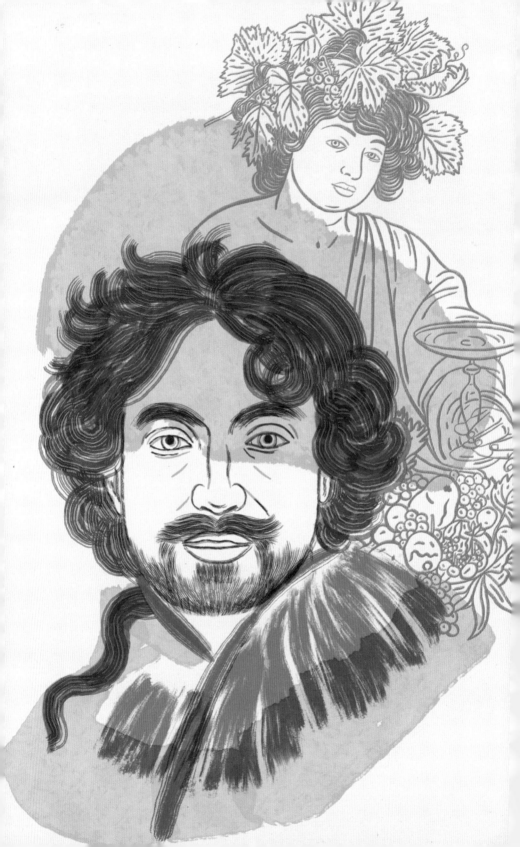

악마의 탈을 쓴
타락한 천재

카라바조

Caravaggio

1571~1610

　　어떤 의미에서 보면 카라바조는 최초의 현대 화가다. 선대 화가들의 업적을 토대로 예술사를 점진적으로 구축해 나가는 대신, 그는 완전히 혁명적인 접근법을 택했다. 로마에 있는 산 루이지 데이 프란체시San Luigi dei Francesi 성당에 가서 콘타렐리 예배당에 걸린 그의 그림 세 점과 인근 예배당에 걸린 같은 시기의 다른 작품들을 비교해 보면, 그 그림들이 단지 재료만 같을 뿐 완전히 다른 작품들이라는 사실을 실감하게 된다. 카라바조의 작품들은 다른 시대에 속하는 것처럼 보인다. 아니, 사실 그것은 완전히 다른 차원의 회화다. 이 정도로 혁신적인 그림은 세잔이나 피카소 같은 예술가들이 과거와 단호히 결별을 선언한 20세기가 되어서야 비로소 다시 등장했다.

카라바조의 작품에 내재해 있는 급진적인 측면과 400년 후 그의 작품이 엄청난 유산으로 인정받게 된 계기를 종합하려면 우리는 다음 두 가지 사항을 고려해야 한다. 첫째, 그는 마치 플래시 사진을 통해 세상을 보는 것처럼 빛과 어둠을 활용해 그림을 극적으로 구성해 냈다. 둘째, 그는 먼 옛날의 종교적 사건을 마치 그림 속 인물들이 실제 세상의 땀과 먼지를 뒤집어쓰고 있는 것처럼 비전통적이고 세속적인 방식으로 묘사함으로써 신성한 사건에 새로운 인간성을 부여했다. 예컨대 〈마태를 부르심The Calling of St Matthew〉(1599~1600)에서 그는 당대 로마인들을 성서의 무대 속에 배치하면서 자기 시대의 의복을 그대로 활용했다. 또한 예수의 이상화된 이미지를 벗겨 내고 그에게 현실적인 얼굴을 부여하면서 오직 은빛 후광만을 허용했는데, 이 후광마저도 부분적으로 가려져 있다. 어두운 배경으로부터 장면을 되살려 내는 극적인 빛의 활용은 가히 현대 사진과 연극의 효시라 할 만하다. 400여 년 전 이 그림이 당대 사람들에게 얼마나 신선하게 다가왔을지 우리로서는 상상조차 하기 힘들다.

17세기에 그가 이룩해 낸 이 전례 없는 일탈은 오늘날까지도 우리를 놀라게 한다. 그런데 이와 마찬가지로 놀라운 점은 그의 경력이 엄청나게 짧다는 사실이다. 카라바조는 우리 문화계의 우뚝 솟은 거인으로, 이탈리아의 성당과 전 세계의 미술관들을 신심 깊은 관람객들로 가득 채우고 있다. 그럼에도 불구하고 그의 경력은 단 10년 정도밖에 지속되지 않았으며, 그가 남긴 작품은 고작 40여 점에 지나지 않는다(같은 나이에 사망한 반 고흐가 비슷한 경력 기간 동안 2,000여 점의 그림을 그렸다는 점을 감안해 보면 실로 미미한 규모다). 38세에 사망한 카라바조의 경력은 짧을 뿐만 아니라 대단히 불안정했다. 그는 다른 화가

마태를 부르심 The Calling of St Matthew

카라바조

1599~1600, 캔버스에 유채, 322×340cm,
산 루이지 데이 프란체시 성당, 로마, 이탈리아

의 작업실에서 공식적인 도제 훈련을 받지 않았고 거의 독학을 했으며, 그 시대의 예술가로서는 유일하게 드로잉 작업을 완전히 건너뛰고 캔버스에다 직접 자신의 대작들을 그렸다. 예술의 규칙을 깨뜨린 것처럼, 카라바조는 삶의 규칙들 역시 무시했다. 사실 그는 예술 역사상 최대의 악동이었다. 모든 위대한 예술가 가운데 그는 살인을 저지른 유일한 인물로, 예술 경력의 절반 정도를 도망치면서 보냈다.

작품 수가 적다는 사실과 드로잉 습작이나 손수 쓴 편지(예술가 사후 그의 스타일과 정신 자세 등을 알리는 데 일정한 역할을 담당하는)가 전혀 남아 있지 않다는 점을 고려해 보면, 카라바조가 그럭저럭 영향력을 유지해 왔다는 것이 놀랍게 느껴진다. 그에 대해 우리가 아는 사실의 상당수는 범죄 기록 보관소에서 얻어 낸 것인데, 왜냐하면 그가 종종 법의 반대편에 섰기 때문이다. 비록 카라바조가 폭력적인 시대에 살았다는 점에는 의심의 여지가 없지만, 그가 법을 업신여겼다는 것 또한 분명한 사실이다. 카라바조가 1590년대 말 로마에 도착했을 때, 로마는 1527년에 발생한 '로마 약탈 사건'으로 여전히 황폐한 상태였다. 그는 지저분한 예술가 거주 구역에서 생활했고, 불법이었음에도 칼 한 자루를 소지하고 다녔다. 법정 기록은 그가 화를 잘 내고 남과 싸우기 좋아하는 사람이었다는 사실을 보여 준다. 비록 훗날에 가서 추기경과 로마 엘리트층의 지지와 예찬을 받았지만, 그는 폭력배나 다름없는 기존 삶의 방식을 결코 포기하려 하지 않았다.

로마의 음지는 카라바조의 상태를 악화시켰을 뿐만 아니라 그의 그림 속으로 직접 침투해 들어오기도 했다. 카라바조는 매춘부나 인부들을 모델로 고용했고, 동정녀 마리아나 막달라 마리아 같은 종교적 인물들을 묘사한 그림에 얼굴이 잘 알려진 창녀를 등장시켜

로마 사회를 발칵 뒤집어 놓기도 했다. 아마도 카라바조는 오래도록 종교화를 장악해 온 이상화된 인물들을 좀 더 공감 가는 모습으로 변형시킴으로써 그림에 현실성을 불어넣고자 했을 것이다. 그는 또한 폭력성과 피를 특히나 선호해서 세례 요한과 홀로페르네스, 골리앗 등과 같은 인물들의 참수 장면을 묘사하기도 했다. 카라바조는 분명 공개 처형 장면을 목격한 뒤, 자신이 본 것을 바탕으로 그럴듯한 피웅덩이와 혈흔을 그렸을 것이다. 교회는 카라바조의 이런 접근법에 분개했는데, 그의 그림에는 지저분한 로마의 거리를 맨발로 걸어 다닌 듯 더러운 발을 한 성인들의 모습들도 포함되어 있었다.

비록 신성 모독으로 교회로부터 여러 차례 거절당했지만, 대중은 그의 작품에 관심을 보였다. 교회로부터 의뢰받은 새 작품이 공개될 때마다 수백 명에 달하는 사람들이 그의 대범한 그림을 보기 위해 몰려들곤 했다. 카라바조의 예찬자들 중에는 예술 분야의 전문가들은 물론, 자신들의 불완전한 삶을 반영하는 그의 현실적 그림에서 신에 이르는 길을 발견한 신앙인들도 있었다. 카라바조는 유명 인사로서 아르테미시아 젠틸레스키 같은 젊은 예술가들의 흠모를 받았을 뿐만 아니라 다른 예술가들의 질투심을 자극하기도 했다. 기록에 의하면, 그는 공공장소에서 여러 번 다른 예술가들과 입씨름을 벌였고, 한 번은 명예 훼손 혐의로 고소를 당하기도 했다. 그중 라누초 토마소니Ranuccio Tomassoni와의 불화가 가장 심각했는데 그와의 싸움은 로마에서 그가 누린 전성기를 영원히 끝장내고 말았다.

싸움 끝에 1606년 토마소니를 살해한 카라바조는 로마를 빠져나와 현상금이 걸린 상태로 4년 동안 망명 생활을 했고, 나폴리에서 시칠리아를 거쳐 몰타로 이동하며 그림을 그리는 동안 암살자들

의 습격을 피해 다녔다. 그러는 와중에도 교황의 사면을 받기 위해 기회주의적인 추기경들과 책략을 꾸미는 일을 멈추지 않았다. 여러 대작들을 완성하고 감옥에서 탈출을 하고 치명적인 단도 공격을 피하면서 파란만장한 몇 년을 보낸 후, 카라바조는 교황의 호의를 얻도록 도와준 시피오네 보르게세 추기경(카라바조와 베르니니 같은 예술가들을 후원한 로마 바로크 미술의 대표적인 후원자_옮긴이)에게 자신의 그림들을 제공하기로 약속함으로써 결국 사면을 얻어 낼 수 있었다. 그렇지만 카라바조는 결코 '영원의 도시Eternal City'(로마의 별칭_옮긴이)로 되돌아오지 못했다. 액운과 스스로에게 해를 입히는 이상한 능력은 카라바조를 어두운 그림자처럼 따라다녔다. 카라바조가 오래도록 고대해 온 귀향 여정은 그가 토스카나의 한 항구에 도착한 1610년 7월경에 시작되었다. 하지만 그는 그곳에서 즉시 구금되었는데 아마도 그의 불같은 성격 탓이었을 것이다. 그러는 동안 카라바조의 배는 그에게 자유를 안겨 줄 그림들을 싣고 나폴리로 되돌아갔다. 단도 공격으로 심한 상처를 입고 6개월 동안 요양을 했음에도, 그는 구금에서 풀려나자마자 자신의 배를 쫓아가 소중한 그림들을 되찾기 위해 말을 타고 나폴리로 내달렸다. 하지만 그는 일사병에서 비롯된 열 또는 심장병으로 결국 숨을 거두고 만다.

비록 묘비도 없는 묘지에 묻혔지만, 그는 로마 시민들의 가슴 속에서 사라지지 않았다. 사람들은 그의 유작을 찾아내 손에 넣기 위해 볼썽사나운 실랑이를 벌이기도 했다. 그는 죽음과 동시에 그 시대의 가장 영향력 있는 예술가가 되었고, 잠깐 다녀갔을 뿐인 나폴리 지역의 예찬자들조차 그의 그림을 모방했다. 그곳에 남겨진 카라바조의 작품들이 예술가들에게 엄청난 인상을 준 것이다. 그의 작품은 무척

인기가 좋아서 카라바지스티Caravaggisti라 불리는 추종자 집단을 양산했고 이들은 프랑스와 스페인, 네덜란드 지역으로까지 퍼져 나갔다.

이런 폭발적인 인기에도 불구하고 카라바조는 거의 300여 년 동안 예술사의 변방 지역에 머물러 있었다. 그의 작품은 자유분방한 바로크 시대에는 너무 평범한 것으로 여겨졌고, 고상한 것을 중시하는 빅토리아 시대에는 너무 관능적인 것으로 간주되었다. 미술 평론가 존 러스킨John Ruskin은 그를 '망나니 카라바조'라고 조롱하면서 그의 작품에다 '죄악의 공포와 추함, 더러움'이라는 꼬리표를 달아 놓았다. 또한 카라바조는 현대의 예술 감정 작업이 작품의 판매 가능성과 연관되면서 미술 시장에서도 외면을 당하고 말았다. 작품들 대부분이 이탈리아의 교회에 걸려 있고 작품에 대한 기록도 거의 없었으므로, 그는 19세기 말부터 쏟아져 나온 예술사 책과 논문들이 다루기에 적합한 화가가 아니었다. 1950년대가 되어서야 비로소 카라바조는 그늘에서 벗어나 예술사의 반-영웅anti-hero으로 평가받게 되었다. 이는 주로 카라바조의 명예와 평판을 부활시키기 위해 많은 일을 한 이탈리아의 예술사가 로베르토 롱기Roberto Longhi의 노력 덕택이었다. 롱기의 제자 중 한 명이 바로 영화감독인 피에르 파올로 파솔리니Pier Paolo Pasolini였는데, 그는 카라바조 특유의 환한 빛과 거리의 냄새가 배어 있는 극적인 장면 구성을 자신의 영화에 고스란히 담아냈다. 마틴 스코세이지 역시 자신의 대작 영화들에 영향을 준 대표적인 예술가로 카라바조를 언급한 바 있다. 만일 카라바조가 오늘날 살아 있었더라면, 그리고 오랫동안 말썽을 일으키지 않을 수 있었더라면 그는 우리의 삶을 고양하고 영감을 불어넣는 극적인 이야기들을 교묘하게 구성해 내는 혁신적인 다큐멘터리 제작자가 되었을 것이다.

자신의 출신을
저주한 반항아

대시 스노
Dash Snow
1981~2009

 대시 스노는 짧은 생애 동안 끊임없이 저항했다. 그는 21세기 초반부터 밀려들기 시작해 곧 우리 삶의 모든 측면을 접수해 버린 디지털 기술의 범람에 저항하면서 인터넷과 이메일, 휴대폰 등을 멀리했다. 그리고 청소년기에는 권위에 저항하면서 무책임한 행동으로 가족과 경찰들을 못살게 굴었다. 또한 스노는 미국 역사상 최대의 예술 수집가 집안이었던 가족의 막대한 부와 지위를 거절함으로써 주변의 기대와 기회를 저버리기도 했다. 그는 약물을 남용하며 건강을 해치곤 했는데, 이는 결국 27세의 나이에 목숨을 앗아 간 약물 과다 복용으로 이어지게 되었다. 심지어 그는 상업적이고 진정성 없는 예술계에 자신의 작품을 알리는 것이 불필요하다고 여기며, 예술가라

는 단어에조차 거부감을 보였다. 그는 조각품이란 말 대신, 마치 이용한 후에 버려지는 자기 작품과 작가 자신의 불안정한 존재 상태를 강조하려는 듯 '처지들 situations'이란 표현을 사용하기도 했다. 이 모든 저항 행위로 그는 기성 예술계에서 명성을 누리지 못했고, 대시 스노의 유산들은 오늘날에도 수난을 겪고 있다.

　　세상에는 그의 독창성을 깎아내리고 싶어 하는 사람들이 많이 있으며, 스노의 작품들이 예술사의 다른 시기들에 의존하고 있다는 것도 분명한 사실이다. 실제로 그의 기법은 발명된 것이 아니라 공개적으로 빌려 온 것이다. 발견된 오브제(기성의 물건이지만 예술 작품으로 새로운 지위를 부여받은 일상용품_옮긴이), 아상블라주(잡동사니들을 끌어모아 3차원 조형물을 조합해 내는 예술 기법_옮긴이), 콜라주, 슈퍼 8밀리 필름, 텍스트 등 그가 사용한 모든 기법들은 다다이즘(과거의 모든 예술을 부정하고 반이성과 반도덕, 반예술을 지향한 예술 운동_옮긴이)과 마르셀 뒤샹, 앤디 워홀에게 큰 빚을 지고 있다. 그의 무정부주의적 태도 역시 이전의 반문화 세대가 보여 준 태도와 별반 다를 바 없는 것이었다. 그렇지만 대시 스노에게 고유하거나 인상적인 면이 전혀 없었던 것은 아니다. 여러 가지 면에서 그는 오래된 방식과 기법들을 고수했다는 바로 그 사실로 인해 고유한 가치를 얻은 인물이기 때문이다. 사후 언론에 사라져가는 뉴욕의 종족인 '도심 속 보들레르 the downtown Baudelaire'의 마지막 현현으로 소개된 스노는 가족과 정부, 경찰, 예술계, 기술 문명 모두를 불신하며 21세기를 향해 맹렬하게 돌진했고, 그 결과 자신의 생각을 분명히 드러내 주는 예술 작품들을 창작할 수 있었다.

　　그는 2001년 9월 11일 뉴욕 세계무역센터가 무너지기 얼마 전에 20세가 되었고, 케네디 암살 사건을 경험한 세대가 그랬듯이 이

테러 사건으로부터 깊은 정신적 충격을 받았다. 그는 자신의 가장 친한 친구이자 동료 예술가인 라이언 맥긴리Ryan McGinley 및 댄 콜런Dan Colen과 함께 뉴욕의 반항적인 젊은 세대를 상징하게 되었는데, 그가 주로 다룬 주제는 손때 묻은 폴라로이드 사진기에 포착된 자신의 불안정하고 방탕한 생활이었다. 맨 처음 스노에게 예술계에 발을 들여보라고 권유한 건 자신들의 격렬했던 20대를 뒤로하고 오늘날 이 분야에서 한자리를 차지하게 된 맥긴리와 콜런이었다. 그런데 사진이 순수 미술 작품으로 전시되자 스노는 자신의 작품들이 단지 지난밤 자기가 어디에 있었는지 기억하기 위해 찍은 것들일 뿐이라고 주장했다. 마약과 섹스로 가득한 세계를 노골적으로 담아낸 그의 스냅 사진들은 사진 속 인물들을 부추기는 동시에 직접 가담하기도 한 누군가에 의해 찍힌 것으로, 삶은 천박하기도 하다는 사실을 관람객들에게 노골적으로 상기시켜 준다. 하지만 우리로서는 대시가 정말로 그 순간들에 무관심했다면 사진이 찍히는 순간 반항적 태도를 거둬들이며 자세를 취하는 수고를 하지는 않았을 것이라고 생각할 수밖에 없다.

　　그의 친구들은 결국 스노를 예술가로 만드는 데 성공했고, 스노는 대중의 관심을 끌기 시작했다. 일단 콜런은 런던 예술계의 핵심 인물인 찰스 사치Charles Saatchi에게 엄청난 금액으로 스노의 작품 한 점을 매각했다. 그리고 2007년에는 스노와 콜런 모두가 사치의 화랑에 작품들을 전시했고, 직접 런던으로 가서 전시회에 참석하기도 했다. 그곳에서 콜런과 스노는 함께 설치 작업을 했는데 작업은 화랑이 아닌 메이페어 호텔Mayfair Hotel의 한 객실 안에서 이루어졌다. '햄스터의 둥지들Hamster Nests'이란 이 작품은 마약과 술, 조각난 전화번호부 수십 권, 신문지 무더기 등으로 구성된 혼합물로, 이런 재료들을 이어붙

이고 한데 엮는 값비싼 작업을 하는 동안 이 두 젊은이들은 의도적으로 통제 불능 상태 속으로 빠져들었다. 이들의 행위가 행위 예술이나 설치 미술 작업보다는 텔레비전을 창밖으로 내던지는 록스타들의 퍼포먼스에 더 가까워 보일지도 모르지만, 그들은 훗날 뉴욕의 다이치 프로젝트Deitch Projects(한때 뉴욕에 자리 잡고 있던 설치 미술 갤러리_옮긴이)에서 또 한 번의 '햄스터의 둥지들' 공연을 하게 된다. 스노는 노숙자를 초대해 일정 기간 화랑 안에서 생활하도록 함으로써 이 설치 작업의 주제를 그 극한까지 밀어붙였는데, 이는 자신이 물려받은 막대한 부와 문화적 특권을 거부한 예술가가 보여 준 하나의 도발적인 몸짓이었다. 호텔 스위트룸에서 뉴욕에서 가장 중요하고 선도적인 화랑으로 전시 장소를 이전한 행위는, 그들의 무모함을 희석시키고 작업의 개념을 강화함으로써 시대의 무거운 짐을 짊어지는 대신 무책임함을 고집하고 완전한 자유를 추구한 그들의 정신에 좀 더 이해하기 쉬운 예술적 형태를 부여해 주었다.

짧은 경력 기간 스노가 창작한 작품들은 아마도 사람들에게 일회용 소모품처럼 보였을 것이다. 그는 자신의 작품이 진지하게 받아들여지지 않는 것을 그 무엇보다도 중시했기 때문이다. 그는 인정이나 평판, 예찬 같은 것을 추구하지 않은 자발적인 아웃사이더였고 예술 작품을 판매하는 것이 더 이상 신념을 저버리는 것으로 간주되지 않는 시대를 불편하게 여긴 구시대 사람이기도 했다. 스노의 작품은 그 자신의 저항적 생활양식이 확장된 것이자 표현된 것으로, 반항적인 정신이 가득 차 있었지만 종종 자신의 삶 외부에 있는 더 큰 세계를 겨냥하기도 했다. 예를 들어 그의 많은 작품들은 사담 후세인에 대한 집착을 드러내 준다. 2007년 작인 〈무제(사담의 성기)〉Untitled(Saddam

Dick)〉에서 스노는 실제 인간의 해골을 다리 사이에 끼고 있는 벌거벗은 남자의 축 늘어진 성기 근처에다 이 독재자의 머리 사진을 신중하게 배치해 놓았다. 10년이 넘는 세월이 흐르며 이 작품에 드러난 치기 어린 성격이 점차 희미해지면서, 그의 반권위주의적인 태도는 권력 체제에 대한 불신과 관련된 많은 것들을 시사하게 되었다.

아마도 예술계 핵심 인사들의 반응을 이끌어 내는 건 스노가 창작한 작품의 내용이 아닌 그 맥락일 것이다. 그는 자신의 삶에서 특권의 흔적을 지우기 위해 온갖 노력을 다했지만, 그가 물려받은 특권은 뉴욕 예술계에서 절대 잊히지 않았다. 사실 그의 배경을 무시하는 건 불가능했는데, 왜냐하면 그의 할머니는 메닐가의 막대한 재산을 상속받은 상속인이자 미국 역사상 가장 위대한 예술 후원자이기도 했던 크리스토프 드 메닐Christophe de Menil이었기 때문이다. 스노는 사이 톰블리Cy Twombly와 로버트 라우션버그Robert Rauschenberg의 그림을 보면서 자랐고, 그의 가족은 휴스턴에 있는 기념비적 건물인 로스코 채플(화가인 마크 로스코의 작품이 전시되어 있는 예배당_옮긴이)을 소유하고 있었다. 미국의 명문가 출신인 데다 그의 고모가 영화배우인 우마 서먼이었던 까닭에 평론가들에게 그는 타락한 왕자나 다름없었다. 10대를 소년원에서 보낸 고등학교 중퇴자였던 그는, 그라피티 작업을 통해 반문화적인 예술 단체에 속하게 되었다. 하지만 예전의 바스키아처럼 그는 결코 예술계에서 마음 편히 지내지 못했다. 특유의 허무주의에도 불구하고 스노는 자신의 세계를 건설하고 기록하고자 하는 창조적 충동을 지니고 있었다. 그가 이런 작업을 한 건 세상을 이해하기 위해서도, 카타르시스를 느끼기 위해서도 아니었고 다만 자신의 격정을 붙잡아 줄 무언가를 향해 그 순간의 에너지를 방출하기 위해서였

무제(폴라로이드 141) Untitled(Polaroid #141)

대시 스노

2003, 폴라로이드에서 디지털 크로모제닉 컬러 프린트, 50.8×50.8cm,
대시 스노 아카이브 및 모런 모런 미술관 제공, 미국

다. 바스키아와는 달리 스노는 생전에 자신의 작품들이 수집가들의 찬사를 받고 전례 없는 금액에 판매되는 광경을 보지 못했다. 2009년 7월, 술에서 깨기 위한 다양한 시도 끝에 죽음이 그를 덮쳤고, 안타깝게도 어린 딸과 약혼녀, 전처를 뒤에 남긴 채 세상을 떠났다.

　　이 장에 소개된 다른 예술가들과 마찬가지로 스노의 작품들은 그의 인생사로부터 완전히 분리해 낼 수 없지만 에너지와 독특함, 날것 그대로의 반항 정신 같은 이 예술가만의 고유한 관점들을 전달해 준다. 고도로 상업화된 오늘날 예술계의 관점에서 그의 작품과 태도를 고려해 보면 그는 디지털 기술에 대한 우리의 과도한 의존성을 미리 내다 본 사람이라는 건 말할 것도 없고, 하나의 멸종된 예술가 유형에 해당된다. 워홀처럼 화려하지도 뒤샹처럼 아이러니하지도 않지만, 자기 삶의 폐기물들을 강박적으로 긁어모아 마치 오늘날 인스타그램에서 볼 수 있는 것처럼 솔직하고 고백적인 형태로 제시하는 방식에는 상당 부분 시대를 앞서간 면이 있다. 스노는 무에서 유를 창조하기 위해, 그리고 우리 대부분이 경험해 볼 생각조차 하지 않았을 무제한적이고 허무주의적인 자유의 덧없는 순간들을 포착하기 위해 고된 노력을 기울인 예술가였다.

죽음의 / 신화

　　19세기 말에 이르러 사람들의 감성적 성향이 강화됨에 따라 예술가는 낭만화되고 신화화된 사회적인 공인으로 자리 잡게 되었다. 예술가는 중세 시대의 무명 기능공에서 르네상스 시기의 개성적인 천재를 거쳐 18세기의 학문적 대가로 변모를 거듭해 왔다. 그런데 이 산업화 시대부터는 예술가의 이미지가 이성과 '정상'의 범위 밖으로 밀려나기 시작했다. 모든 예술가가 사회적 지위를 얻은 건 아니며, 명예를 누린 예술가들조차도 대개는 가난에 찌든 생애 내내 논란이나 경멸만 불러일으키다가 때 이른 죽음을 맞이하고 나서야 비로소 엄청난 존경과 찬사를 받곤 했다.

　　다른 어떤 예술가보다도 빈센트 반 고흐는 고통받는 예술가라는 신화의 전형으로 자리 매김해 왔는데, 그의 죽음은 명예 및 유산과 뗄 수 없이 연관되어 있다. 그는 요절한 이후 전설이 된 두 번째 예술가 그룹의 리더 격으로, 이들이 겪은 죽음의 성격은 작품 해석에까지 영향을 미쳤다. 반 고흐는 아마도 세계에서 가장 유명하고 가장 사랑받는 예술가이겠지만, 그런데도 생전에 그림을 거의 팔지 못했으

며 정신 질환을 앓는 틈틈이 작업을 해야 했다. 귀를 자른 사건으로 더 잘 알려진 자학 행위는 그의 작품에 대해 잘 모르는 사람을 포함한 거의 모든 사람들이 알고 있는 문화적 정보가 되었다. 반 고흐의 불안정한 상태는 생전에 겪은 실패와 결합돼 '더 이상 세상을 견딜 수 없어 고작 37세의 나이에 스스로 목숨을 끊은 이해받지 못한 천재'라는 골리앗 신화의 무대를 형성했다. 앞으로 보겠지만, 예술가의 유산이 일단 이 영역으로 들어오고 나면 그들의 죽음이 창조해 낸 신화를 작품에서 분리하기가 매우 힘들어진다.

반 고흐가 죽은 뒤 30년 후, 파리의 예술계는 요절한 또 다른 젊은 화가를 전설적 인물로 추앙한다. 아마데오 모딜리아니에 대한 신화가 오늘날 그가 누리는 놀라운 인기의 불꽃에 연료를 공급해 왔다는 점에는 의심의 여지가 없다. 마약과 술에 중독된 무분별한 보헤미안이자 인기를 누리기도 전에 폐결핵으로 목숨을 잃은 예술가였던 그는 임신한 여자 친구를 홀로 남겨 둔 채 세상을 떠났는데, 그 여자 친구마저도 연인의 장례식을 치른 지 얼마 지나지 않아 결국 자살을 하고 만다. 이런 처참한 사건들은 오늘날 모딜리아니를 예술사의 순교자처럼 보이게 만들어 주었다. 현재 그의 작품들은 천문학적인 금액에 판매되고 있고, 모딜리아니의 모조품만 전문적으로 취급하는 시장까지 형성되어 있으며, 반 고흐와 마찬가지로 그의 작품들에 대한 해석은 종종 그의 인생사에 의해 왜곡되곤 한다.

반 고흐의 자살 이후 90년 후, 프란체스카 우드먼 역시 뉴욕에서 스스로 목숨을 끊었다. 묘한 매력이 있는 우드먼의 사진 작품들은 그녀가 흐릿한 형체와 유령 같은 형상을 활용해 여성 신체(종종 그녀 자신의)의 온전성을 훼손하는 데 심취해 있었다는 사실을 드러내

준다. 우드먼이 아주 젊었을 때 삶을 마감하기 위해 빌딩에서 뛰어내렸기 때문에 평론가들 입장에서 그녀의 작품 속에 드러난 죽음의 전조들을 외면하기란 결코 쉬운 일이 아니었다. 나는 쉽게 범주화되지 않는 이 예술가를 더욱 잘 이해하기 위해 이 신화를 해독하는 작업에 공을 들였다.

아나 멘디에타의 죽음과 관련된 상황들 역시 그녀의 작품 해석에 영향을 미쳐 왔다. 우드먼이 죽은 뒤 4년 후, 그녀 또한 뉴욕의 빌딩에서 떨어져 죽었지만 그녀의 죽음을 에워싼 상황은 한층 더 불가사의하고 불확실하다. 자신의 몸을 도구 삼아 작품을 찍어 내는 것으로 유명한 예술가였던 만큼 비평가들은 그녀가 남긴 작품들을 그녀의 때 이른 죽음을 암시하는 하나의 흔적으로 해석하곤 했다. 우드먼의 경우와 마찬가지로 나는 멘디에타의 죽음과 연관된 비극적인 상황과 관련짓지 않고 그녀의 선구적인 작품들을 드러낼 수 있도록 그녀의 이야기에 접근했다.

우드먼과 멘디에타가 죽은 뒤 얼마 지나지 않아 필릭스 곤잘레즈토레스가 1996년 에이즈 합병증으로 사망함에 따라 뉴욕은 또 한 명의 중요한 예술가를 잃게 되었다. 이 책에는 키스 해링과 로버트 메이플소프도 포함되어 있는데, 이 세 명의 예술가들은 에이즈로 사망한 수십만 명 중 일부다. 비록 곤잘레즈토레스가 우드먼과 멘티에타보다 사회정치적인 관심사를 반영한 작품들을 더 많이 남기긴 했지만, 우리는 그의 작품들에 접근할 때 곤잘레즈토레스와 그의 많은 친구들을 죽인 그 질병의 프리즘을 통해서만 해석하지 않도록 주의해야 한다. 이 세 명 모두 상징적인 지위를 누릴 가치가 있는 인물들이지만, 내가 탐색하고 해독하고자 하는 건 이들의 죽음 이후 일어난

그 신화화 현상 자체다.

역사적으로 신화가 발명되고 전파되어 온 방식을 검토해 보는 건 흥미로운 일이다. 아마도 라파엘로는 이를 위한 최고의 사례가 되어 줄 것이다. 16세기에 라파엘로가 죽은 이후 저명한 르네상스기의 전기 작가인 조르조 바사리Giorgio Vasari는 라파엘로를 모든 일에서 아름다움과 관능을 추구한 사람으로 묘사하고, 심지어는 그가 섹스에서 비롯된 열병으로 죽음을 맞이했다고 주장하기까지 함으로써 라파엘로의 명성을 확고하게 해 주었다. 수 세기 후 학자들은 자연스럽게 이런 매력적인 과장들을 벗겨 내고 학술적인 관점에서 라파엘로의 유작들을 평가하게 되었지만, 흥미롭게도 바사리가 만들어 낸 신화는 훗날까지 계속 유지되면서 현대 예술에서 차지하는 라파엘로의 위상을 부각해 주었다.

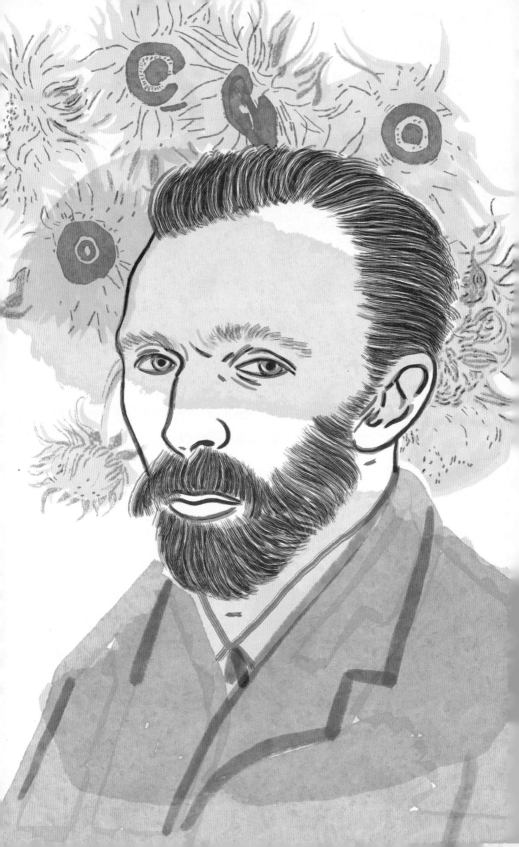

오해도 사랑도
가장 많이 받는 거장

빈센트 반 고흐

Vincent van Gogh

1853~1890

 1956년 커크 더글러스는 어빙 스톤의 베스트셀러 전기 소설을 기반으로 한 미국 영화 〈열정의 랩소디Lust for Life〉에서 빈센트 반 고흐 역할을 맡았다. 영화의 마지막 장면에는 더글러스가 연기한 반 고흐가 격정적인 태도로 당시 그의 마지막 작품으로 간주되던 〈까마귀가 나는 밀밭Wheatfield with Crows〉을 그리는 모습이 등장한다. 불협화음으로 가득한 무서운 음악을 배경으로 머리 위의 까마귀들에 포위된 채 근심하는 예술가의 모습이 비치고, 자신의 예술 때문에 괴로워하던 그는 나무 뒤로 피신하여 "절망적이다. 도무지 앞날을 내다볼 수가 없다. 출구를 못 찾겠다"라는 내용의 유서를 적어 내려간다. 잠시 후 음악은 완전히 멈추고 까마귀 소리만 계속 이어지다가, 장면이 바뀐

뒤 섬뜩한 권총 소리가 굉음을 내며 밀밭을 가로지른다. 이 영화는 오스카상과 골든 글로브상을 수상했고, 뉴욕의 플라자 극장에서 37주 동안이나 상영되는 기록을 달성했다. 주인공을 자신의 예술적 능력에 절망한 무명의 광인으로 설정함으로써 할리우드는 고통받는 예술가 반 고흐라는 현대적 신화를 탄생시키는 데 성공적으로 기여했다.

수십 년간 연극과 영상 매체에 영향력을 행사해 온 이런 식의 사건 묘사가 고흐의 성취와 지성을 제대로 드러내 주지 못하는 환원주의적 해석에 불과하다는 사실은 그리 놀랄 일도 아니다. 비록 심각한 정신 질환으로 고생했지만 반 고흐는 아웃사이더 예술가가 아니었다. 그는 예술사에 조예가 깊었고, 청소년 시절에는 7년 넘게 헤이그와 런던에 있는 삼촌의 미술품 판매점에서 일하기도 했다. 1853년 네덜란드에서 태어난 고흐는 언어에도 능통했다. 그는 프랑스어를 유창하게 구사했고, 영어로 말하고 쓰고 읽는 데 능숙했으며, 독일어 문장을 읽을 수도 있었다. 또한 독서량도 엄청났다. 고흐의 편지에는 찰스 디킨스를 비롯한 800여 명의 작가들이 인용되어 있는데, 그는 다른 어떤 작가들보다도 디킨스를 자주 언급했다. 반 고흐는 그 자신이 열렬한 인도주의자였던 만큼 빅토리아 시대의 소외된 사람들을 향한 디킨스의 공감 어린 태도에 찬사를 아끼지 않았다. 가장 가까운 친구이자 자기 예술의 후원자였던 동생 테오와 동료 예술가들에게 보낸 그의 편지들에는, 주로 그림 그리는 활동과 관련된 지적이고 합리적이며 통찰력 있는 생각들이 자주 드러난다. 반 고흐는 섬세한 영혼이었지만, 예술가의 길을 진지하게 추구하는 예민한 정신 또한 갖추고 있었다.

반 고흐는 상대적으로 늦은 나이인 27세에 작품 활동을 시작

했다. 그럼에도 그는 단 10년 만에 900여 점의 그림과 1,000점이 넘는 드로잉 작품을 창작해 냈다(고흐의 창작량을, 남긴 작품이 50점도 채 안 되는 요하네스 페르메이르나 카라바조 같은 다른 예술가들의 작품 수와 비교해 볼 수도 있을 것이다). 10년에 걸쳐 반 고흐는 그림을 배우고 실력을 쌓고 다시 그림을 그리면서, 끊임없이 자신의 예술을 향상시키는 데 전념했다. 그의 예술은 각각의 작품에 생기와 힘을 불어넣으며 사물의 본질을 전달해 주는 특유의 표현력이 특징적이다. 그는 이렇게 말한 바 있다. "눈

"나는 나 자신을 강력히 표현하기 위해 … 임의대로 색상을 사용한다"

앞에 놓인 대상을 그대로 재현하려 애쓰는 대신, 나는 나 자신을 강력히 표현하기 위해 … 그리고 본질적인 것을 과장하고 부수적인 측면들을 모호하게 남겨 두기 위해 임의대로 색상을 사용한다." 이 점에서 반 고흐는 세상을 바라보는 예술가만의 고유한 시각을 중시하는 현대 예술의 선구자였다. 19세기 미술처럼 학문적 사실주의를 추구하거나 인상파 화가들처럼 기성의 형식을 해체하는 데 몰두하는 대신, 반 고흐는 예술이 공감을 불러일으키고 그 대상이 무엇이든 간에 정서적 힘을 전달하는 매체가 되어야 한다는 급진적인 신념을 품고 있었다.

감정으로 가득한 고흐 작품의 강렬함은 그가 정신 질환을 앓다가 비극적으로 자살을 했다는 사실과 맞물려 그를 '광기 어린 천재'

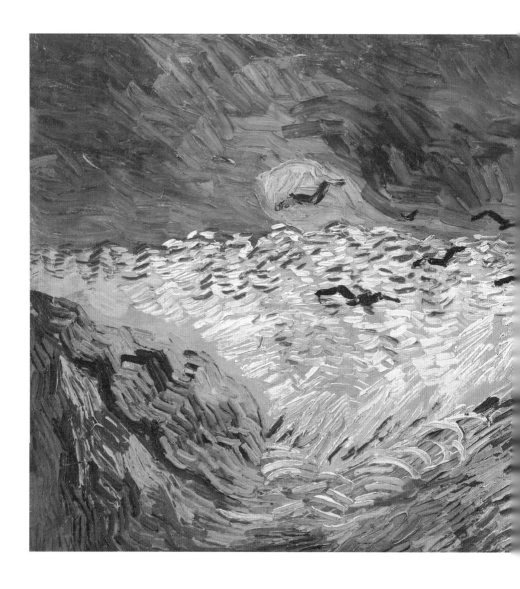

까마귀가 나는 밀밭 Wheatfields with Crows

빈센트 반 고흐

1890, 캔버스에 유채, 50.5×103cm,
반 고흐 미술관, 암스테르담, 네덜란드(빈센트 반 고흐 재단)

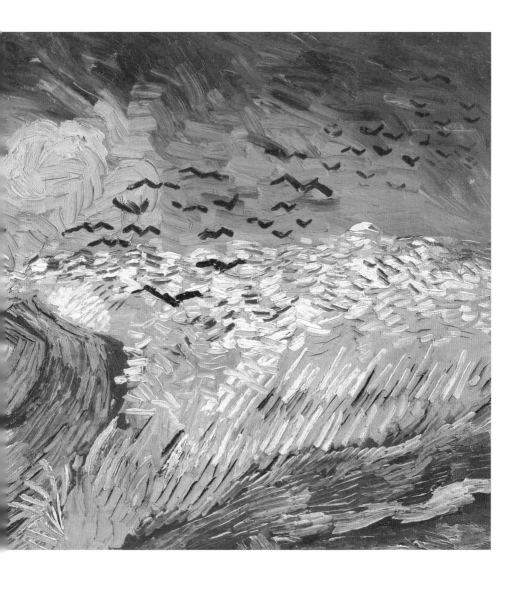

로 만들어 놓은 것 같다. 고대 그리스의 철학자인 아리스토텔레스는 "광기의 흔적이 발견되지 않는 위대한 천재란 있을 수 없다"라는 말을 남김으로써 이런 해석을 위한 토대를 마련해 주었다. 아리스토텔레스 자신은 아무런 악의 없이 한 말이겠지만, 고통받는 천재라는 이 개념은 현대 문화에 더 잘 들어맞고 훨씬 더 유용한 관점(예술이 창작자와 관람객 모두에게 구원과 위안을 가져다준다는 관점_옮긴이) 하나를 덮어가리는 위험한 개념이다. 커크 더글라스가 연기한 것과는 달리 반 고흐는 광기에 휩싸인 상태에서 작품을 창작하지 않았으며, 그의 그림들은 흐트러진 마음의 물리적 구현물이 아니었다. 대신 그는 정신 질환이 누그러진 기간에만 그림을 그렸다. 예술은 그의 구원이자, 온전한 정신을 되찾기 위해 분투하는 하나의 이유였다. 그는 불안정한 성향 때문에 천재가 된 것이 아니라 그런 성향을 지녔음에도 불구하고 천재였던 것이다.

　　　반 고흐가 생전에 그림을 팔지 못했다는 건 사실이지만(단 하나의 작품을 제외하면), 그에게 추종자가 전혀 없었던 것은 아니다. 그는 예술가 공동체를 건립하고자 하는 유명한 꿈을 지니고 있었고, 이 꿈에 동참하도록 화가인 폴 고갱을 아를에 있는 자신의 노란 집으로 초대하기도 했다. 비록 이 관계는 고흐가 귀를 자르면서 비극적인 결말을 맞게 되지만, 두 화가가 서로의 작품에 활력을 불어넣어 주던 생산적인 시기도 있었다. 반 고흐는 가만히 있지 못하는 불안정한 사람이었고, 생의 마지막 2년을(단연 가장 창조적이었던 시기) 주로 생 레미에 있는 정신병원에서 보냈다. 그런데도 그는 아방가르드 예술가 집단 내에서 꽤 알려져 있었는데, 이는 1890년 7월 30일 오베르쉬르우아즈 Auvers-sur-Oise에서 열린 그의 장례식에 몰려든 조문객의 절반가량이 동

료 예술가들이었다는 사실만 봐도 알 수 있다. 그가 고작 37세의 나이에 자살을 했다는 소식이 퍼지자, 앙리 드 툴루즈로트레크와 클로드 모네 같은 저명한 예술가들이 애도의 편지를 보내 왔다. 모네는 동생인 테오 반 고흐에게 "비극적인 상실에 깊은 충격을 받았다"라고 고백했다. 그리고 카미유 피사로Camille Pissarro는 역시나 예술가였던 아들 뤼시앵Lucien Pissarro과 함께 장례식에 참석하지 못한 것을 유감스럽게 여기면서, 빈센트의 죽음이 "젊은 세대에게 깊은 슬픔을 안길 것"이라고 언급했다.

얼마 후 테오는 비탄에 잠긴 어머니에게 편지를 보내 "사망 소식을 들은 사람들이 내게 보인 행동들과 수많은 이들의 슬픔에 찬 눈빛을 형이 직접 볼 수 있었더라면, 그는 아마도 죽고 싶지 않았을 것"이라고 한탄했다. 엎친 데 덮친 격으로 테오는 형이 죽은 뒤 6개월 후 아내인 요한나 봉어르와 빈센트라 불리던 한 살배기 아들을 뒤에 남겨 둔 채 매독으로 세상을 떠났다. 테오는 자신이 죽기 전에 형의 전시회를 열어 보려고 애썼지만, 인상파 회화를 옹호한 것으로 유명한 화상 폴 뒤랑뤼엘Paul Durand-Ruel은 작품이 잘 팔리지 않을 것을 우려해 전시회를 취소해 버리고 말았다. 그러나 뒤랑뤼엘처럼 존경받는 화상이 애초에 전시회 개최에 동의했다는 사실은 고흐의 그림이 비록 기존 미술 시장과 잘 어울리지는 않았지만 재능을 인정받은 작품들이었다는 점을 드러내 준다. 전시회를 대신하여 테오는 이 그림들을 파리에 있는 자신의 집에서 친구와 지인들에게 보여 주었다. 반 고흐가 죽은 지 2년 뒤인 1892년, 파리에서 그의 첫 번째 공식 전시회를 개최한 건 고흐의 좋은 친구이자 예술가였던 에밀 베르나르Émile Bernard 였다. 흥미롭게도 베르나르는 이 전시회를 향한 폴 고갱의 분노에 대

해 이렇게 이야기했다. "그는 내게 편지를 보내, 광인의 작품을 전시하는 건 좋은 생각이 아니라고, 이런 몰지각한 행동은 고갱 자신과 나 그리고 친구들 모두를 위험에 빠뜨릴 것이라고 불만을 털어놓았다." 고흐에 관한 소문들이 퍼지면서 고흐와 함께한 경험에 대해 이야기해 달라는 부탁을 받아 온 고갱은, 아직 제대로 인정받지 못한 자신의 작품들이 고흐와의 연관성 때문에 평가절하될 것을 두려워하고 있었다. 항상 빈털터리였던 고갱은 1895년 타히티섬으로 여행을 다녀오기 위해 친구가 선물한 해바라기 그림 두 점을 판매하기로 마음먹는다. 이 그림들은 한 중매상을 거쳐 당시 60대였던 에드가르 드가의 손에 들어가게 되는데, 드가는 현대 미술의 거장이었을 뿐만 아니라 폴 세잔 같은 위대한 현대 예술가들의 작품을 열렬히 수집해 온 수집가이기도 했다.

반 고흐가 죽은 뒤 10년이 채 못 돼, 파리의 아방가르드 예술가 집단 내부에는 고흐의 작품을 거래하는 활력 넘치는 작은 시장 하나가 들어섰다. 그렇지만 반 고흐의 전설을 만드는 데 핵심적인 역할을 한(하지만 서글플 정도로 안 알려진) 고흐의 처제 요한나 봉어르가 아니었더라면 고흐의 명성은 아마도 시들해졌을 것이고, 그의 방대한 유작은 이리저리 흩어지거나 심지어는 파괴되었을지도 모른다. 남편 테오가 죽은 뒤, 요한나는 차마 파리로 되돌아올 수가 없어서 소유물들을 네덜란드에 새로 마련한 집으로 보냈다. 이 화물 가운데는 그녀의 작은 집의 모든 공간을 가득 메운 무수한 작품들이 포함되어 있었다. 그녀는 이렇게 말했다. "우리 가정부에게는 너무 안된 일이지만, 액자가 없는 그림 무더기들이 침대와 소파 아래에, 찬장 아래의 작은 틈새에 빼곡히 들어차 있었다." 요한나의 동생은 물품 목록을 작성하

기 시작했고, 누나에게 금전적 가치도 없는 그림들을 처분해 부담을 덜라고 조언했다. 하지만 요한나는 반 고흐의 그림들을 보호하는 데 일생을 바쳤고, 그의 작품들이 응당 받아 마땅한 관심을 받을 수 있도록 매우 영리한 결정들을 내렸다.

　　이후 요한나는 소문난 예술의 중심지였던 네덜란드 부숨 지역으로 이사를 가서 1900년에 이르기까지 20회가 넘는 반 고흐 전시회를 개최했고, 〈해바라기Sunflowers〉 같은 고흐의 대표작들을 사람들에게 정기적으로 대여해 주기도 했다. 1892년에 그녀는 자신의 일기장에다 "사람들이 빈센트의 작품에 큰 흥미를 느끼기 시작했다. 그에 대해 언급하지 않는 신문은 찾아보기가 힘들 정도다"라는 글을 썼다. 그녀는 야심 차게 고흐의 작품을 판매하는 국제적 규모의 시장을 만들어 갔고, 그림을 유럽 지역에 보급하도록 권장하기 위해 유럽 여러 도시에 있는 중매상들에게 후한 판매 수수료를 제안하기도 했다. 1905년, 그녀는 암스테르담에 있는 스테델레이크 미술관Stedelijk Museum에서 자그마치 500여 점에 달하는 작품들을 선보이는 사상 최대 규모의 반 고흐 전시회를 개최했다. 살면서 그녀는 거의 200점에 달하는 그림과 50점이 넘는 드로잉 작품을 판매했다. 반 고흐의 유산과 관련된 그녀의 가장 중요한 공헌은 1924년에 고흐의 대표작인 〈해바라기〉를 런던 내셔널 갤러리에 판매한 것이다. 보물 같은 가족의 소유물을 떠나보내는 것이 영 내키지는 않았지만, 그녀는 이를 '빈센트의 예술을 빛내기 위한 희생'으로 여겼다. 또한 요한나는 테오와 주고받은 반 고흐의 편지들을 책으로 편집하여, 네덜란드어와 영어, 독일어로 출간했다. 그녀가 작성한 전기 형식의 서문은 수년 동안 반 고흐에 관한 가장 유용한 문서로서 제 역할을 다했다. 요한나는 고흐의 창작

행위와 관련된 명료하고 매혹적인 통찰과 각각의 그림에 대한 세부 설명, 고흐의 예술적 도전에 대한 묘사 등이 풍부하게 포함된 이 방대한 서신을 출간함으로써 반 고흐의 천재성이 온전히 인정받기를 간절히 바랐다.

1925년 요한나가 세상을 떠난 뒤 20여 년 후, 반 고흐는 세계에서 가장 유명하고 가장 사랑받는 화가로 자리매김하게 된다. 선풍적인 인기를 누린 1947년 런던 전시회(하루에 5,000명이 넘는 관람객들이 전시회를 보기 위해 줄을 섰다고 한다)를 통해, 그의 그림은 전쟁으로 황폐해진 유럽을 밝히는 희망의 등불이자 전후 회복의 상징으로 확고히 자리를 잡는다. 이후 그의 이름과 작품들은 도무지 전례가 없는 방식으로 대중의 의식 속에 스며들었다. 이제 반 고흐의 그림은 미켈란젤로의 시스티나 성당 천장화와 함께 서양 문화의 대표적인 표상이 되었다.

그러므로 반 고흐를 생전에 실패한 인물로 보기보다는, '평범한 사람들'과 공명하는 작품을 만들어 일종의 구원과 위안을 제공하고자 한 자신의 의도를 완전히 실현해 낸 인물로 보는 것이 마땅하다. 요한나 봉어르의 억척스러운 노력 덕에 고흐의 작품들은 세대를 초월해 전 세계적으로 공명을 일으키는 문화적 업적이자, 그가 개척한 주정주의主情主義, emotionalism의 길을 따르는 후대 예술가들을 위한 하나의 시금석으로 자리를 잡게 되었다. 그의 그림들을 비극적인 죽음과 정신 질환의 렌즈를 통해 바라보는 건 작품에 내재한 힘을 근본적으로 왜곡하는 것이다. 할리우드는 자기 파괴적인 화가의 품위 없는 자화상을 창작함으로써 고흐를 예술사의 순교자가 된 광인으로 만들어 버렸다. 하지만 감사하게도 정신 건강 질환에 대해 더 관대한 분위기가

조성된 21세기야말로 반 고흐를 재평가하기에 적합한 시기다. 우리는 풍자로 가득한 신화로부터 그를 구해 내서 지극히도 중요한 10년 동안 일생의 대작들을 창작하고 영감을 불러일으키는 인물로 격상시켜야 한다.

세계에서 가장 많이 위조된 화가

아메데오 모딜리아니

Amedeo Modigliani

1884~1920

모딜리아니의 삶과 죽음에는 신화적인 특성이 뚜렷이 드러난다. 지난 한 세기 동안 그의 이름은 짧고 굵게 사는 무모한 보헤미안들의 상징으로 자리를 잡아 왔다. 그는 생전에 자신의 작품이 천문학적인 금액으로 판매되는 것을 보지 못하고 죽은 굶주리는 예술가의 전형으로 간주된다. 우리는 예술가들의 전형적인 다락방에서 홀로 술과 약물, 변변치 않은 음식에 의지해 가며 관능적이고 낯설고 명백히 현대적인 누드를 그리는 인물로 그를 상상하곤 한다. 이런 이미지는 생전에 무시를 당하다가 사후에야 인정을 받게 된 이 약자를 향한 우리의 감상적 사랑에 기름을 들이붓는다. 19세기의 마지막 10년 이래로, 모딜리아니의 명성과 매력은 새롭고도 찬란한 영역으로 들

어서게 되었고, 이는 그의 작품이 1억 파운드(약 1,600억 원_옮긴이)가 넘는 금액으로 낙찰되며 비싼 그림의 가격을 재평가하게 된 시기에 이르러 절정에 달하게 된다.

자극적인 이 순교자 신화가 그의 엄청난 경매 기록에 연료를 공급한다는 점에는 의심의 여지가 없다. 그러나 사실 모딜리아니의 삶은 이 신화와 상당히 다르다. 경제적인 안정을 누린 건 결코 아니었지만, 그는 어쨌든 작품을 판매했고 시장에서 어느 정도 성공을 거두기도 했다. 무시를 당하지도 않았다. 그는 뉴욕과 런던에서 열린 전시회에 작품을 출품했을 뿐만 아니라 생전에 파리에서 단독으로 전시회를 개최하기까지 했다. 그는 당대의 가장 중요한 비평가들로부터 좋은 평가를 받았고, 작품은 명망 높은 살롱 도톤Salon d'Automne(매년 가을 파리에서 열리는 프랑스의 미술 전람회_옮긴이)에 초대받기도 했다. 모딜리아니는 경력 초기에 중요한 후원자를 확보한 것은 물론, 그의 작품에 헌신적인 두 명의 화상에게도 도움을 받았다. 그는 평소 부르주아 신사처럼 차려입고 다녔기 때문에 장 콕토Jean Cocteau(시, 소설, 연극, 영화 등 여러 방면에서 두각을 나타낸 프랑스의 예술가_옮긴이)는 그를 '우리들의 귀족'으로 묘사하곤 했다. 이탈리아 이민자였지만 모딜리아니는 프랑스에서 아웃사이더가 아니었다. 프랑스어를 유창하게 구사한 그의 주변에는 당대의 유명 예술가와 시인들이 많이 있었다. 그는 당대 문인들의 관점에서 봤을 때조차 문학적인 사람이었고, 시학에도 아주 조예가 깊었다.

능숙한 사고가이기도 했던 모딜리아니는 몽마르트르와 몽파르나스의 창조적인 영혼들에게 매우 인기가 많았지만, 자신의 예술 양식과 관련해서는 매서울 정도로 독립적인 태도를 유지했다. 파

아메데오 모딜리아니

리 예술가 거주 구역의 심장부에서 살았음에도, 그는 대부분의 동료 예술가와는 달리 큐비즘Cubism(1906년 그가 리보르노Livorno에서 프랑스로 이주했을 당시 유행한 미술 사조)을 포함한 그 어떤 예술 운동에도 동참하지 않았다. 피카소를 비롯한 다른 여러 현대 예술가들과 마찬가지로 모딜리아니 역시 비서구적인 예술에 강한 인상을 받았다. 하지만 그는 비서구적인 것에 대한 이런 흥미를, 이탈리아에서 보낸 어린 시절부터 줄곧 흡수해 온 서양 예술사의 다양한 양식들과 독특한 방식으로 융합해 냈다. 모딜리아니 그림의 특징인 기다란 목과 타원형의 얼굴, 아몬드 모양의 눈 등은 아프리카와 캄보디아에 있는 프랑스 식민지에서 유입된 예술뿐만 아니라 매너리즘 화가인 파르미자니노Parmigianino와 르네상스 거장인 보티첼리까지 포함하는 다양한 양식들을 한데 혼합한 결과물이다.

원래 콩스탕탱 브랑쿠시Constantin Brâncuşi(민속 예술과 아프리카 예술을 모더니즘으로 전환한 루마니아의 조각가_옮긴이)의 영향을 받은 조각가였던 모딜리아니는 결국 회화에만 집중하기 위해 1914년 3차원 작업을 포기하게 되는데, 이는 아마도 먼지가 그의 약한 폐 상태를 더 악화시켰기 때문일 것이다. 모딜리아니는 생전에 술고래로 너무나도 유명해서 그의 술버릇이 무분별한 천재라는 신화의 일부로 자리를 잡을 정도였다. 하지만 그의 가장 큰 취약점은 흉막염과 장티푸스를 심하게 앓고 난 뒤인 16세 무렵 감염된 폐결핵이었다. 일부 평론가들은 그의 알코올 의존증이 단지 질병의 고통을 완화시키기 위한 자가 치료의 결과가 아니라 그 이상이기도 했을 것이라는 견해마저 제시했다. 즉 모딜리아니는 아마도 알코올중독이 폐결핵보다 사회적으로 더 받아들여질 만한 것이라는 은밀한 가정하에 자신의 질병을 은

폐하기 위해 술 취한 얼간이 연기를 했을 것이다.

　　모딜리아니는 인상파 화가들이 1880년대의 보수적인 회화 전통과 결별을 선언한 이후 빠르게 발달하여 다양성이 높아진 파리 예술계로부터 큰 혜택을 받았다. 모딜리아니는 다락방이 아니라 파리 전체를 자신의 무대로 삼았고 서서히 빛을 발하기 시작했다. 1914년, 그는 22세에 이미 자신만의 화랑을 연 조숙한 화상이었던 폴 기욤Paul Guillaume을 만나게 되었다. 모딜리아니보다 일곱 살 아래였던 이 화상은 재능을 알아보는 비범한 눈을 지니고 있었고, 1916년 뉴욕에서 열린 단체전에 모딜리아니의 그림들을 포함함으로써 새로 발견한 이 화가의 재능을 옹호했다. 같은 해에 모딜리아니는 예술가로서의 지위를 확고히 하는 데 도움을 주게 될 또 다른 남자를 만난다. 레오폴트 즈보로프스키Léopold Zborowski는 폴란드의 시인으로 훗날 모딜리아니의 주요 중개상 역할을 한다. 즈보로프스키는 기욤과도 좋은 사업 관계를 유지했는데, 이 두 남자는 모딜리아니의 작품을 종종 거래하면서 함께 모딜리아니를 지지했다. 모딜리아니의 새 중개상이 된 즈보로프스키는 그에게 하루에 15프랑씩 급료를 지급하고 모델들에게 한 번에 5프랑씩 수고비를 제공함으로써 모딜리아니의 작품 생산량을 크게 끌어올렸다. 또한 그는 1917년 베르트 베이유Berthe Weill 갤러리에서 모딜리아니의 첫 번째 독립 전시회를 개최하기도 했다. 여러 점의 누드화가 포함된 이 전시회는 외설적인 모임으로 간주되어 경찰의 수사를 받은 것으로 유명해졌다. 비록 누드는 그리스 로마 시대에서 르네상스를 거쳐 에두아르 마네에 이르기까지 예술사의 대들보 역할을 해 왔지만, 모딜리아니의 누드화는 음모와 겨드랑이털이 포함되었다는 사실 때문에 엄청난 논란의 대상이 되었다. 문제가 된 그림들

은 강압적으로 압수되었지만, 전해 내려오는 이야기에 따르면 전시회는 문을 닫지 않았다고 한다. 사실 이 논란이 아마도 방문객 수를 늘리는 데 도움이 되었을 것이다. 그림은 두 점가량 판매되었다.

　　즈보로프스키는 의사를 통해 모딜리아니에게 제1차 세계대전의 마지막 몇 달 동안 도시를 떠나 프랑스 남부로 가 있으라고 권고함으로써 모딜리아니의 생명을 구하기도 했다. 모딜리아니는 그의 법적인 아내이자 역시 잔이라 불린 딸을 임신하고 있던 잔 에뷔테른 Jeanne Hébuterne과 함께 여행을 떠났다. 이 여행은 악화되는 건강을 위한 요양 차원에서 계획된 것인데 비록 남부의 습한 공기가 그의 폐에 별다른 도움이 된 것은 아니었지만, 어쨌든 잠시 도시를 떠나 머무른 덕에 그는 독일군의 파리 공습을 피할 수 있었다. 모딜리아니는 술을 자제하려 애쓰면서 프랑스 남부에서 보낸 이 시기에 자신의 작품을 또 다른 차원으로 끌어올렸다. 이때 모딜리아니는 열네 달 만에 60점이 넘는 유화 작품을 완성해 내며 엄청나게 왕성한 창작 활동을 벌인다. 그의 작품들은 대부분 일반인이었던 모델들과 더 깊이 교감한 흔적들을 나타내 보이기 시작했는데, 이는 주변 사람들을 대상으로 가면을 연상시킬 정도로 무심하고 양식화된 그림을 그리던 때와는 대조되는 것이었다.

　　폴 기욤의 화랑에서 그림을 판매한 것에 고무된 모딜리아니는 다시 예술계에 몸을 담그기 위해 1919년 봄에 파리로 되돌아온다. 그가 파리에 돌아와서 그린 작품들은 위엄 있고 우아하고 관능적인데다 확신까지 가득한 그의 가장 위대한 초상화들로 손꼽힌다. 8월경에 작품이 런던에서 열린 주요 전시회에 초대되자 모딜리아니의 자신감과 재정적 안정성은 최고조에 달하게 된다. 그림들은 일류 비평

누워 있는 나부 Resting Nude(On the Left Side)

아메데오 모딜리아니

1917, 캔버스에 유채, 90.5×146.4cm, 개인 소장

가인 로저 프라이Roger Fry의 찬사를 이끌어 냈고, 또 다른 비평가는 그의 작품들이 "걸작들과 수상쩍은 유사성을 보인다"라고 높게 평가했다. 비록 건강 때문에 전시회에 직접 참여하지는 못했지만, 모딜리아니는 주머니에 신문 기사 조각을 가지고 다니면서, 현대 프랑스 예술을 다룬 이 대형 전시회에 피카소를 비롯한 다른 예술가들보다 자신의 작품이 더 많이 포함되었다고 자랑했다.

하지만 화가로서의 지위가 격상될수록 건강은 점점 더 악화되어만 갔다. 이가 빠지기 시작했고, 폐결핵은 결국 뇌수막염으로 이어졌다. 잔 에뷔테른은 건강이 약화되는 것을 나타내는 명백한 증후에도 불구하고 의사를 피하고자 한 그의 소망을 존중하면서 무력한 태도로 일관했다. 이웃이 개입해 그를 병원으로 데려갔을 때는 이미 너무 늦은 뒤였다. 그는 1920년 1월 24일 35세의 나이로 숨을 거두었고, 유명한 인물들이 주로 묻혀 있는 페르 라셰즈 공동묘지에 안장되었다. 조각가인 자크 립시츠Jacques Lipchitz는 그의 장례식을 이렇게 회고했다. "저는 모딜리아니의 장례식을 결코 잊지 못할 것입니다. 수많은 동료들이 꽃을 든 채 모여들었고, 보도는 슬픔과 존경을 담아 머리를 숙이는 사람들로 가득했습니다. 모두가 소중하고 매우 본질적인 무언가를 잃어버렸다는 사실을 깊이 통감했습니다." 장례식 다음 날 잔은 모딜리아니와의 관계를 못마땅해하던 부모님의 집에서 창문 밖으로 뛰어내려 스스로 목숨을 끊었다. 당시 그녀는 임신 8개월이었다.

그의 죽음을 둘러싼 상황과 잔의 비극적인 자살은 죽음 이후에야 비로소 제대로 인정받게 된 절망적인 예술가라는 신화에 기름을 들이부었다. 이 신화는 수년도 아닌 단 수개월 만에 급속도로 퍼져 나갔고, 이에 따라 그의 작품에 대한 관심이 고조되면서 작품의 가

격 역시 두 배가량 치솟았다. 모딜리아니의 인기는 너무나도 엄청나서 그의 작품을 판매하는 시장은 곧 위조품의 희생양이 되었고, 오늘날 그는 역사상 작품이 가장 많이 위조된 예술가이자 아직 확인되지 않은 위조품이 1,000여 점이나 되는 화가로 널리 알려지게 되었다. 모딜리아니는 예술사에 지울 수 없는 흔적을 남겼지만, 그가 한 것은 1914년에서 1920년 사이의 약 6년 동안 그림을 그린 것뿐이다. 그의 작품이 반향을 일으키는 건 그 독특함 때문인데, 사실 그 누구도 모딜리아니처럼 사람의 형태를 개성적으로 묘사해 내지 못했다. 그의 누드화는 철저히 현대적이면서도 옛 거장들의 숨결 또한 간직하고 있다. 어떤 면에서 보면 그의 작품은 급격한 혁신이라기보다는 전통 예술의 자연스러운 연장에 더 가깝다. 친구와 동료들은 그를 박식하고 사교적이고 매력적이고 재능 있고 야심 차고 헌신적인 인물로 기억했다. 그들은 모딜리아니의 경력이 발전되다가 크게 도약하기 시작하는 광경을 목격했다. 그들 가운데 모딜리아니가 병든 상태였다는 사실을 알았던 사람은 극소수일 것이다. 그리고 그의 경력이 삶뿐만 아니라 수십 년에 걸친 신화화 끝에 책정된 작품 가격에 의해서도 정의될 것이라고 상상한 사람은 그보다 더 적었을 것이다.

작품을 위해
자살을 선택한 사진가

프란체스카 우드먼
Francesca Woodman
1958~1981

어려서부터 천재 소리를 들은 프란체스카 우드먼은 10대 초반부터 신비스러운 재능을 지닌 사진가로 널리 인정받았다는 점에서 예술사의 보기 드문 존재다. 사실 예술 분야의 신동들은 스포츠나 과학, 수학 분야의 신동들과는 달리 인정과 예찬을 받는 경우가 극히 드물다. 한 예술가가 어려서부터 회화나 사진 분야에서 기술적인 재능을 보여 줄 수는 있지만, 자기만의 고유한 관점과 인간 심리에 대한 정교한 이해, 역사적 식견까지 갖춘 경우는 극히 드물어서 그녀는 사실상 거의 독보적인 존재로 여겨지게 되었다. 거의 우상과도 같은 지위를 누리며 널리 예찬받긴 했지만, 우드먼이 예술가로서 어떤 인물이었는지 정확히 짚어 말하기란 그리 쉬운 일이 아니다. 예술가 경력

은 전부 사후에 인정받은 것으로, 오늘날 전시되는 모든 사진들은 그녀가 학생이었을 때 창작된 작품들이다. 우드먼의 죽음을 에워싼 환경들 또한 고작 22세의 나이에 건물에서 뛰어내려 스스로 목숨을 끊었다는 사실을 그녀의 작품에 뒤섞음으로써 우드먼의 예술에 대한 이해를 가로막아 왔다.

우드먼의 작품은 대부분 흑백 사진으로 자신의 알몸을 위주로 한 형상과 그 주변 환경 사이의 관련성에 주로 초점이 맞춰 있다. 그녀의 작품은 인간의 형상과 그 형상이 있는 낡고 황폐해진 방 사이의 경계가 모호하게 보이는 경향이 있다. 온전한 모습의 전체 형상은 항상 문틀이나 거울, 흐릿하게 처리된 몸동작, 배경 벽지와의 뒤섞임 등을 통해 모호하게 변형되곤 한다.

우드먼의 가장 기념비적인 작품군은 1977년부터 1978년까지 로마에서 1년간 유학하던 시절에 창작된 〈천사 Angel〉 연작이다. 우드먼은 유령 같은 형상이 되도록 몸을 흐릿하게 하기 위해 장노출 기법(셔터 속도를 느리게 해 빛의 흐름을 담아내는 사진 촬영 기법_옮긴이)과 몸의 움직임을 활용했다. 유령 같은 형상이 담긴 그녀의 흑백 사진을 보면 젊은 여인이었던 작가 자신의 운명을 떠올리게 된다. 주로 자신의 신체 형상의 경계를 허무는 데 초점을 맞춘 작품을 수없이 창작해 온 작가였던 만큼, 우드먼의 작품은 그녀의 죽음과 함께 정신 분석의 대상이 되어 왔다. 지난 수십 년에 걸쳐 관람객들은 우드먼의 작품 속에서 그녀의 정신 상태를 나타내는 신호나 스스로 목숨을 끊겠다는 비극적 결정을 암시하는 실마리를 찾아 왔다.

또한 우드먼의 작품은 오랫동안 페미니스트들의 평가에 노출되어 왔다. 이는 주로 우드먼의 작품이 남성의 시선에 날카롭게 저

프란체스카 우드먼

무제 Untitled (〈천사〉 연작)
프란체스카 우드먼
1977, 젤라틴 실버 프린트, 93×93cm, 테이트 미술관과 스코틀랜드 국립 미술관, 영국

항한다고 주장한 미국의 비평가 로절린드 크라우스의 해석으로부터 비롯되었다. 크라우스는 우드먼이 죽은 뒤 5년 후 웰즐리 대학교에서 열린 소형 전시회에서 그 작품을 보았는데, 우드먼의 작품에 대한 그녀의 지속적인 관심과 비평은 우드먼 사후 그녀의 예술을 일반 대중들에게 전달하는 데 핵심적인 역할을 했다. 우드먼에 대한 관심은 점점 고조되었고, 2011년 무렵에는 샌프란시스코 현대미술관Museum of Modern Art San Francisco 측에서 우드먼의 독립 전시회를 마련해 주었다. 이후 쟁쟁한 국제 전시회들이 연달아 개최되었는데, 여기에는 뉴욕 구겐하임 미술관The Solomon R. Guggenheim Museum과 테이트 리버풀Tate Liverpool에서 열린 전시회도 포함된다.

사후 우드먼에 대한 평가는 상당 부분 그녀의 죽음을 에워싼 상황과 앞서 언급한 페미니스트 비평가에 의해 영향을 받아 왔다. 보다 최근에는 예술가 부부인 우드먼의 부모가 딸의 작품에서 신화화된 측면을 벗겨 내 치우친 균형을 바로잡아 보려 애를 써 왔다. 그들은 그녀의 아이러니와 위트, 유머 그리고 부조리하고 초현실적인 것에 대한 젊은이다운 흥미 등을 특히나 부각하고 싶어 했다. 우드먼이 1975년에서 1978년까지 다닌 로드아일랜드 디자인 스쿨Rhode Island School of Design의 가까운 친구들이, 페미니즘은 좀 우스꽝스러운 면이 있긴 해도 어쨌든 그 당시 자신들은 페미니스트였다고 주장을 했지만 우드먼의 부모들은 딸의 작품에 페미니즘적인 메시지가 담겨 있다는 견해를 받아들이지 않았다. 분명 우드먼은 작품 활동을 통해 인간의 형상에 대한 강박적 집착을 드러내 보였고, 그 형상의 견고성과 존재성, 대표성을 무너뜨리기 위해 온갖 노력을 다해 왔다. 작품에 벌거벗은 여성이 자주 등장하지만 그것은 여성적 경험이라는 거창한 이야

기에 초점이 맞추어져 있지 않다. 우드먼의 사진은 매우 개인적이고 실험적이며 추상적이고 즉흥적이라는 느낌을 준다. 페미니즘을 한쪽으로 제쳐 둔다면 우리는 우드먼의 작품을, 현실을 뒤틀고 복합적인 이미지를 전달하는 사진의 가능성에 매료된 한 예술가의 다양한 시도로 해석해 볼 수 있다.

　　　우드먼은 자신의 작품에 다양한 모티브와 소품을 활용했는데 그중에서도 특히 거울과 장갑, 새, 공 등과 같이 초현실주의자들이 선호한 사물에 관심이 많았던 것으로 보인다. 예전의 맨 레이Man Ray와 마찬가지로 우드먼은 변형되고 심지어는 예술적으로 이상화된 현실을 보여 줄 수 있는 카메라의 가능성을 간파해 냈다. 사진은 카메라라는 매체가 제공하는 신빙성 덕분에 인간의 신체를 그림보다 더 낯설고 더 예기치 못한 방식으로 드러내 줄 수 있었다. 로마에 머무르는 동안 우드먼은 초현실주의 서적을 전문적으로 다루는 말도로르 서점Libreria Maldoror을 자주 방문했다. 이곳은 훗날 그녀의 첫 번째 소규모 전시회가 열린 장소이기도 하다. 초현실주의자들에게 진 빚이 어느 정도 있었지만 우드먼은 초현실주의의 가능성을 확대시킴으로써 위대한 현대 사진가 중 한 명으로 자리매김한다. 마지막으로 작성된 일기의 도입부에서 그녀는 자신의 창조적 역량을 다음과 같이 명료하게 기술했다. "이것이 내가 예술가로 살아 온 이유다. … 나는 다른 사람들이 내가 보는 모든 것을 볼 수 있도록 하기 위해 하나의 언어를 발명해 왔다. … 그들에게 무언가 다른 것을 보여 주기 위해…."

　　　우드먼은 예술계에 제대로 된 기반을 마련하기도 전에 세상을 떠났다. 부모가 모두 맨해튼에서 예술가로 활동하는 교양 있는 가정(우드먼이 자살한 그 주에 구겐하임 미술관에서 그녀 아버지의 작품이 전시될

예정이었다)에서 자란 그녀는, 예술가가 되기 위해 밟아야 하는 절차들을 잘 알고 있었다. 그녀는 자신의 작품을 여러 잡지사에 보냈고, 비록 거절당하긴 했지만 보조금을 신청하기도 했다. 편지와 일기들은 우드먼이 자신의 작품을 가치 있게 여겼고, 그 작품들이 사라지지 않고 오래도록 보존되길 바랐다는 사실을 드러내 준다. 그녀는 친구에게 이렇게 썼다. "현재 내 삶은 아주 오래된 커피 잔 바닥

> **"나는 다양한 성과물을 온전히 남겨 둔 채 일찍 죽는 것이 더 낫다고 생각해"**

에 가라앉은 침전물과도 같아. 나는 내 사진 작품과 너와 나눈 우정, 약간의 사진 필름 같은 다양한 성과물을 온전히 남겨 둔 채 일찍 죽는 것이, 이 모든 섬세한 것들을 허둥지둥 지우는 것보다 더 낫다고 생각해(작품을 제대로 인정받지 못해 자기 작품에 대한 회의에 빠질 바엔 차라리 작품의 가치에 대한 신념을 품고 죽는 게 낫다는 의미_옮긴이)." 이후 우울증이 그녀를 사로잡았고 그녀는 1980년 가을 첫 번째로 자살 시도를 감행했다. 우드먼은 자살에 실패한 뒤 부모님의 집으로 거처를 옮겨 정신과 의사의 도움과 약물 치료를 받았다. 그녀는 약물 복용을 중단한 것으로 보이며, 1981년 1월 또 한 차례 우울증이 덮쳤을 때 맨해튼의 건물 옥상에서 뛰어내려 숨을 거두었다.

22세라는 젊은 나이에 죽었지만, 그녀가 8년 넘게 거의 매일 카메라를 들고 다녔던 만큼 그녀의 부모가 관리하는 유품 목록에는 1만여 개의 사진 필름이 포함되어 있다. 예술계에 익숙했던 부모는 죽은

프란체스카 우드먼

딸의 작품을 전시하는 것이 중요하다는 사실을 잘 알고 있었다. 하지만 그런 전시회들은 예술적 천재였던 우드먼의 때 이른 죽음을 받아들이는 데 별다른 도움이 되지 않았다. 우드먼의 아버지인 조지 우드먼은 2017년 사망했고, 현재 80대에 접어든 그녀의 어머니인 베티 우드먼은 재능 있는 딸의 작품을 관리하면서, 그녀의 작품이 세계 전역의 국제적인 미술관과 상업 전시회에 초대되는 모습을 감탄 어린 눈으로 바라보고 있다. 현재 우드먼의 작품은 일류 화랑에서 전시되고 있는데, 아직 전체 작품 가운데 4분의 1 정도밖에 공개되지 않은 상태다. 그녀의 작업에 대한 관심은 앞으로도 계속해서 고조될 전망이다. 온갖 이미지와 가짜 뉴스가 넘쳐나는 디지털 시대에 우드먼의 고요하고 매력적인 작품들은, 우리가 낯설게 변형된 익숙한 사물들을 감상하며 기묘한 아름다움에 매혹될 수 있도록 우리를 또 하나의 평형세계로 데려다준다.

죽기 직전까지 자신의 자리를 찾아 헤맨 페미니스트

아나 멘디에타

Ana Mendieta

1948~1985

아나 멘디에타는 퍼포먼스와 보디 아트body art(몸을 사용하여 메시지를 전달하는 미술 표현의 한 양식_옮긴이)의 선구자로, 특정한 환경을 초월해 보편적 경험을 묘사한 작품들을 통해 인간성과 대지 사이의 경계를 교묘하게 탐색했다. 멘디에타의 대표작인 〈실루에타Silueta〉 연작에서 그녀는 땅과 진흙, 나뭇잎, 불, 꽃 등의 사물 위에 온몸의 흔적을 남기면서 형체의 부재를 시적으로 강조했다. 아나 멘디에타의 작품 속에서 그녀의 비극적 죽음을 암시하는 전조를 외면하기란 그리 쉬운 일이 아니다. 끔찍하게도, 그녀는 1985년 맨해튼에 있는 자신의 아파트 34층에서 곤두박질치면서 그 충격의 흔적을 남겼다. 일부 사람이 여전히 타살로 여기는 그녀의 끔찍한 죽음은 그녀의 위대함에

손상을 입히는 방식으로 그녀의 예술과 영원히 뒤얽히게 되었다. 하지만 멘디에타는 진정한 선구자로 널리 알려지고 인정받아야 한다. 그녀는 시대를 앞질러 남성 중심적인 예술계에 타격을 가했을 뿐만 아니라 무관심을 제거하고 사람들을 결속시키는 방법에 대범하게 초점을 맞춘 새로운 예술의 길을 열어 보였기 때문이다.

멘디에타는 대부분 필름과 사진을 활용해 자신의 퍼포먼스 장면을 담아내는 방식으로 작품 활동을 했다. 그녀의 주된 관심사는 분리라는 환상으로 사람들의 이목을 집중시켜 모든 생명체의 근본적인 상호 연결성을 드러내는 것이었다. 이 작업의 한 요소가 바로 성별 구분에 대한 탐구였는데, 이는 그녀를 페미니즘의 핵심 인사로 부각시켜 주었다. 그녀의 작품은 철저하게 실험적이었다. 그녀는 자기 자신의 몸과 개인적인 인생사를 활용하여 현존과 부재라는 거대한 개념들을 탐색하곤 했다.

1948년 쿠바에서 태어난 멘디에타는 고작 12세의 나이로 피난민이 되었다. 그녀와 그녀의 여동생은 피델 카스트로의 독재 치하에서 1만 4,000명의 아이들을 몰래 빼낸 가톨릭 교단의 활동에 힘입어 미국으로 보내졌다. 자매는 곧 헤어졌고 엄격한 교화 기관과 무수한 양부모들을 견뎌야 했다. 멘디에타는 이후 5년간 어머니를 보지 못했고 아버지는 무려 18년 동안이나 만나지 못했다. 트라우마로 가득한 어린 시절을 보낸 결과, 멘디에타는 가정과 모국 양쪽으로부터 버림을 받은 채 갈팡질팡하는 삶을 살게 되었는데 이는 그녀에게 연약하고 불안정한 성격을 부여해 주었다. 망명은 그녀의 작품에서 계속 되풀이되는 주제다. 그녀는 끊임없이 세상 속에서 자신의 자리를 찾아다니면서 '집'에다 자신을 은유적으로 묶어 두기 위해 쿠바의 민

속 전통들을 활용했다.

쿠바인으로서의 자신의 정체성을 캐묻는 동시에 그녀는 자신의 성^性을 탐색하기도 했다. 1972년 작인 〈무제(수염 이식)Untitled(Facial Hair Transplants)〉의 한 이미지에서 멘디에타는, 친구의 수염 조각과 접착제를 사용해 만든 그럴듯한 콧수염을 단 모습을 하고 있다. 이 이미지는 그 자체만을 위해 독자적으로 구성된 것이 아니었다. 멘디에타가 이 모든 과정을 기록한 건 성별 구성과 사회적 기대에 관한 대화로 관객들을 초대하기 위해서였다. 멘디에타의 작품은 결코 자신의 정체성이나 입지만을 드러내기 위한 것이 아니었고, 모든 사람의 몸에 대한 하나의 은유로서 단지 자신의 몸을 활용한 것뿐이다.

범죄 현장의 분위기가 감도는 〈신체의 자국들Body Tracks〉(1982)에서 그녀는 관객을 등진 채 빈 벽 앞에서 머리 위로 양팔을 뻗고 있는 자신의 모습을 슈퍼 8밀리 카메라에다 1분가량 담아냈다. 그녀가 팔을 내리자 손에 묻은 피가 벽에 칠해지면서 V 자 형태의 얼룩이 나타난다. 그녀는 프레임 밖으로 걸어 나가고, 화면에는 사라진 그녀의 몸을 암시하는 피투성이의 윤곽만이 남는다. 이 작

"나의 예술은 단일한 우주적 에너지에 대한 신념에 그 뿌리를 둔다"

품과 다른 작품에서 멘디에타는 그녀 개인을 넘어 인종과 추방, 폭력, 성별 등에 대한 폭넓은 대화를 이끌어 내기 위해 질문을 던지고 있었다. 멘디에타 작품의 핵심에는 불안하고 맹렬한 에너지와 부드럽고

대지의 어머니와도 같은 접근법이라는 이중성이 존재한다. 한 작품에서는 꽃이나 마음을 편안하게 하는 자연적인 소재를 사용하다가도 다른 작품에서는 불이나 피를 사용하는 식이다.

멘디에타의 작품에 내재된 추방과 폭력의 저류는 고작 36세의 나이에 찾아 든 처참한 죽음으로 말미암아 그녀가 남긴 유산의 한 측면으로 부각되어 왔다. 멘디에타는 미국의 조각가이자 미니멀리즘의 거장인 칼 안드레^{Carl Andre}와 결혼을 했다. 이 두 예술가는 거의 정반대되는 기질을 지니고 있어서 친구들은 그들의 결혼을 놀라워했다. 활발하고 열정적인 성격을 가진 멘디에타는 감정적이고 본능적인 작품을 창작한 반면, 안드레는 내성적이고 무심한 성격을 가진 인물로 냉담하고 정적인 예술을 추구했다. 그들의 결혼 생활은 불같았던 것으로 알려져 있는데, 이들은 함께 술을 마신 후 종종 심한 말다툼을 벌이곤 했다.

1985년 9월 8일, 경찰이 맨해튼에 있는 그들의 아파트로 들이닥쳤고, 집 안은 혼란스럽게 어지럽혀져 있었다. 경찰의 질문을 받은 안드레는 "왜 그랬는지 모르겠지만 멘디에타가 창문 밖으로 나갔다"라고 답할 뿐이었다. 곧 재판이 이어졌고, 뉴욕 예술계의 많은 인사들은 안드레의 변호사가 그의 무죄를 이끌어 내기 위해 멘디에타의 감정적인 작품을 자살의 근거로 활용하고 있다고 믿었다. 그녀의 친구들은 멘디에타가 높은 곳을 두려워했고 예술가로서 처음 맛본 성공을 즐기고 있었으므로 자살을 했을 리 없다고 주장했다. 3년 후 안드레는 아내를 떠밀었다는 증거가 부족하다는 이유로 무죄를 선고받았다. 하지만 30여 년 전 내려진 공식 판결에도 불구하고 이 사건은 끊임없이 논쟁거리가 되어 왔다.

아나 멘디에타

무제_{Untitled}(〈**실루에타**〉**연작**)
아나 멘디에타
1978, 젤라틴 실버 프린트, 33.6×49.5cm, 뉴욕 현대 미술관, 미국

오늘날에도 '아나멘디에타는어디에WHEREISANAMENDIETA'라고
알려진 한 집단은 멘디에타의 작품 없이 안드레의 작품만 전시되는
미술관 밖에서 시위를 벌이곤 한다. 이 집단은 '여성과 논바이너리(남
성과 여성 둘로만 구분하는 기존의 이분법적인 성별 구분에서 벗어난 종류의 성
정체성이나 성별_옮긴이), 유색 인종 예술가들이 무시당하는 것에 항의
하는 뜻으로 이들의 작품을 수집'하는 대규모 작품 보관 프로젝트를
널리 알리기 위한 목적으로 멘디에타의 이름을 차용해 왔다. 멘티에
타의 이름과 더없이 잘 어울리는 이 집단의 강령은 그녀를, 무시당하
고 천대받은 여성 예술가들의 수호성인으로 간주하는 멘디에타 신화
에 연료를 공급해 왔다. 물론 이 대의는 매우 가치 있는 것으로, 멘디
에타가 남성 중심의 예술계에 침투한 지 30년이 지났음에도 여성 예
술가들이 남성 예술가에 비해 상대적으로 대접을 못 받는다는 점을
뚜렷이 부각시켜 준다. 다행히도 멘디에타의 이름은 예술 역사에서
삭제되지 않은 채 남아 있다. 그리고 최근 몇 년 동안에는 세계 전역
의 미술관에서 그녀의 전체 작품에 대한 철저한 검토가 이루어진 바
있다.

그녀는 보디 폴리틱body politics(자신의 몸에 대한 권리를 침해당한 개
인들의 비판적 저항 운동_옮긴이), 행위 예술, 어스 아트Earth Art(자연 재료를
활용해 대지 위에 작품을 창작하는 반문명적 미술 사조_옮긴이) 등에 관심 있
는 후대 예술가들을 위한 롤모델이 되어 왔다. 또한 그녀는 여성적 경
험보다 훨씬 넓은 관심사를 작품 속에 담아냈음에도 페미니스트들의
우상으로 자리를 잡았다. 멘디에타의 삶이 그렇게 갑작스럽게 끝나
지 않았더라면, 그녀는 미투MeToo 운동이 한차례 휩쓸고 지나간 지금
70대 초반의 나이가 되었을 것이고, 환경 위기로 골머리를 앓는 이 분

열된 세계 한가운데서 강렬하고 감정적인 작품을 창작하고 있었을 것이다. 다행히도 멘디에타의 목소리에 담긴 생명력은 그녀의 혁신적인 작품을 통해 우리 곁에 머물면서, 모든 생명체 사이에 존재하는 상호 연결성과 조화의 가능성을 우리에게 절박하게 상기시키고 있다.

사적인 것이
정치적인 것이다

필릭스 곤잘레즈토레스

Felix Gonzalez-Torres

1957~1996

필릭스 곤잘레즈토레스는 다양한 이원성을 성공적으로 활용한 보기 드문 작품들을 남겼다. 그의 작품은 부드러우면서도 짓궂고, 고통스러우면서도 기쁨을 주며, 엄숙하면서도 유혹적이다. 곤잘레즈토레스는 우리가 삶의 딱딱한 현실과 마주할 수 있도록 자신의 예술을 통해 그 현실을 부드럽게 가공해 내는 재능을 지니고 있었다. 그는 엘리트주의적인 예술계의 경계를 허물고 대중과 소통하는 능력을 타고난 미술 민주주의자였다. 그의 전시회는 빈곤에서부터 전쟁, 총기 사고, 성적 욕망에 이르기까지 다양한 주제들을 다루어 왔다. 오늘날에는 현대 예술의 포용성과 행동주의란 개념이 너무나도 확고하게 확립되어 있기 때문에, 이 개념 없이는 우리 문화 지형을 상상하는 것

조차 힘들 정도다.

곤잘레즈토레스는 행동주의 미술의 선조이자 대중의 참여를 중요시한 최초의 예술가이기도 하다. 1991년 뉴욕에서 그는 화랑 바닥에 은박으로 포장된 유혹적인 사탕들을 카펫처럼 깔아 놓았다. 방문객들은 마음대로 사탕을 집어 먹으면서 예술계의 가장 중요한 금기를 깨뜨리도록 초대를 받았다. 예술 작품에 손을 대서는 안 된다는 금기가 그것이다. 일단 관람객이 자기도 모르게 작품에 참여하여 거기에 의미를 부여하면서 사탕을 소진하고 나면, 사탕은 소진된 만큼 다시 채워지곤 했다. 이 작품과 고대 로마의 프로메테우스 신화(낮 동안 독수리에게 쪼아 먹힌 프로메테우스의 간은 밤이 되면 다시 재생되었다) 사이의 유사성은 '한자리에 모여 조각 작품이 된 이 기성품들이 다 소진되고 대체된다면 원본은 대체 어디에 있는가?'라는 예술의 본질과 관련된 질문을 던져 준다.

당시 34세였던 곤잘레즈토레스가 단순히 화랑의 관습에 저항하며 뒤샹의 방식으로 예술의 개념을 옹호하고 있었던 것만은 아니다. 그는 이 작품을 통해 주류인 미니멀리즘 예술에 대한 익살스러운 비평 역시 제기하고 있었다. 실제로 받침대도 없이 화랑 바닥에 진열된 반짝이는 단색의 사탕들은 도널드 저드Donald Judd(미니멀리즘을 선도한 미국의 조각가 겸 미술 비평가_옮긴이)나 칼 안드레와 같은 1960년대 미니멀리즘 예술가들의 작품을 연상시켰다. 지금도 예술 시장에서 최상의 지위를 차지하고 있는 그들의 작품은 정적이고 독립적이고 무감정적인데, 이 젊은 예술가는 이런 핵심 경향을 의도적으로 전복시키고 있었다. 대신 그의 작품은 참여적이고 유동적이고 사회적인 특성이 있었다. 작품의 정치적 메시지는 모호하게 감춰진 채 오직 작

품 제목을 통해서만 불투명하게 드러났다. 4만여 개의 사탕으로 구성된 이 작품의 제목은 '무제(플라시보)Untitled(Placebo)'였다. 이 제목은 당시 진행 중이던 비양심적인 에이즈 약물 실험과 환자들이 섭취해야 했던 어마어마한 양의 알약들을 암시했다. 그리고 끊임없이 사탕을 소비하며 포장지를 내던져 버리는 행위는 에이즈의 창궐과 남자 동성애자들의 곤경에 눈을 감는 사회에 대한 하나의 은유였다.

같은 해에 곤잘레즈토레스는 이와 유사한 전략을 활용하여 에이즈 위기를 다룬 또 다른 개념 미술 작품을 창작했다. '무제(L.A에서의 로스의 초상)Untitled(Portrait of Ross in L.A.)'라는 제목의 이 작품은 다양한 색의 셀로판 포장지에 싸인 유혹적인 사탕 더미로 구성되어 있다. 이번에도 관람객은 화랑 구석에 쌓인 이 작품의 구성물인 사탕을 마음대로 집어 먹을 수 있었다. 작품에 담긴 의미와 정서는 작품 자체의 질량을 통해 다소 독특한 방식으로 표현되었다. 약 79.3kg에 달하는 조각품의 무게는 작가의 연인이었던 로스 레이콕Ross Laycock이 1991년 1월 에이즈로 사망했을 당시의 몸무게와 정확히 일치한다. 이 점을 감안해 작품을 다시 보면, 앙증맞고 유혹적이었던 사탕 더미가 그 부자연스러운 색과 벽에 기댄 채 고꾸라져 있는 형태로 인해 갑자기 비극적으로 보이게 된다. 이 같은 작품의 맥락은 화랑에 가서 공짜 사탕을 먹는 즐거운 활동을, '성체'를 가지고 성찬식을 하는 유사 종교적 활동이나 심지어는 입안에 넣고 사탕을 빠는 성적인 활동으로 변형시켜 놓는다. 작가는 이 작품에 대해 이렇게 말했다. "관객은 다른 누군가의 몸을 상징하는 이 작품을 입안에 넣고 빨게 되는데, 이런 식으로 제 작품은 많은 타인의 몸의 일부가 됩니다."

다면적 의미를 지닌 개념 예술 작품이었던 만큼, 작가가 5년

무제(L.A에서의 로스의 초상) Untitled(Portrait of Ross in L.A.)

필릭스 곤잘레즈토레스

1991, 다양한 색의 셀로판지에 싸인 사탕들, 무제한으로 공급됨,
설치 장소에 따라 크기가 달라짐, 이상적인 무게는 79.3kg, 시카고 미술관, 미국

뒤 에이즈로 사망했을 때는 가슴 저미는 의미의 층이 작품에 한 겹 더 추가되었다. 그의 개인적인 환경과 그 환경을 암시하는 작품의 요소 때문에 곤잘레즈토레스의 작품을 그 자체로서만 바라보는 건 결코 쉽지 않다. 그가 패러디한 미니멀리즘 예술가들은 자신들의 작품으로부터 물러나 독립된 개인으로 남아 있었다. 비록 그들과 마찬가지로 예술의 형식에 대한 진지한 열정과 날카로운 안목을 지니고 있었지만 곤잘레즈토레스는 그들의 무심함과는 거리가 멀었다. 그는 사회정치적인 문제와 결부된 예술을 가치 있게 여기면서 자신의 정체성이 작품과 불가분적으로 엮여 있다고 생각한 새로운 예술가 세대에 속했다.

곤잘레즈토레스는 1957년 쿠바에서 태어나 1979년 뉴욕에 이민을 왔다. 그는 작품 활동을 하면서 자신의 동성애 성향을 공공연히 밝힌 최초의 예술가 가운데 한 명이었다. 하지만 작품의 복잡 미묘한 측면들이 작가의 성적 취향과 죽음에 의해 완전히 잠식당하도록 내버려 둬서는 안 된다. 그런 딱지는 다면적이고 광범위한 작품의 의미를 축소시킬 뿐이다. 생전에 그는 자신의 전기를 남기길 거부했고 사진 찍히는 것도 별로 좋아하지 않았으며, 자기 자신에 대한 이야기는 더 폭넓은 대화를 위한 발판 정도로만 활용되도록 항상 우회적인 방식으로 언급하곤 했다. 편견 없이 넓은 관점에서 받아들인다면, 고인이 된 그의 아버지나 남성 연인에 대한 묘사는 사랑과 가족, 상실, 슬픔, 그리움, 재생, 추억 등에 관한 더욱 폭넓고 일반적인 이야기로 이해할 수 있었다. 동시대 예술가들이 동성애자 소외 문제에 대해 분노에 찬 문제작을 만들어 내던 환경 속에서, 곤잘레즈토레스는 보수주의자의 기대를 깨는 것을 목적으로 삼았다. 그의 작품은 초연한 태

도로 논쟁을 승화시키면서 미움과 적대감을 근본적으로 변형시켜 놓았다. 그는 이렇게 말했다. "동성애적 욕망과 관련된 문제들에 대해 가끔씩 제가 하고 싶은 말은 좀 더 포용적인 태도를 취하자는 것입니다."

곤잘레즈토레스는 사탕을 베푸는 행위를 통해서만이 아니라, 작품의 재료로 때로는 진부하지만 쉽게 알아볼 수 있는 기성품을 선택함으로써 포용성을 발휘했다. 1994년 창작된 〈무제(미국) Untitled(America)〉는 오늘날 휘트니 미술관Whitney Museum of American Art에 있는 계단실에 설치되어 있다. 15와트 전구가 달린 열두 개의 줄로 구성된 이 작품은 가정적이고 소박한 동시에 장엄하다는 느낌을 들게 한다. 작품은 큐레이터가 원하는 대로 재구성될 수 있고 전구는 수명이 다하면 교체된다. 은은하게 빛나는 이 작품은 형태가 가변적이지만, 그 기본 구조 자체는 상당히 평범하다. 작품 제목은 작가와(그리고 더 나아가 모든 사람들과) 미국 사이의 복잡한 관계를 환기시킨다. 또한 곤잘레즈토레스는 1992년 뉴욕 전역에 있는 24개 광고판을 활용해 자신의 작품을 화랑 외부에 위치시키는 방식으로 포용성을 드러냈다. 작가는 광고 공간을 전용하여 자신의 2인용 침대를 찍은 흑백 사진들을 전시했는데, 침대보와 베개에는 두 명의 흔적이 남아 있었다. 연인의 죽음 이후 제작된 이 작품은 사랑을 기리는 기념비이자 그리움에 부치는 한 편의 시였다. 다른 모든 예술가의 작품과 마찬가지로 이 작품은 조형적 차원과 개인적 차원과 정치적 차원, 세 차원에 모두 걸쳐 있었다.

로스 레이콕이 죽은 뒤 정확히 5년 후, 곤잘레즈토레스는 1996년 1월 마이애미에서 38세의 나이로 숨을 거두었다. 죽음 이후 그의 명성은 더욱더 공고해졌다. 그의 작품은 개인적 상황과 관련된

제약을 극복했을 뿐만 아니라 시대의 한계를 넘어 오늘날에 이르기까지 새로운 의미들을 전달해 주고 있다. 곤잘레스토레스의 입지는 구겐하임 미술관과 뉴욕 현대 미술관, 휘트니 미술관, 런던의 서펜타인 갤러리Serpentine Gallery, 바젤의 바이엘러 미술관Beyeler Foundation Museum 등지에서 회고전과 전시회가 개최됨에 따라 더욱 확고해졌다. 2007년, 곤잘레스토레스는 베니스 비엔날레에서 미국을 대표하게 되었는데, 이런 경우는 로버트 스미스슨이 사후에 대표 작가로 선정된 이후 처음 있는 일이었다. 정적이고, 따라서 상업적으로 활용 가능한 작품을 거부했던 예술가치고는 놀랍게도 그는 작품 유통 시장에서 신기원을 이룩하기도 했다. 2015년에는 곤잘레스토레스의 사탕 설치 작품 중 하나인 1991년 작 〈무제(L.A.)Untitled(L.A.)〉가 770만 달러(약 92억 원_옮긴이)에 판매되며 그의 기존 작품 판매 기록을 갱신했다.

사망하기 1년 전 그는 마지막 작품 가운데 하나인 1995년 작 〈무제(황금빛)Untitled(Golden)〉를 창작했다. 유리 목걸이들을 사용해 제작된 이 작품에서 작가는 점쟁이의 거실에서나 볼 수 있을 법한 싸구려 디자인을 활용해 유리 목걸이들을 휘황찬란한 금빛 커튼으로 탈바꿈시켰다. 관람객은 이 대형 커튼을 통과하면서 그 장엄한 장막을 흐트러뜨리고, 잠시 그 일부가 되었다가 자기 존재의 잔물결을 뒤에 남긴 채 반대편으로 빠져나오게 된다. 반짝이며 일렁이는 그 목걸이들은 마치 작가의 연장된 몸처럼 느껴지며, 작품의 형태로 부활한 작가를 마주하게 된 모든 방문객은 그가 끊임없이 빛나고 움직이고 변형되고 있다고 확신하게 된다.

예술적 재능과 사교성을
겸비한 화가들의 왕자

라파엘로

Raffaello

1483~1520

　예술가가 젊은 나이에 세상을 떠나면 단순히 작품 활동만 중단되는 것이 아니라, 그가 누구였는지에 관한 대화 역시 마무리되지 못한 채로 남는다. 만일 그 예술가가 이름난 유산을 남길 만큼 운이 좋았다면 대화의 나머지 부분은 다른 사람의 말을 통해 메워지게 된다. 라파엘로의 경우 그 역할을 떠맡은 사람은 저명한 전기 작가인 조르조 바사리였는데, 그는 르네상스기 로마의 이 젊은 스타를 위해 매우 특별한 문화유산 하나를 남겼다. 그의 기념비적 저작인《르네상스 미술가 평전Lives of the Most Excellent Painters, Sculptors, and Architects》(1568)에서 바사리는 한밤중에 정부와 격렬한 사랑을 나눈 뒤 라파엘로의 화가 경력이 37세의 나이로 갑작스럽게 중단되어 버렸다고 기술했다. 현대의

독자들에게는 이 이야기가 재미있게 들리겠지만, 르네상스의 모든 미술가를 다룬 바사리의 방대한 책이 지닌 사상적 영향력은 너무나도 막강한 것이어서 이 이야기는 이후 수 세기 동안 라파엘로를, 섹스에서 비롯된 열병으로 사망한 열정적인 예술가로 인식시켰다.

통상 라파엘로라 불리는 라파엘로 산치오 다 우르비노^{Raffaello Sanzio da Urbino}는 미켈란젤로 부오나로티, 레오나르도 다빈치와 더불어 이탈리아 르네상스의 3대 거장 중 한 명으로 간주된다. 이 시대에는 중년을 넘어서까지 생존한 경우가 드물었다는 견해와는 달리 레오나르도 다빈치는 1519년 67세의 나이로 세상을 떠났고, 미켈란젤로는 1564년 88세의 나이로 숨을 거두었다. 그러므로 라파엘로의 경력이 얼마나 짧았는지를 고려해 보면, 그가 예술사에서 그토록 영속적인 지위를 차지하게 되었다는 사실이 훨씬 더 놀랍게 느껴진다. 그의 영향력이 지속될 수 있었던 이유는 주로 교황 율리우스 2세나 그의 후계자인 교황 레오 10세 같은 당대 권력가들과 맺은 관계 덕택이었다.

라파엘로는 젊고 인상적인 예술가로 이미 명성을 확보한 상태에서 1508년 25세의 나이로 로마에 도착했다. 처음에 그는 우르비노에 있는 세련된 궁정의 대표 화가였던 아버지에게서 그림 그리는 법을 배웠고, 고작 8세의 나이에 페루지노 밑에서 도제 생활을 한 것으로 알려져 있다. 라파엘로는 아버지의 작업실을 물려받아 17세 무렵에 처음으로 중요한 작업을 의뢰받았다. 자신만의 양식을 완성하며 피렌체에서 4년을 보낸 후, 르네상스 세계의 예술 후원자나 다름없었던 율리우스 2세에게 소개되었다. 비록 천재로 인정받고 있던 미켈란젤로보다 훨씬 어리고 경험도 부족했지만 라파엘로에게는 자신의 나이 든 라이벌을 능가하는 장점이 하나 있었다. 그는 사교 능력까

지 겸비한 완벽한 신사였다. 그는 곧 '화가들의 왕자'로 알려지게 되었고, 이런 명성 덕택에 권모술수로 얼룩진 16세기 초반을 손쉽게 헤쳐 나갈 수 있었다.

미켈란젤로가 예술사를 영원히 뒤바꿔 놓게 될 시스티나 성당 천장화를 그리며 고통받는 동안, 라파엘로는 그곳과 얼마 떨어지지 않은 곳에서 율리우스 2세의 집무실 벽에 그림을 그리는 호사를 누렸다. 이 프레스코 벽화들 중 단연 돋보이는 대작은 로마 르네상스 예술의 초석으로 널리 인정받는 〈아테네 학당The School of Athens〉이다. 자신의 친구인 도나토 브라만테가 설계한 산피에트로 대성당을 배경으로 하여 라파엘로는 플라톤과 아리스토텔레스, 소크라테스, 프톨레마이오스, 피타고라스, 그리고 '우는 철학자'라 불리는 헤라클레이토스 등과 같은 그리스의 모든 위대한 철학자들을 한자리에 모아 놓았는데, 그중에서도 헤라클레이토스를 그릴 때는 건방지게도 성미가 까다로운 라이벌이었던 미켈란젤로의 얼굴을 그려 넣었다. 고대 세계가 르네상스에 미친 압도적인 영향력을 고스란히 보여 주는 이 그림은 고도의 원근법을 활용하여 조화롭고 무대 같은 배경을 조성한 뒤, 각기 자신만의 고유한 특색을 지닌 수십 명의 위인들을 역사책으로부터 되살려 내 사건과 세부 묘사로 가득한 하나의 현실적 공간 속에 자연스럽게 배치한 역작이었다. 라파엘로는 1511년 완성된 이 그림으로 당대 예술의 중심지였던 로마의 대표 예술가 중 한 명이라는 명성을 얻었다.

겨우 20대에 예술적 역량이 최고조에 달한 라파엘로는 교황과 맺은 인맥을 통해 당대 최고의 부자이자 교황의 개인 은행가였던 아고스티노 키지Agostino Chigi를 만나게 되었다. 키지는 라파엘로에게 오

늘날 빌라 파르네시나Villa Farnesina로 알려진 자신의 저택 1층에 프레스
코화를 그려 달라고 부탁했다. 바사리는 당시 사랑에 빠져 있던 라파
엘로가 그 의뢰를 받아들이며, 자신의 정부도 빌라에서 지내게 해 달
라고 요구했다고 이야기한다. 정부는 바사리가 라파엘로의 요절과
연관 지은 바로 그 여인이었다. 그녀가 누구였고 그들의 비밀 연애가
얼마나 열렬했는지는 바사리가 라파엘로의 죽음에 치명적으로 관능
적인 성격을 부여한 이래로 끊임없는 관심의 대상이 되어 왔다.

　　문제의 그 여성은 마르가리타 루티Margarita Luti라는 여인으로
역사 문헌에는 라 포르나리나La Fornarina라는 명칭으로 기록되었는데,
이 말은 오래도록 '제빵사의 딸'을 의미했다. 하지만 최근의 한 논문
은 이탈리아어인 포르노forno(오븐)와 포르나이아fornaia(여성 제빵사)가
결합된 이 단어가 여성의 성기를 암시하며, 따라서 사실상 이를 고대
인들이 창녀를 부를 때 사용한 별칭으로 해석해야 한다고 강력하게
주장했다. 사실이야 어떻든 간에 라파엘로의 명성과 관련한 핵심은
수백 년에 걸쳐 이 여성이 라파엘로의 전기에서 중요한 자리를 차지
해 왔다는 것이다. 라파엘로의 연인은 그의 뮤즈이기도 했던 만큼 루
티를 묘사한 것으로 여겨지는 두 점의 그림이 전해져 내려오는데, 그
중에서도 특히 매혹적인 그림은 '라 포르나리나La Fornarina'(1518~1519)
라고 알려진 작품이다. 화려한 머릿수건을 쓰고 화가의 이름이 새
겨진 완장을 두른 이 검은 머리 여인은, 노출된 자신의 한쪽 젖가슴
을 손으로 감싼 채로 관객을 빤히 응시하고 있다. 이 그림에는 완벽
에 가까운 아름다움을 추구하는 라파엘로만의 고유한 특성이 잘 드
러나 있다. 라파엘로는 아름다움이란 주제에 대해, 그리고 아름다움
을 자기 자신의 눈으로 직접 보고자 하는 욕망에 대해 다음과 같은 말

라파엘로

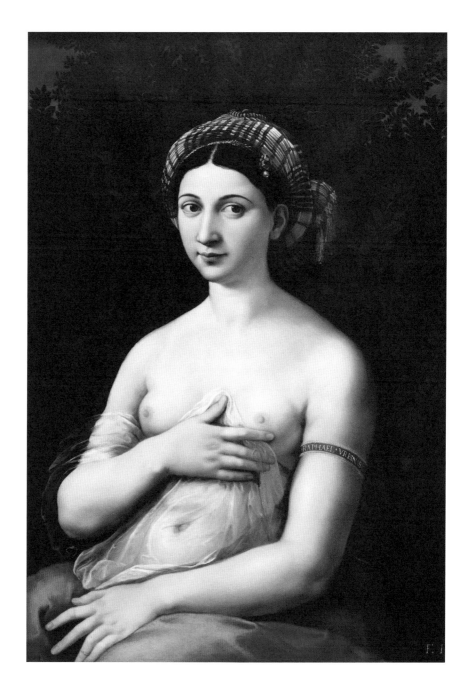

라 포르나리나 La Fornarina

라파엘로

1518~1519, 목판에 유채, 85×60cm,
바르베리니 궁전 국립 고전 미술관, 로마, 이탈리아

을 남기기도 했다. "아름다움을 그리려면 저는 수많은 아름다움을 볼 수 있어야 합니다. 최상의 것들을 선택하도록 귀공께서 제게 힘을 실어 주신다면 말이지요." 이런 말과 그림의 관능성은 라파엘로의 죽음에 관한 바사리의 묘사와 결합되어 〈라 포르나리나〉에 오명을 덧씌워 왔다. 2001년 이 사랑 이야기에 담긴 신비를 풀기 위해 감정가들은 그림을 엑스레이로 촬영해 보았다. 그 결과 이 여인이 원래는 왼손 중지에 정사각형 모양의 루비 반지를 끼고 있었다는 사실이 드러났는데, 그 반지가 지워진 건 어쩌면 라파엘로 사후 그들이 숨겼을지 모를 약혼 사실을 비밀에 부치기 위해서였는지도 모른다.

하지만 라파엘로가 영향력 있는 추기경의 딸과 공식적으로 약혼을 올린 상태였다는 사실을 알게 되는 순간 이런 이야기의 허구적인 성격이 뚜렷이 부각된다. 당시 흔히 그랬듯이, 이 훌륭한 젊은이는 사회적 입지를 끌어올려 줄 좋은 가문의 딸과 결혼할 것이라는 기대를 한 몸에 받았을 것이다. 따라서 제빵사의 딸 또는 창녀와 맺은 관계는 항상 비밀스럽게 유지해야만 했을 것이다. 물론 그 비밀이 제대로 지켜진 건 결코 아니었지만 어쨌든 '라 포르나리나'는 비밀리에 숨겨둔 애인이었을 가능성이 아주 크다.

무슨 운명의 장난인지 라파엘로는 자신의 생일이자 성금요일(예수가 십자가에 못 박혀 죽은 날을 기리는 기념일_옮긴이)이기도 했던 1520년 4월 6일에 숨을 거두었다. 당시 그는 37세였고, 화가들의 왕자에 걸맞은 성대한 장례식이 치러졌다. 극도로 웅장하고 많은 사람들이 참석한 그의 장례식은 로마에서 가장 이례적인 건축물인 판테온에서 거행된 안장 의식에 이르러 절정에 달했다. 그의 비문에는 "여기 유명한 라파엘로가 잠드노니, 자연은 그가 살아 있을 때는 정

복당할까 봐 두려워했고, 죽어 갈 때는 그녀 자신도 생명을 잃을까 봐 두려워했노라"라는 글귀가 새겨져 있다. 분명 그는 당대에 가장 중요하고 존경받는 예술가였지만, 역사에서의 그의 지위까지 보장된 것은 아니었다. 그의 라이벌이었던 미켈란젤로는 그보다 44년 동안 더 많은 일을 하면서, 르네상스 최대 거장으로서의 지위를 확고하게 해준 엄청난 유산을 남겼다. 그리고 현대에 이르러 레오나르도 다빈치는 그의 독창성과 광범위한 탐구심에 깊은 감명을 받은 관람객들을 완전히 사로잡았다. 이와는 대조적으로 무슨 대가를 치르더라도 아름다움을 좇는 라파엘로의 특성은 합리적이고 지적인 현대 세상에서 외면받았을 수도 있었다. 라파엘로가 오랜 기간에 걸쳐 후대 예술가와 예술 애호가의 마음속에 머물 수 있었던 건, 주로 그를 격렬한 사랑으로 숨을 거둔 관능적인 예술가로 각인시킨 바사리의 묘사 덕분이다. 1820년 영국의 화가 윌리엄 터너는 바티칸 궁전의 발코니에서 로마시를 내려다보고 있는 라파엘로의 모습을 그려 라파엘로에게 경의를 표했다. 이 화가가 자신의 그림을 라 포르나리나에게 선물했다는 사실을 알고 있었던 터너는, 분명 라파엘로가 자신의 정부와 함께 바티칸 궁전에 머물렀을 것이라는 생각에 자극받았을 것이다. 그로부터 한 세기 반이 지난 후 이들의 관계는 피카소를 매혹시켰고, 피카소는 라파엘로와 라 포르나리나를 외설스럽게 묘사한 동판화 연작을 창작했다. 피카소는 교황 앞에서 성행위를 벌이는 연인의 모습을 묘사함으로써 그 이미지를 한 단계 더 강화시켰다. 바사리는 라 포르나리나와 라파엘로의 관계를 예술 역사상 가장 자극적인 불륜 관계로 묘사하는 동안 자신이 후대에 영향을 줄 씨앗을 뿌리고 있다는 사실을 결코 자각하지 못했을 것이다.

CHAPTER 3

선구자들

일부 예술가들은 경력을 시작할 때부터 너무나도 급진적인 작품을 창작하기 때문에 향후 수십 년 동안 제대로 이해받지 못한다. 하지만 오래도록 작품 활동을 하는 정상적인 경우라면 그들의 예술은 파격적인 초기 작품들의 맥락을 드러내는 데 도움이 되는 일관성과 영속성을 획득하게 되는 것이 일반적이다. 인내심 있게 자신만의 색깔을 고수하다 보면 뒤늦은 존경을 받기도 하고, 아니면 적어도 그들의 예술을 이해하려는 관객층을 확보하기도 한다. 하지만 예술가가 젊어서 죽는다면, 특히나 당대의 공인된 규범을 깨뜨리는 작품들을 창작한 예술가가 요절한다면 그들의 예술은 예술 시장에서 그대로 얼어붙어 있기 쉽다. 작품을 지지하고 개념을 확장할 창작자가 없는 이 같은 상황에서는 작품이 가치를 인정받고 수용되기까지 더 오랜 시간이 걸릴 것이다. 이 장에 소개된 예술가는 모두 선구자들로서, 350년 전에 죽었든 30년 전에 죽었든 간에 그들이 남긴 작품들은 현재 우리의 문화적 풍토를 한눈에 압축해서 보여 준다는 공통점이 있다.

프랑스 화가인 이브 클랭Yves Klein은 자신의 모든 작품을 텅 빔,

즉 '무無'로 환원시려고 한 매우 급진적인 사상가였다. 그의 경력은 단 7년 동안만 지속되었는데, 나는 그가 활동을 계속했더라면 죽은 뒤 수년 후가 아니라 생전에 널리 예찬을 받았을 것이라고 확신한다. 현재 그의 작품은 경매장에서 매우 인기가 있지만, 이 관심은 그가 특허를 획득한 색인 '인터내셔널 클랭 블루International Klein Blue, IKB'에만 주로 초점이 맞추어져 있다. 클랭이 남긴 작품들은 놀라울 정도로 선구적인 것이다. 그러나 오늘날 그의 명성은 '무'라는 단순한 개념 하나에 국한되어 있으며, 지적인 면모는 아직도 제대로 된 평가를 받지 못하고 있다. 하지만 클랭은 미니멀리즘과 개념 미술, 행위 예술, 그리고 마음챙김 명상의 대유행 등을 미리 예견한 선구자였다.

클랭과 마찬가지로 고든 마타클라크Gordon Matta-Clark 역시 시대를 한참 앞서간 작품을 창작하다가 숨을 거둔 선구적인 예술가 중 한 명이다. 1970년대 뉴욕을 배경으로 작품 활동을 한 마타클라크는 선구적인 인물이었을 뿐만 아니라 도시 재생 사업을 불신하고 그라피티 예술에 공감하는 선견지명을 보여 주었다는 점에서 시대를 수십 년 앞질러 있기도 했다. 오늘날 추종 세력까지 거느린 그는 건축물을 조각품으로 뒤바꿔 놓는 새로운 유형의 예술을 창안했다. 버려진 건물들을 레디메이드 오브제로 활용하여 미국식 가정집을 둘로 쪼개는 식으로 조형 작업을 벌이곤 했다. 마치 칼로 케이크를 잘라 놓은 것과도 같은 그의 임시 조형물들(그가 남긴 기록 사진을 통해서만 감상할 수 있는)은 매우 인상적인 동시에 개념적으로도 충실해서, 이후 수십 명의 예술가가 공간과 형태를 전복시키는 그의 접근법을 받아들였다. 마타클라크는 시 당국에 의문을 제기하는 개념적인 작품을 선호했다는 점에서 사회 운동을 표방하는 예술가의 초기 모범으로 간주할 수 있

는데, 이런 유형의 예술가는 오늘날 문화계 전반에 널리 퍼져 있다.

쇠퇴와 과잉의 자극적인 결합은 로버트 메이플소프의 작업을 위한 배경을 형성해 주었다. 1970년대 뉴욕은 폐허가 될 위기에 처해 있었지만 이 도시는 얼마 지나지 않아 반문화적 사고와 개념들을 표현하는 비주류 예술의 중심지로 거듭나게 된다. 마타클라크와 메이플소프는 전통적 기법에 저항하면서 새로운 형태와 주제에 스포트라이트를 비춘 예술가 세대의 일원이었다. 마타클라크가 아직까지도 우리에게 낯설게 느껴지는 완전히 새로운 매체를 도입한 선구자였다면 메이플소프는 기존 예술사의 언어를 활용하여 전복을 시도한 반항아였다. 특유의 BDSM(신체적 제약과 권력 행사, 결박 등을 수반하는 성적 행위) 이미지로 유명한 그는 종종 선동가로 간주되고, 그의 유산은 1990년대의 예술품 검열 논쟁과 뗄 수 없을 정도로 뒤얽혀 있다. 하지만 메이플소프의 이야기는 이보다 훨씬 더 미묘하며, 그의 예술은 기존의 사진을 순수 예술 형태로 고양시켜 놓았다는 점에서 선구적이었다. 단순히 충격적인 것 이외의 다른 가치가 아무것도 없었더라면 그의 작품이 오늘날까지 계속해서 공감을 불러일으키지 못했을 것이다.

현재 우리의 문화와 심리적 지형에 아주 잘 들어맞는 작품을 창작한 또 다른 예술가로는 에곤 실레Egon Schiele를 들 수 있다. 실레는 현대적인 것을 거의 완벽히 표현한 미학을 창조했는데, 그가 한 세기 전에 죽었다는 사실을 감안하면 이는 실로 놀라운 업적이다. 데생의 거장이었던 실레는 낯설고 노골적이고 때로는 뒤틀린 몸을 그리면서 인간의 형상을 끊임없이 탐색했다. 그의 그림에는 창문이나 침대, 풍경 같은 배경 묘사가 전무하기 때문에 실레가 그린 인물은 오직 종이

위에만 존재하는 것처럼 보인다. 적나라하고 성적인 것을 선호한 실레는 20세기 초 오스트리아 빈의 전통과 완전히 동떨어져 있는 작품을 창작했다. 그의 작품은 마치 오늘날을 위해 창작된 것처럼 느껴지기도 한다. 그는 심리적 특성이 두드러진 일련의 자화상 연작을 창작했는데, 그의 모습들은 오늘날의 용어를 빌자면 '젠더 플루이드gender fluid(성별이 고정되어 있지 않고 유동적으로 전환될 수 있는 상태_옮긴이)'로 표현될 수 있을 것이다.

에곤 실레와 마찬가지로 파울라 모더존베커 역시 자화상 분야에서 새로운 영역을 개척했다. 그녀는 현대 예술 최초의 임신 자화상으로 간주될 수 있는 작품들을 남겼는데 이런 주제는 사실 오늘날에도 거의 다루어지지 않는다. 1876년 독일 드레스덴에서 태어난 그녀는 일기에 전통적인 여성의 영역을 벗어난 삶을 살아가는 여성이 되고 싶다는 소망을 적었다. 결혼 후에는 일기장에 이렇게 썼다. "이제는 내 이름을 어떻게 써야 할지조차 모르겠다. 난 모더존이 아니지만 더 이상 파울라 베커도 아니다. 나는 나이고, 더더욱 진정한 나이기를 원한다. 그것이 이 모든 투쟁의 목표다." 모더존베커는 지배적인 추세에 맞서 싸웠고, 예술가 겸 엄마로서 새로운 길을 개척해 나가는 데서 기쁨을 느꼈다. 하지만 애석하게도 잘못된 산후조리로 인해 젊은 나이에 세상을 떠났고, 현대 화가로서의 그녀의 중요한 경력도 그렇게 막을 내리게 됐다. 아직 널리 알려지지는 않았지만 모더존베커는 그녀의 작품을 재발견한 제니 홀저 같은 동시대 예술가의 선구자에 위치해 있다.

암리타 셔길Amrita Sher-Gil은 금세기에 들어 서서히 인지도를 높여 나가고 있는 또 한 명의 현대 예술가다. 1913년 인도인 아버지와

헝가리인 어머니 사이에서 태어난 셔길은 인도에서 성장했지만, 예술가가 되고자 하는 욕구가 너무 강해서 고작 16세의 나이에 가족을 설득해 자신의 꿈을 이룰 수 있는 파리에 이민을 갔다. 언어 장벽과 나이, 성별에도 불구하고 셔길은 현대 구상 미술을 독특한 방식으로 해석해 낸 존경받는 화가로 성장한다. 에곤 실레나 모더존베커와 마찬가지로 셔길은 자화상을 활용한 혁신적인 작품을 창작하기도 했다. 그녀는 고갱의 원시적 화풍과 같은 서양의 추세를 수용하면서도 자신만의 고유성을 드러낼 수 있는 독특한 위치에 있었다. 유럽에서 아방가르드 예술을 배우고 인도로 다시 돌아옴으로써 당시로선 드문 두 문화 간의 연결 고리를 제공했다. 셔길은 진가를 인정받기 전에 죽은 것이 아니다. 실제로 유작의 대다수는 뉴델리에 있는 국립 현대 미술관National Gallery of Modern Art의 핵심 소장품이 되었다. 사후 인지도는 서서히 인도 바깥세상으로까지 넓어졌고 그녀가 남긴 작품들은 현대 예술에 없어서는 안 될 핵심적인 작품으로 인정받고 있다.

셔길은 비록 느리긴 하지만 음지에서 벗어나는 중이다. 반면 요하네스 페르메이르는 스포트라이트를 너무나도 많이 받아서 세계에서 가장 유명한 예술가 명단에서 그가 빠지는 것을 상상하기조차 힘들 정도다. 그는 〈진주 귀고리를 한 소녀Girl with a Pearl Earring〉(1665)를 그린 화가로 유명하지만, 이 네덜란드 거장의 삶에 대해서는 알려진 바는 거의 없다. 페르메이르는 고향인 네덜란드 델프트 밖에서는 무명이나 다름없었으므로 그가 요절한 후부터 그의 작품들은 보통 다른 예술가들의 것으로 여겨져 왔다. 반 고흐와 마찬가지로 오늘날 페르메이르가 명성을 누릴 수 있었던 건 단 한 명의 수호자 덕분이다. 반 고흐의 경우 그 수호자는 그의 처제였던 요한나 봉어르였다. 페르

메이르의 경우에는 다른 도시에 살았던 독일인 학자인 구스타프 바겐 Gustav Waagen이었다. 사후 200년 후 페르메이르의 작품들은 대작의 반열에 올라섰고 페르메이르는 '북쪽의 모나리자 Mona Lisa of the North'를 창작한 예술적 선구자로 널리 예찬받게 된다.

　　로버트 스미스슨 역시 자신의 작품을 잃어버린 예술가에 해당하지만, 그의 작품은 미술관이 분실하거나 예술사에서 누락되었다기보다는 문자 그대로 자연 속으로 사라져 버렸다. 선구적인 대지 예술가로서의 경력은 주로 '나선형 방파제 Spiral Jetty'라는 단 하나의 작품으로 대표되는데, 이 작품은 1970년 미국 유타주의 대지 위에 직접 제작되었다. 스미스슨은 화랑 밖으로 작품을 끄집어내는 것은 물론 창작 활동을 하는 동안에도 자연과 직접 교감하기를 추구한 새로운 예술가 세대의 안내자와도 같은 인물이었다. 압도적인 규모를 자랑하는 〈나선형 방파제〉는 호숫가에 있는 수천 톤의 현무암을 사용해 제작했기 때문에 미처 완성되기 전부터 쇠퇴의 징후를 드러내 보이기 시작했다. 이처럼 그의 작품 속에는 개념을 현실에 구현하는 데 요구되는 엄청난 신체 노동과, 아름다운 작품이 자연 속으로 서서히 해체되는 광경을 바라보는 데서 오는 고요함이 역설적으로 공존한다. 스미스슨의 예술은 예술 작품을 정적이고 귀하고 영구적인 것으로 보는 오래된 관념을 뒤흔들어 놓았다. 이 장에 소개된 다른 예술가들과 마찬가지로 그는 실험 미술(가치 있는 결과를 기대하면서 새로운 기법이나 형식을 시도해 보는 창작 활동_옮긴이)과 작품의 가변성에 관심을 두는 요즘 추세를 미리 내다본 선구자였다.

보이지 않는 것을 보여 주려 한 영적 수도자

이브 클랭

Yves Klein

1928~1962

이브 클랭은 활동 기간이 짧았음에도 작품을 통해 영향력 있는 유산 하나를 남기는 데 성공했다. 그의 작품들을 잠깐이라도 접해 본 사람이라면 그가 1960년 '인터내셔널 클랭 블루'라는 색으로 특허를 획득한 인물이라는 걸 알게 될 것이다. 혹자는 한 명의 예술가가 고유한 색조를 띤 자신만의 파란색을 '창조'해서 그것을 단색으로 된 추상화에 끊임없이 사용한다는 생각에 불쾌감을 느낄지도 모른다. 보편적인 것으로 간주되는 색을 소유한다는 생각에는 오만한 면이 있으며, 관람객 입장에서는 그의 그림에 예술성은 대체 어디에 있는 건지, 혹시 '파란 옷을 입은 임금님'에 불과한 것은 아닌지 의심할 수도 있을 것이다. 어쩌면 클랭은 IKB라고 알려진 그 색을 지나치게 성

공적으로 활용한 것인지도 모른다. 그 색이 '자신만의 파란색을 만들어 배타적으로 사용한 예술가'라는 가장 특별한 신화를 만들었기 때문이다. 그러고 보면 IKB를 개념적으로 적용한 작품들로 거둔 성공이 그의 예술에 내재된 복합성과 깊이를 은폐시켜 온 것이나 다름없다. 왜냐하면 클랭 예술의 근본은 그의 이름을 딴 독특한 색조의 파란색이 아니라 무한 또는 '텅 빔'을 향한 샤머니즘적이고 영적인 추구와 관련된 것이기 때문이다.

1928년 프랑스 니스에서 태어난 클랭은 부모 모두가 화가였음에도 공식적인 예술 교육을 받지 않았다. 그는 부모의 어깨너머로, 그리고 런던에 있는 한 예술품 액자 상점에서 시간을 보내면서 예술에 관한 지식을 축적했다. 그는 영어 실력을 높이기 위해 21세의 나이에 런던으로 향했고 액자 상점에서 일하면서 훗날 작품에 사용되는 재료인 젯소와 천연 색소, 금박 등을 취급하기 시작했다. 클랭은 그 상점에서 주은 흰색 판지에다 구아슈(불투명한 수채 물감_옮긴이)로 단색화를 그린 뒤 사우스 켄싱턴에 있는 자신의 아파트에서 비공식적인 첫 번째 전시회를 개최했다. 공식적으로 화가가 되기 전에 클랭은 유도를 심도 있게 배웠다. 그는 25세가 되던 1953년 일본을 여행하면서 유도 4단으로 검은 띠를 땄는데, 이 분야에서 그런 위치에 오른 서양인은 당시로서는 그가 최초였다. 이 일화가 미술과 아무런 상관도 없어 보일지도 모르지만, 사실 유도는 클랭의 사고방식에서 빼놓을 수 없는 것으로 훗날 그의 예술의 핵심 개념을 정립하는 데 커다란 영향을 미쳤다.

유도 훈련을 하며 일본에서 시간을 보낸 결과, 클랭은 '텅 빔'을 의미하는 선불교의 개념인 순야타(Śūnyatā, 空)에 깊은 관심을 두게 되

었다. 이 개념은 '우리는 모두 끊임없이 변하고 있고 고정된 정체성에 대한 느낌은 환상에 불과하므로 영속적인 자아 같은 건 있을 수 없다'는 입장을 나타내는 '무아無我' 관념과도 깊이 연관되어 있다. 미망과 '텅 빔'에 대한 클랭의 관심은 다큐멘터리 기록의 형태로만 남아 있는 그의 가장 급진적인 작품을 통해 온전히 표현되었다. 1958년 4월, 클랭은 파리의 한 화랑을 통째로 비우고 내부를 전부 흰색으로 칠한 다음, 전시장 입구에 파란 커튼을 달아 놓았다. 전시회와 관련된 소문이 (클랭 자신이 퍼뜨린 것이 분명한) 자자해서 3,000여 명에 달하는 호기심 많은 방문객이 클랭이 창조해 낸 '텅 빔'을 몸소 체험하기 위해 줄을 섰다. 1960년 그는 오케스트라가 하나의 음만 20분간 되풀이하여 연주하다가 이후 같은 시간 동안 침묵이 이어지는 급진적 음악 작품인 〈단조롭고 고요한 교향곡Monotone-Silence Symphony〉 공연을 처음으로 무대 위에 올렸다. 클랭은 '무'가 어떻게 보이고 들릴지, 그리고 그것이 우리에게 어떤 느낌을 전달해 줄지 탐색하고 있었다.

클랭은 현대의 포토샵을 연상시키는 획기적인 작업을 통해, 이제는 너무나도 유명해진 작품인 〈허공으로의 도약Leap into the Void〉(1960)을 창작했다. 이 이미지에는 2층 창문 밖으로 우아하게 날아오르듯 허공에 정지한 작가의 모습이 담겨 있는데, 이것만 보면 그가 파리의 길거리로 추락했을 것이라고 생각하기 쉽다. 하지만 실제로는 클랭의 친구들이 밑에서 안전 장비로 그를 받아 주었고, 이 모습은 차후 암실 작업을 통해 삭제되었다. 클랭은 이 이미지에 '허공에 한 남자가!'라는 제목을 붙여 그 자신이 만든 신문에다 헤드라인 기사로 실었다. 클랭의 작업이 급진적인 데다가 본인도 의도적으로 논란을 불러일으키려 했지만, 그가 단순한 익살꾼이었던 것은 아니다. 전위

예술가였던 그는 스스로 위대한 신비라고 생각한 것들과 정면으로 마주했고, 일부러 종종 익살맞게 행동했지만 그의 행위는 진지하게 의도한 것이었다.

그는 계속해서 '텅 빔'을 탐색하면서 작품으로부터 작가의 흔적을 제거하려 애쓴 다양한 작품을 창작했는데, 이는 선불교에서 중시되는 '자아의 부정'을 구현하려는 시도였다. 예컨대 그는 관람객들이 화랑의 답답한 분위기에서 벗어나 그림 속으로 잠긴 듯한 기분을 느낄 수 있게 단색 회화 작품의 액자를 제거한 뒤 그 그림을 벽에서 몇 센티미터 떨어진 지점에 설치했다. 1960년 제작된 〈인체측정 Anthropometries〉 연작에서 클랭은 벌거벗은 여성 모델들이 자신의 몸을 페인트에 담근 뒤 종이에 흔적을 남기도록 함으로써 회화 작품에서 붓이란 도구를 제거하기도 했다. 이 작업은 당시 뉴욕에서 유행한 '액션 페인팅action painting(완성된 작품 자체보다 그림을 그리는 작가의 표현 행위에 더 중점을 두는 추상 회화의 한 경향_옮긴이)'을 향한 한 유럽인의 반격이었다. 훗날 클랭은 여성 참가자들을 공개석상에서 성적으로 착취했다는 이유로 페미니스트 학자들의 신랄한 비판을 받았다.

이 〈인체측정〉 연작을 비롯한 거의 모든 작품에서 클랭은 오직 그 자신만의 고유성이 드러나 있는 파란색인 IKB만을 사용했다. 하늘과 바다의 색이기도 한 파란색은 클랭에게 무한을 상징했다. 파란색은 이탈리아 예술에서 가장 귀하게 여겨지는 색으로, 언제나 가장 비싼 색소였기 때문에 동정녀 마리아의 의복을 표현하는 색으로 가장 많이 선택되곤 했다. 하나의 색만 사용되었음에도 놀라울 정도로 다채로운 클랭의 그림과 조각 작품 수백 점이 그토록 강력한 인상을 남기는 이유는, 그가 만든 파란색의 색조가 더없이 완벽했기 때문

인체측정: 헬레나 왕녀Anthropometry: Princess Helena
이브 클랭
1960, 목판, 종이에 유채, 198×128.2cm, 뉴욕 현대 미술관, 미국

이다. 오일이나 아크릴 대신 합성 젤로 혼합한 색소를 활용해 만들어진 클랭의 파란 색은, 오랜 시간이 지났음에도 변질하지 않고 선명한 색조를 유지하고 있다. 클랭의 그림 앞에 서 있다 보면 치유 효과가 있는 파란색으로 정신을 씻기는 듯한 기분마저 느끼게 된다. 작가의 개입 없이 완전한 추상의 형태로 표현된 이 강렬한 색과 함께 머무는 것은 침묵을 불러일으키고 집중을 강화하는 하나의 수단이 되어 준다.

1962년 클랭은 심장마비로 숨을 거두었다. 고작 34세였고, 10년 정도밖에 작품 활동을 하지 않는 상태였다. 더 안타까운 사실은 예술 수집가들이 그토록 애호하는 강렬한 파란색 합성수지 안료를 만드는 데 사용된 화학 약품들의 독성이 그의 죽음을 초래한 것인지도 모른다는 것이다. 오늘날에는 초월을 추구한 클랭의 태도는 마음챙김 명상에 매혹된 우리의 문화적 추세와 보조를 맞추고 있지만, 생전에 이 예술가는 제대로 된 평가를 받지 못했고, 자신의 작품을 통해 별다른 혜택을 얻지도 못했다. 하지만 지난 20년에 걸쳐 그의 작품의 경매 가격은 수백만 달러에서 수천만 달러로 꾸준히 상승을 거듭해 왔다.

클랭은 시대를 한참 앞서 있었고, 그의 작품들은 미니멀리즘과 행위 예술, 개념 미술 등에 영향을 미쳤다. 클랭 사후 미국의 개념 미술가인 데이비드 해먼스David Hammons(흑인 인권 운동을 하면서 미국 사회를 위트 있게 풍자한 반항적인 흑인 예술가_옮긴이)는 클랭의 〈인체측정〉 회화를 이어받아, 끈적끈적한 기름이 묻은 자신의 몸을 종이 위에 눌러 찍은 자화상 작품을 창작했다. 또한 클랭은 오늘날 활동 중인 주류 예술가들에게도 계속해서 영감을 제공해 주고 있다. 예컨대 애니시 커푸어Anish Kapoor는 '세상에서 가장 검은 검은색' 색소를 개발하여 독자

적인 사용권을 획득했고(커푸어의 행동을 이기적이라고 비난한 젊은 예술가인 스튜어트 셈플Stuart Semple은 '세상에서 가장 분홍색 같은 분홍색' 색소를 개발하여 모든 사람들이 자유롭게 사용할 수 있게 했다), 제임스 터렐James Turrell의 어마어마한 빛을 이용한 설치 작품들은 관람객을 '텅 빔' 속에 잠기게 하려 한 클랭의 시도로부터 영향을 받은 것이었다. 이외에도 가짜 뉴스의 시대에 작업하는 많은 예술가는 클랭의 '가짜' 도약 사진을 보면서 계속해서 자극을 받게 될 것이다. 예술가로서의 클랭의 영향력은 소멸된 것이 아니라 처음 만들어졌을 때와 다름없이 선명하게 빛을 발하는 그의 파란색 작품들 너머로까지 뻗어 나가고 있다.

마타클라크는 왜 집을 두 동강 냈을까?

고든 마타클라크

Gordon Matta-Clark

1943~1978

 이 책에 소개된 모든 예술가 가운데 고든 마타클라크는 아마도 경력이 단절되지 않았더라면 어떤 작품들을 더 창작해 냈을지 가장 궁금한 인물일 것이다. 이 불안정하고 감수성 예민한 영혼은 지금까지도 여전히 세계 전역의 예술가들에게 영향을 미치고 있는 엄청난 작품들을 창작한 지 단 10년 만에 췌장암에 걸려 35세의 나이로 세상을 떠났다. 그는 1970년대 뉴욕의 우상이었기 때문에 직접 손을 댄 심오한 작품들 가운데 현재까지 물리적으로 보존된 작품이 단 한 점도 없다는 사실은 우리를 놀라게 한다. 우리에게 남겨진 것은 그의 세심한 기록물들뿐이다.

 마타클라크는 건물을 자르는 행위로 유명했다. 즉 그는 쇠톱

과 토치램프, 대형 해머를 조형 도구로 활용해 기둥과 집, 창고 등을 일종의 급진적인 조각 작품으로 탈바꿈시켜 놓곤 했다. 파괴를 통한 이 같은 재발명 행위를 그는 종종 무질서anarchy와 건축architecture의 합성 어인 '아나키텍쳐anarchitecture'라고 불렀는데, 이 표현은 도시 경관과 관련한 그의 이력을 한마디로 요약해 준다. 코넬 대학교에서 정식으로 건축 교육을 받은 그는 학생들의 저항 운동이 유럽과 북미 전역을 휩쓸던 해인 1968년에 대학을 졸업했다. 이 같은 사회적 혼란을 배경으로 이 젊은 건축가는 교육이 제공한 길을 결국 외면하게 된다. 그는 도시 재생에 대한 전망과 20세기 초반 프랑스의 르코르뷔지에 같은 인물들이 옹호한 계획도시의 이상에 환멸을 느꼈다. 그는 정부를 불신하고 도시 재개발과 관련해 약자의 입장을 옹호한 세대에 속해 있었다. 마타클라크는 정식 교육을 받은 건축가의 방식으로 설계를 하고 건물은 지을 마음이 전혀 없었다. 대신 버려진 구조물과 건물을 기본 재료로 삼아 자유롭게 유희를 벌이며 조형 작업을 해 나갔다.

초기에 마타클라크는 쇠락해 가던 뉴욕의 브롱크스 자치구를 자신의 캔버스로 삼았다. 1970년대 중반 무렵, 뉴욕의 주택 행정가들은 주로 빈곤층이 모여 살던 이 지역에 할당된 모든 재원을 삭감했다. 그들의 계획은 열악한 환경을 곪아 터지도록 방치해 거주민들이 이사를 할 수밖에 없도록 만든 뒤, 그 땅을 수익성 좋은 재개발 사업에 활용하는 것이었다. 스스로 '재개발의 허상'이라고 묘사한 이런 방침에 크게 실망한 마타클라크는 기존의 건축 교육이 강조하는 유용성으로부터 등을 돌려, 버려진 건물을 예술 창작을 위한 기본 재료로 활용하기 시작했다. 1972년에서 1973년에 걸쳐 제작한 〈브롱크스 플로어Bronx Floors〉 연작에서 그는 마치 종이 여러 장을 꿰뚫어 구멍을

내듯 불법으로 가정집의 바닥이나 천장을 작은 사각형 모양으로 잘라냈다. 이 작품은 두 가지 형태로 제시되었는데, 그중 하나는 미술관에 전시해도 좋을 만한 사각형 모양의 바닥이었고, 다른 하나는 주도면밀하게 구멍이 뚫린 건물 내부의 공간이었다. 이 작품에서 작가는 구축과 해체의 이원성을 가지고 유희를 벌이면서 통상적으로는 시공자에 의해 실용적인 목적으로 행해지는 공격적인 행위를 하나의 예술적 몸짓으로 탈바꿈시켜 놓았고, 이를 통해 가정집이라는 가장 익숙한 공간을 완전히 다른 시각으로 바라보게 해 주었다.

　　마타클라크는 작업의 규모를 신속히 확장했고, 1974년도에는 아예 집 전체를 반으로 갈라놓았다. 그의 걸작으로 평가받는 〈쪼개기Splitting〉는 뉴저지의 전형적인 가정집의 중심부를 가로지르면서 벽과 문, 창문틀, 계단 등을 수직으로 이등분한 작품이었다. 그는 집을 완전히 무너뜨리지 않으면서도 작업을 마쳤을 때 절단된 두 부분이 양쪽으로 살짝 벌어지도록 작업을 신중히 계획했다. 이 건물은 재개발을 위한 철거 계획이 세워지기 이전에 마타클라크의 미술상 친구가 투자 차원에서 구매한 집이었다. 마타클라크가 작품을 창작한 맥락은 분명 그의 예술에서 중요한 부분을 차지했다. 그가 버려진 건물을 이용한 건 단순히 예산 부족이나 사용 승인과 관련한 문제 때문만이 아니다. 완전히 방치되었다가 호화롭게 개발되는 지역을 작품의 배경으로 설정하는 것 자체에 담긴 의미 때문이기도 했다.

　　마타클라크는 시민의 힘과 체제를 비판하는 개인의 중요성을 잘 알고 있었던 매우 진보적인 인물이었다. 그의 절단 프로젝트들이 방치된 지역에 새로운 주거 공간이나 금전적 가치를 만들어 내지 못했을지는 모르지만, 그 작업들은 상상력의 힘과 뉴욕에서 가장 황

폐해진 지역을 방치하는 것에 대한 반대 의사를 창의적으로 표현했다는 점에서 가치 있는 것이었다. 그는 자신의 급진적인 사고방식을 1972년 티나 지로드Tina Girouard 및 캐럴 굿든Carol Goodden과 함께 창업한 '푸드FOOD'라는 식당에도 적용했다. 뜻이 맞는 사람들을 위한 모임의 장소였던 이 식당은, 당시 사랑받지 못한 이웃이었던 소호 공동체 사람과 예술가에게 저렴한 음식을 제공했다. 메뉴는 게스트 예술가들이 정하곤 했는데 그들 중에는 요제프 보이스Joseph Beuys(전위적이고 정치적인 작품들을 발표한 독일 태생의 미국 화가_옮긴이), 도널드 저드 등과 같은 20세기의 거인들도 포함되어 있었다. 오늘날에는 실험적인 예술 프로젝트나 하나의 개념 예술 작품으로 간주되기도 하는 이 식당은 제니퍼 루벨Jennifer Rubell이나 지나 비버스Gina Beavers처럼 음식으로 작품 활동을 하는 예술가들에게는 선구적인 작품이자, 5년마다 세계적인 예술가들의 작품이 전시되는 도큐멘타documenta 국제미술전에 2007년 초대받은 세계 최고의 레스토랑 엘불리elBulli의 원형이기도 했다.

마타클라크는 뉴욕 자치구 전역에 급속도로 번지기 시작한 그라피티의 예술성에 공감하는 선견지명을 지니고 있었고, 사회적으로 소외된 사람들이 도시에 대한 소유권을 주장하는 데 낙서가 시각적이고 물리적인 수단이 되어줄 수 있다고 생각한 최초의 사람들 중 한 명이기도 했다. 그는 그라피티로 뒤덮인 벽과 기차를 흑백 사진으로 찍은 뒤, 글자 부분에 세심하게 색을 입힌 일련의 작품을 창작했다. 이는 그라피티 예술의 스타들인 장미셸 바스키아와 키스 해링이 자신들의 불법 낙서로 새로운 것에 굶주려 있던 예술계를 뒤흔들어 놓기 수년 전의 일이었다.

1977년 뉴욕에서 가장 영향력 있는 젊은 사상가로 급부상 중

쪼개기Splitting
고든 마타클라크
1974, 1977년 인쇄, 젤라틴 실버 프린트, 25.4×20.3cm, 휘트니 미술관, 뉴욕, 미국

이던 마타클라크는 로어 이스트 사이드 지역의 청년 거주지를 위한 자원 센터 건립을 목적으로 하는 구겐하임 재단 보조금을 지원받았다. 이 센터는 청년들의 정신적 멘토인 마타클라크의 감독하에 젊은 시민들이 스스로 디자인하고 건설하도록 계획된 것이었다. 하지만 안타깝게도 마타클라크의 첫 번째 건축 작품을 탄생시킬 수도 있었던 이 프로젝트는 그가 몇 개월 뒤 췌장암으로 사망하면서 결실을 보지 못했다.

마타클라크는 수많은 점에서 선구자로 평가받는다. 우선 그는 정부 관료들이 옹호한 도시 재개발의 동기를 의심하면서, 그의 사후 대규모 고급 주택화로 이어진 이 사업의 비인간적인 측면을 인식한 최초의 회의론자였다. 또한 그는 뱅크시의 작품이 1,000만 파운드(약 155억_옮긴이)에 달하는 금액으로 낙찰되기 40여 년 전에 그라피티가 일시적인 유행을 넘어 예술로 승화될 수 있다는 사실을 이해한 인물이기도 했다. 우리는 1970년대를 살아간 이 급진적 영혼의 영향력을, 인테리어와 네거티브 스페이스negative space(무시되거나 쓰이지 않는 빈 공간_옮긴이)에 몰두한 레이첼 화이트리드Rachel Whiteread, 사회 참여적인 프로젝트를 진행해 온 시애스터 게이츠Theaster Gates, 사회 운동으로서의 예술을 지향하는 행크 윌리스 토머스Hank Willis Thomas, 작은 드로잉을 배열하여 작품을 완성하는 로니 혼Roni Horn 같은 오늘날의 스타 예술가들에게서 발견할 수 있다. 오늘날 마타클라크의 작업 과정에 대한 기록물은 세계 전역의 미술관에서 전시되고 있는데, 다행히도 이 예술가는 자신의 작품이 기껏해야 몇 주 밖에는 지속되지 못할 것이란 점을 알고 흥미로운 사진과 다큐멘터리 영상 등을 다수 남겨 놓았다. 그가 남긴 기록물을 보는 것은 그의 경력이 얼마 못 가 중단되었다는 사

실을 아는 우리로서는 가슴 아픈 일이 아닐 수 없다. 하지만 마타클라크의 예술적 잔재가 수십 명의 젊은 예술가와 작가, 건축가 들에게 영향을 끼치면서 그의 유산은 지금도 계속해서 늘어나고 있다. 한편 마타클라크의 가장 야심 차고 아름다운 도시 조각물인 〈하루의 끝Day's End〉을 기리기 위한 계획이 현재 진행 중이다. 이 작품은 1975년 뉴욕의 노후한 부둣가에 위치한 52번 부두 창고 벽에 거대한 구멍 뚫어 만든 것으로, 구멍을 통해 햇살이 쏟아져 들어 올 경우 마치 물가에 자리 잡은 새로운 유형의 신전 같은 분위기를 풍기게 된다. 휘트니 미술관 반대편에 건립된 허드슨 리버 파크에는 역사적인 52번 부두 창고가 있던 자리를 기념하기 위해 철골로 건물의 뼈대를 세운 데이비드 해먼스의 설치 미술 작품이 자리 잡고 있다. 역시나 '하루의 끝Day's End'이라는 제목이 붙은 이 작품은 뉴욕에서 가장 총명하고 반체제적이었던 한 예술가를 기리는 영속적인 기념비로서의 역할을 다하고 있다.

미국을 뒤흔든 문화 전쟁의
한복판에 서 있었던 선동가

로버트 메이플소프

Robert Mapplethorpe

1946~1989

1980년대 말 이래로 로버트 메이플소프의 예술은 진보적 가치와 보수적 가치가 극적으로 충돌을 일으킨 미국의 문화 전쟁과 영원히 뒤얽히게 되었다. 성행위나 키스를 하는 동성애 남성들을 찍은 그의 사진은 미국인들의 윤리적 실상에 대한 심각한 경고로 받아들여지며 미국 상원을 완전히 뒤흔들어 놓았다. 메이플소프는 그로부터 몇 달 전에 이미 숨을 거둔 상태였는데, 그의 죽음이 에이즈 합병증에서 비롯되었다는 사실은 공화당원들의 분노에 기름을 들이부을 뿐이었다. 사후 수년 동안 메이플소프의 사진은 외설, 인종, 성적 취향, 젠더 규범, 에이즈 창궐 등과 관련한 논란의 중심에 서 있었다. 하지만 그의 작품은, 심지어는 그의 BDSM 이미지조차 '안목이 있는'

부르주아들이 단박에 거부할 만큼 그렇게 단순한 것이 아니었다. 메이플소프는 급진적이고 선구적이었으나 기존의 원칙과 고전적 이상을 적극적으로 활용했다. 그가 추구한 것은 일종의 안으로부터의 전복이었는데, 이런 접근법은 20세기 예술계에서 그의 지위를 공고히 하는 데 큰 도움이 되었다.

메이플소프가 자신을 정치적 예술가로 여긴 것은 아니나 그는 긴장과 갈등에 익숙했다. 작품들이 검열에 휘말리지 않았을 때조차 그는 사진을 순수 예술의 한 분야로 격상시키기 위해 끊임없이 노력했다. 그의 삶이 특히나 흥미로운 이유는 비슷한 경향의 두 진보적 운동의 궤적을 보여 주기 때문이다(이 둘은 결국에 가서 하나로 뒤얽히게 된다). 그중 하나는 화랑과 비평가, 미술관, 예술가들이 예술에서 사진이 차지하는 위상을 놓고 논쟁을 벌이면서 예술계 내부에서 진행되었고, 다른 하나는 1960년대 말경 동성애자 공동체가 성 소수자의 인권을 위한 전환점을 마련하기 시작하면서 예술계 외부에서 진행되었다.

1946년 뉴욕 플로럴 파크에서 태어난 메이플소프는 자신의 고향에 대해, "저는 미국 교외 지역 출신입니다. 그곳은 매우 안전하고 살기 좋은 곳이었는데, 떠나기에도 아주 좋은 곳이었습니다"라고 말했다. 아웃사이더였던 그는 엄격한 가톨릭 가정을 떠나 브루클린에 있는 프랫 인스티튜트Pratt Institute에서 예술을 공부했지만, 학위를 받기도 전에 학교를 그만두었다. 1969년, 그는 뉴욕의 첼시 호텔에 거주하는 창의적인 부적응자들 사이에 자리를 잡았다. 그는 호텔의 작은 객실에서 자신의 뮤즈였던 패티 스미스Patti Smith(펑크 록의 대모라 불리는 미국의 가수 겸 시인_옮긴이)와 함께 살았는데, 처음에 패티는 그의 첫 번째 연인이 되었으나 메이플소프가 자신의 동성애 성향을 받아

들인 후부터는 그의 소울메이트가 되어 함께 열정적으로 창작 활동을 해 나갔다. 빈털터리였지만 야심이 가득했던 그들은 마크 트웨인, 잭 케루악, 조니 미첼, 윌리엄 S. 버로스, 스탠리 큐브릭, 짐 모리슨, 밥 딜런, 메리앤 페이스풀, 지미 헨드릭스 등과 같은 문화계의 전설적 인물들이 거쳐 간 것으로 유명했던 첼시 호텔에 자연스럽게 이끌렸다.

로맨틱한 스타일의 셔츠(또는 알몸)에 가죽 재킷을 걸치고 구슬 목걸이와 긴 머리를 한 메이플소프는 록스타처럼 차려입고 다녔고 생활방식도 그와 비슷했지만, 예술과 관련해서는 철저히 비타협적이었다. 그는 진지했고 종종 자기성찰적인 면모를 보였으며, 비록 어떤 형태가 될지 확신하지는 못했지만 자신이 위대한 작품을 창작하리라는 예감을 품고 있었다. 조지프 코넬Joseph Cornell(아상블라주의 선구자로 여겨지는 미국의 미술가 겸 영화 제작자_옮긴이)과 앤디 워홀의 영향을 받은 그는 활동 초기에 책과 잡지, 포르노 사진 등과 같은 기성 재료들을 활용하여 콜라주와 아상블라주 작품들을 만들었다. 하지만 다른 사람의 창작물을 차용하는 것에 불만을 품고는 콜라주 작업에 쓸 사진을 직접 찍기 시작했다. 1970년, 메이플소프에게 그의 첫 번째 폴라로이드 카메라를 선물해 준 사람은 같이 첼시 호텔에서 머무는 이웃이자 영화 제작자였던 샌디 데일리Sandy Daley였다. 메이플소프는 폴라로이드 카메라가 그 자체만으로도 하나의 창작 수단이 될 수 있다는 점을 깨닫고는 원래 의도와는 달리 자신이 찍은 사진을 콜라주 작품에 거의 활용하지 않았다. 대신 그는 다큐멘터리 형식으로 거칠고 현실감 있게 사진을 찍는 당대의 지배적인 추세와 거리를 둔 채 순수 예술로서의 사진 작품을 추구하기 시작했다. 그의 작품들은 의도적으로 연출된 것으로서, 낸 골딘Nan Goldin(게이, 레즈비언, 에이즈 환자 등과

조/고무 인간 Joe/Rubberman

로버트 메이플소프

1978, 젤라틴 실버 프린트, 50.8×40.6cm, ©로버트 메이플소프 재단

같은 인간상을 사진 속에 담아낸 미국의 사진작가_옮긴이)처럼 솔직하고 친밀한 사진을 지향하지도 않았고 게리 위노그랜드Garry Winogrand(1960년대 미국 대도시의 사회문화적 풍경을 기록한 미국의 대표적인 거리 사진가_옮긴이)처럼 도시의 생생한 풍경을 포착하려 하지도 않았다. 또한 그는 카메라를 실용적인 도구로 간주하는 오래된 관점을 극렬히 거부하면서 그 자신과 패티 스미스, 보헤미안 동료들, 종교적 사물, 꽃, 정물 등과 같은 모든 피사체에 작가의 의도가 배어 들도록 엄격한 미적 가공을 가했다. 그가 남긴 방대한 작업의 다양성에도 불구하고 작품들은 주로 흑백 사진이라는 점에서, 그리고 무엇보다도 대상을 자기만의 것으로 만들려는 미적 열의가 돋보인다는 점에서 일관성을 지닌다.

1970년대 말, 메이플소프는 카메라의 방향을 뉴욕의 BDSM 현장으로 돌려 노골적이고 극단적인 성행위들을 자신의 작품 속에 담아냈다. 〈X 포트폴리오X Portfolio〉에는 대담한 자화상이 하나 포함되어 있는데, 이 작품에서 작가는 자신의 벌거벗은 엉덩이를 화면 중앙으로 치켜들고 관람객과 시선을 마주할 수 있도록 상체를 완전히 옆으로 꺾은 기이한 자세를 선보였다. 가죽으로 된 조끼와 부츠, 바지를 착용한 그는 손에 가죽 채찍을 들고 그 손잡이 부분을 자신의 항문 속에다 삽입해 놓았다. 그럼에도 결코 시선을 피하지 않는 그의 모습은 권력과 복종, 관음증이란 주제를 환기한다. 이 이미지는 세심하게 조절된 흑백 톤과 메이플소프 특유의 뚜렷한 그림자, 하얀 발판과 나무 바닥에 아름답게 드리워진 빛 등을 통해 형식적 완결성 또한 갖추고 있었다. 그토록 금기시되는 주제를 침착하고 의식적이고 통제된 방식으로 제시했다는 사실은 예술사와 동떨어져 있는 동시에 연관되어 있기도 한 이 자화상에 대한 평가를 더더욱 까다롭게 만들어 놓는다.

오늘날 메이플소프는 그 스스로 '섹스 사진들'이라 부른 작품으로 널리 알려져 있지만, 생전에 그는 작품 자체의 형식적이고 기술적인 탁월함에도 불구하고 그런 부류의 사진을 전시하는 데 어려움을 겪었다. 하지만 메이플소프에게는 이 노골적인 사진들이 창작 품 중 본질적인 것이었기 때문에 그는 이것들을 자신의 다른 작품들, 예컨대 꽃을 하나씩 놓고 고도로 양식화되고 거의 비현실적으로 우아한 특색을 부여한 꽃 연작 등과 대등한 가치를 지닌 것으로 간주했다. 1988년 그는 관람객들을 화나게 하기 위해 BDSM 사진을 찍은 것이 아니라고 설명하면서 이렇게 말했다. "저는 '충격적'이란 단어를 별로 안 좋아합니다. 단지 예상치 못한 것을 찾고 있어요. 전에는 결코 본 적이 없는 그런 것들 말이에요. … 저는 그런 사진을 찍을 수 있는 위치에 있었고, 그렇게 하는 것이 제 의무라고 느꼈습니다."

비록 세간의 관심을 즐기기는 했지만, 메이플소프가 1990년대 예술에서 발견되는 것과 같은 노골적인 선정주의를 추구한 것은 아니었다. 그의 예술은 시끄러운 사건이라기보다는 고요한 관현악에 더 가까웠다. 그 BDSM 사진들은 관음증 환자에 의해 포착된 은밀한 성행위 사진이 아니라 당대 최초로 실제로 BDSM 성향이 있는 참가자들에 의해 연출된 이미지였다. 1980년대 들어 메이플소프는 새로운 두 부류에 초점을 맞추었는데, 그중 하나는 주로 자신의 뮤즈였던 리사 라이언Lisa Lyon을 위시한 여성 보디빌더였고, 다른 하나는 근육질의 흑인 남성이었다. 이 두 부류를 주제로 한 작품에서 그는 고대 조각상처럼 완벽한 비율의 몸매를 추구하면서 이상적 아름다움의 경계를 확장하고자 노력했다.

메이플소프가 남긴 유산은 분명 도발적인 것이었다. 그는 사

회적으로 용인된 대상과 그렇지 못한 대상 모두를 신중히 선택함으로써 피사체를 승화시키고 형식화하고 우아하게 뒤틀어 놓곤 했다. 1986년 에이즈 진단을 받았을 당시 메이플소프는 세계 전역의 화랑에 작품을 내건 유명 인사였고, 1988년에는 뉴욕 휘트니 미술관에서 그의 첫 번째 회고전이 개최되었다. 협회 차원에서 사진을 홍보하고 에이즈 관련 연구를 후원하기 위해 자신의 재단을 설립한 이후, 메이플소프는 예술적 역량이 최고조에 달해 있던 1989년 3월에 42세의 나이로 숨을 거두었다.

여러 지역을 순회 중이던 〈완벽한 순간The Perfect Moment〉 전시회가 워싱턴 DC에서 취소되고, 전시회를 개최한 신시내티 현대 미술관 관장이 외설 재판에 회부되면서 그는 1990년대 문화 전쟁의 한복판으로 내던져졌지만, 결국 전시회 개최 측과 메이플소프 측이 승리를 거두었다. 하지만 이런 사건들로 인해 관객들은 메이플소프의 작품을 색안경을 끼고 바라보게 되었다. 그 결과, 그의 사진이 더 이상 충격적으로 느껴지지 않을 때도 작품으로서의 가치를 유지할 수 있을지 의문이 제기되었다. 하지만 나는 메이플소프의 탁월한 안목에는 유통 기한이 없다고 생각한다. 그는 예술이 될 수 있는 것과 없는 것에 관한 기존의 선입견에 성공적으로 의문을 제기했다. 메이플소프의 작품이 지닌 힘은 충격을 주려는 의도에 있지 않았다. 그의 작업에서 중요한 점은 금지된 것이든 아니든 새로운 무언가를 발견하는 것이었고, 그의 유산은 사진이라는 매체와 피사체를 통해 불쾌하면서도 아름다운 영역을 개척한 선구적인 것이었다.

내면의 고통을 그려 낸
초상화의 거장

에곤 실레
Egon Schiele
1890~1918

반 고흐, 모딜리아니와 더불어 에곤 실레는 현시대에 들어 우상과도 같은 지위에 오른 현대 미술의 대가다. 하지만 앞의 두 예술가와는 달리 에곤 실레는 화가로서가 아니라 제도사로서 명성을 떨쳤다. 실레의 작품임을 즉시 알아볼 수 있을 정도로 개성 넘치는 그의 선들은 순수 예술 드로잉 특유의 숙련성과 사실성을 구현하는 동시에, 허술하고 깨져 있고 단절되어 있는 모습 또한 드러내 보인다. 그의 작품은 20세기 전환기에 유럽을 지배한 전통적인 인체 드로잉으로부터 급진적으로 일탈한 것이었다. 그가 그린 인물은 힘든 자세를 취하고 있고, 의외의 시점에서 포착된 데다 때로는 뒤틀려 있기까지 해서 결코 편안하거나 단순하다는 느낌을 주지 않는다. 그들은 마치

그의 예술 속에만 존재하는 것처럼 하얀 배경 위에서 고립된 채 텅 빈 추상 공간 속에 머물고 있다.

1890년 오스트리아의 니더외스터라이히주에서 태어난 실레는 호화롭고 장식적인 아르 누보 양식이 지배하던 시기에 빈 분리파의 영향을 받으며 성년이 되었다. 그의 영웅은 구스타프 클림트로 실레의 초기 작품은 클림트에게 큰 빚을 지고 있다. 1910년 이 두 사람이 처음 만났을 무렵 클림트는 이미 이 젊은이의 천재성을 알아보고는, 작품을 교환하자는 20세 청년 실레의 요청에 "왜 나랑 작품을 교환하려 하는가? 자네가 나보다 더 잘 그리는데"라고 응답하여 실레를 기쁘게 했다. 이후 이 두 사람은 1918년 2월에 클림트가 폐렴으로 사망하기 전까지 8년여에 걸쳐 가까운 관계를 유지했는데, 클림트가 죽자 실레는 "믿을 수 없는 성취를 이뤄 낸 예술가 클림트, 그의 작품은 하나의 성지다"라고 찬양했다. 비록 클림트는 실레의 마음속에서 언제나 대가로 남아 있겠지만, 클림트를 만나고 얼마 뒤부터 실레는 클림트 회화의 상징주의적 아름다움을 바탕으로 자신만의 작품 세계를 구축하기 시작했다. 그는 자신의 표현주의적이고 성적이고 심리학적인 작업을 통해 새로이 정신분석학의 세례를 받은 사회에다 대범하게 예술적인 형상을 부여해 나갔다.

실레의 작업에는 고양된 감정이 담겨 있고, 그의 작품은 눈에 띌 정도로 '실제 세계'와 동떨어져 있다. 그의 예술은 빈의 정신과 의사 지그문트 프로이트가 이룩한, 자아와 성에 관한 인식의 놀라운 변화와 연관 지을 수 있다. 프로이트 이전까지는 자기 성찰이 자기 자신에 대한 지식을 얻는 것으로 간주되었다. 하지만 프로이트는 이 익숙한 생각을 무너뜨리고, 그 대신 우리에게 자신도 모르는 마음이 있

을 수 있다는 가설을 세웠다. 아마도 실레가 자신의 얼굴에 엄청난 관심을 보인 건 이 가설 때문일 것이다. 렘브란트, 알브레히트 뒤러와 더불어 실레는 자화상 분야의 가장 위대한 인물 가운데 한 명으로 꼽히는데, 그는 자신의 모습을 100여 점이 넘는 작품들을 통해 묘사했다. 1910년 작인 〈앉아 있는 남성 누드 Seated Male Nude〉(때때로 '노란 누드 The Yellow Nude'라 불리기도 함)는 자화상의 역사로부터 극적인 일탈을 보여준 작품이다. 이 작품에서 실레는 그 자신을 단순히 재현하는 것이 아니라 거의 해부하다시피 한다. 성적이지 않은 방식으로 들쭉날쭉하게 묘사된 그의 알몸은 하얀 캔버스 위를 떠다닌다. 진한 노란빛의 피부와 붉은 젖꼭지, 눈, 성기를 물들인 구아슈 물감은 강렬한 선에 비하면 부차적일 뿐이다. 그의 발과 손은 제거되었고 얼굴은 모호하다. 이 작품과 다른 작품들에서 실레는 혁신적이고 불안정한 모습으로 자신의 자화상을 끊임없이 고쳐 그리면서 그 자신의 이미지와 자아를 해체하고, 이를 통해 확고한 하나의 자아가 있다는 개념의 허구성을 폭로해 보인다.

실레의 예술에서 거의 강박적으로 탐색되는 한 측면은 다름 아닌 섹슈얼리티다. 실레의 누드 작품들 대부분은 사회적 품위와는 거리가 멀다. 그의 작품에 등장하는 위험할 정도로 어린 여성들은 고전 회화의 여신처럼 반듯이 누워 있기는커녕 발가벗거나 스타킹만 신은 아주 노골적인 모습으로 묘사되어 있다. 실레는 여성의 성기를 생생히 묘사하는 포르노적인 성향 때문에 종종 이상 성애자라는 의심을 받았는데, 전통적으로 이 부위는 포개진 다리 사이에 점잖게 감추어져 왔다. 현대의 일부 비평가는 여성을 물건 취급한다며 실레를 비난하는 대신 '진정한' 여성성을 부각하는 그의 방식을 매우 높이 평

가한다. 남성 예술가가 자신의 이득을 위해 여성을 관능의 제물로 삼는 오랜 전통을 깨고 여성을 성적으로 독립된 존재로 창조해 냈다는 것이다. 하지만 성적인 분위기가 두드러진 그의 드로잉과 회화 작품들은 오늘날까지도 널리 받아들여지지 못하고 있다. 예컨대 몇 해 전 그의 누드 작품이 게시된 빈 관광청의 캠페인은 검열을 받았고, 소셜 미디어에서도 그의 작품 이미지는 차단당하곤 한다.

당연하게도 작품들은 작가 생전에도 심각한 문제를 초래했다. 1912년, 그는 미성년자와 성행위를 벌인 혐의로 체포되어 재판에 넘겨졌다. 근거 없는 기소는 취하되었지만, 그는 미성년자들이 볼 수 있는 곳에 성적인 드로잉을 전시한 죄로(실레의 작업실이 지역 아이들의 호기심을 자극했기 때문에) 유죄 판결을 받았다. 포르노적인 작품은 법정에서 판사의 손에 직접 불태워졌고, 실레는 감옥에서 24일을 복역해야 했다. 하지만 이 사건은 실레의 경력에 돌이킬 수 없는 해를 입히기는커녕 실레의 예술을 널리 알리는 효과를 냈고, 그는 어느 정도 상업적 성공까지 누리게 되었다. 사실 클림트 사후 실레는 이미 빈 예술계의 왕자 자리에 걸맞은 유명 인사가 되어 가고 있었다. 그는 클림트가 사망할 무렵 열린 제49회 빈 분리파 전시회에서 기획과 포스터 디자인, 전시 작업을 도맡아 성공적으로 수행함으로써 자신의 대담한 작품에 관한 기사들이 세계 전역으로 퍼져 나가도록 했다. 클림트로부터 햇불을 건네받은 이때가 에곤 실레의 절정기였지만, 실레는 그 햇불을 단 몇 달 동안밖에 들고 있지 못했다. 같은 해 10월 실레의 아내인 에디트가 유럽 전역을 휩쓸고 있던 스페인 독감으로 사망했고, 실레는 그로부터 며칠 후인 1918년 10월 31일에 고작 28세의 나이로 그녀의 뒤를 따랐다.

남성 누드, 노랑 Male Nude, Yellow
에곤 실레
1910, 종이에 구아슈, 수채, 초크, 45.3×31.5cm, 개인 소장

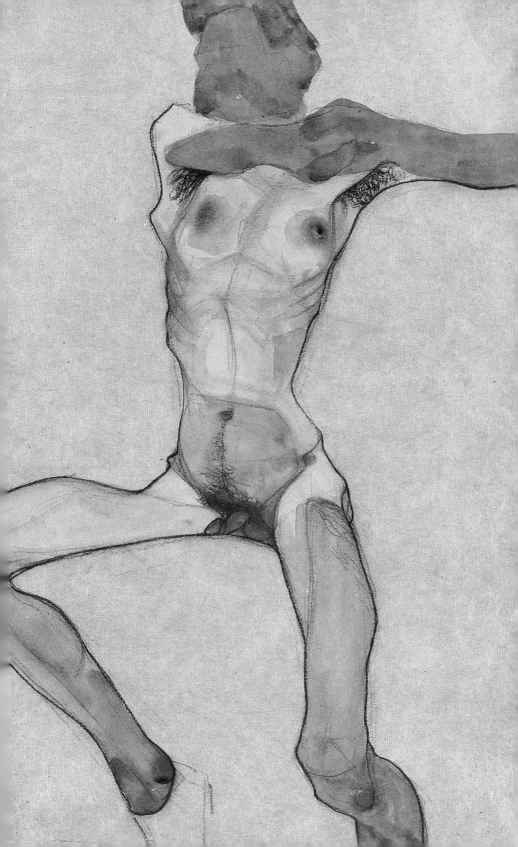

19세의 나이에 실레는 '새로운 예술가는 무슨 대가를 치르더라도 그 자신이 되어야 한다'는 자신의 원대한 포부를 선언한 바 있다. 그는 창작자로서 온전히 그 자신이 되는 데 성공했고, 실레의 접근법에서 인간 형상을 다루는 새로운 수단을 향한 치열한 탐구 정신을 발견한 후대 전위 예술가들은 실레의 진보적인 작업 방식에 공감하며, 그 영향을 깊이 받았다. 인물을 다루는 실레의 기법은 프랜시스 베이컨, 제니 홀저, 장미셸 바스키아, 트레이시 에민^{Tracey Emin}(다양한 매체를 활용해 자신의 감정과 내밀한 개인사를 표현하는 영국의 미술가_옮긴이) 등과 같은 다양한 예술가들에게 위대한 영감의 원천이 되어 주었다.

지금까지도 그의 작품은 고갈되지 않는 영감의 우물로 남아 있다. 그가 묘사한 남성과 여성의 형상에는 예술사에서 흔히 찾아볼 수 있는 차분함이 결여되어 있다. 거기에는 단편적인 성 구분도 존재하지 않는데, 왜냐하면 그가 남성성과 여성성이라는 두 성질을 가지고 유희를 벌이기 때문이다. 그의 일부 자화상에는 작고 연약하고 상처 입기 쉬운 작가의 모습이 묘사되어 있는 반면, 여성을 그린 그의 다른 작품들은 도리어 딱딱하고 각지고 격렬한 느낌을 준다. 성을 바라보는 그의 시각은 복잡하고 혼란스럽고 위험하며, 때로는 중독적이기도 하다. 전체적으로 볼 때 우리는 실레의 예술이 오늘날 젠더 플루이드의 원형이라는 사실을 이해하게 된다. 이런 측면은 그의 사후에 명성이 끊임없이 높아지는 현상을 설명해 준다. 원래 초기 현대 미술의 거장 중 한 명으로 찬사를 받았던 그는, 죽은 뒤 한 세기가 지난 오늘날에 더 어울리는 선구적인 인물이었다. 그의 유산은 온전히 이해할 수 없는 복잡한 표현주의적 화법의 집결체로서, 우리에게 수수께끼로 다가오는 것만큼이나 그 자신에게조차 하나의 수수께끼였다.

실레는 우리 모두에게 작용 중인 내면의 힘을 드러내면서, 회화 속 모델과 관음증적 관객 모두에게 영향을 미치는 영리하고 아름다운 악마들을 보여 준다. 그는 모든 사람을 연루시킨다. 만일 그의 작품이 오늘날 현대적으로 느껴진다면, 그 이유는 그것이 정말로 현대적이기 때문일 것이다. 실레의 작품은 한때 플리마켓에 놓인 도색 잡지나 다름없었지만, 수십 년의 세월이 흐른 지금에 와서는 예술사의 중요한 한 부분으로 받아들여지게 되었다. 난해한 아름다움과 불안, 성적 탐구, 젠더 플루이드 성향으로 가득 차 있어 놀라울 정도로 현대적으로 느껴지는 그의 드로잉은 빈 분리파에서 훌쩍 떨어져 나와 그 작품들이 더 잘 어울리는 우리의 현대 세계로 넘어왔다.

여성 화가가 그린
최초의 누드 자화상

파울라 모더존베커

Paula Modersohn-Becker

1876~1907

우리는 여성들이 1970년대에 여성 운동이 일어나기 전까지 진정한 권리나 자유를 누리지 못했다는 이야기에 너무 익숙해져 있기 때문에 여성 운동 이전에 나온 불평등에 항의하는 목소리를 들으면 깜짝 놀라게 된다. 마치 페미니즘의 허락을 받은 이후에야 여성의 좌절감과 외면당한 느낌, 충족되지 못한 욕망 등이 생겨난 것처럼 느껴지는 것이다. 하지만 생각해 보면 이건 물론 말도 안 되는 소리다. 불만과 적대감은 억눌려 있었을 뿐 분명 존재하고 있었다. 파울라 모더존베커는 지난 세기 초반에 여성의 사회적 의무를 격렬히 거부하며 성공한 예술가가 되겠다는 야망을 가진 극히 예외적인 예술가였다. 방대한 분량의 편지와 일기를 통해 표출된 그녀의 목소리는, 오늘

날 우리에게 당시 여성들에게 가해진 숨 막히는 제약을 강렬하게 환기시킨다. 이뿐만 아니라 그녀가 맹렬한 기세로 창작한 놀라운 작품들은 남성 중심적인 모더니즘 예술에 없어서는 안 될 핵심적인 존재가 되었다.

예술사의 변방에 오래도록 방치되어 온 그녀의 그림은 우리에게 여성성을 바라보는 급진적인 시각을 제공한다. 1907년 피카소가 여성 누드를 독창적으로 해석한 〈아비뇽의 처녀들Les Demoiselles d'Avignon〉로 새로운 영역을 개척했지만, 같은 시기에 모더존베커는 예술사상 최초로 여성 예술가로서 누드 자화상을 그리고 있었다. 모더존베커의 작품을 처음으로 마주하면 경이로움을 느끼게 된다. 그녀의 스타일은 그 누구와도 닮지 않았다. 모더존베커가 표현주의 진영에 속한다고 말해도 과언은 아니지만 모양과 형태, 색에 대한 그녀의 해석과, 주제인 여성을 다루는 태도는 온전히 그녀 자신만의 것이다. 당대의 많은 예술가들처럼 전통적인 훈련을 받은 모더존베커는 서서히 아카데믹한 화풍에서 벗어나 자신의 화법을 재조직해 나갔다. 그녀는 대상을 정밀하지는 않지만 알아보기는 쉬운 특성을 지닌 평면적인 형태로 대담하게 묘사했다. 그 형태는 친밀하면서도 이국적이고, 대담하면서도 장식적이지 않은 느낌을 준다. 상의를 벗은 채 커다란 호박색 목걸이를 하고 꽃 덤불 앞에 있는 그림인 1906년 작 〈자화상Self Portrait〉은 100년이 지난 지금까지도 강력한 영향력을 발휘한다. 이 그림에서 그녀는 폴 고갱의 원시적 화풍과 앙리 루소의 소박한 화풍, 야수파의 분방한 색채와 폴 세잔의 조형 실험을 하나로 아우르면서 자신만의 새로운 영역을 만들어 냈다. 그녀는 자신을 보기 드문 방식으로 재현했다. 즉 그림 속 그녀는 수 세기 동안 남성들에 의해 그려진

누드화의 모델이자 독립적인 현대의 여성이고 고양이 같은 평화로운 눈을 한 이국적인 생명체이기도 했다. 이 기묘한 혼합은 그림에 저항할 수 없는 매력을 부여해 주었는데, 만일 예술사에서 여성들이 배제될 위험 때문에 여성 예술가의 자화상이 필요했다면 이 그림이 그 역할을 충족시킬 수 있었을 것이다.

1876년 드레스덴에서 태어난 모더존베커는 손쉽게 화가가 된 것이 아니었다. 고작 16세에 부모로부터 런던의 예술 학교에 가도 좋다는 허락을 얻어 낼 정도로 어려서부터 재능을 보였지만, 그녀는 곧 2년 동안 가정교사가 되는 교육을 강요받는다. 교육 기간 동안에도 그녀는 계속해서 예술 수업을 들었고, 교육을 다 마쳤을 때는 베를린에 있는 여성 예술 학교에 다닐 수 있게 해 달라고 아버지를 졸랐다. 아버지는 짧은 기간 머무는 것에만 동의했지만, 그녀는 아버지를 설득해 기한을 2년으로 연장했다. 1898년, 그녀는 브레멘 근교의 보릅스베데에 있는 예술가 공동체(자연 풍광을 묘사하는 데 몰두한 풍경 화가들의 공동체_옮긴이)에 합류했다. 하지만 자연만 그리는 데 만족할 수 없었던 모더존베커는, 1900년도부터 파리를 정기적으로 방문하기 시작했다. 첫 번째 여행에서 되돌아온 후 그녀는 공동체 소속 화가였던 오토 모더존Otto Modersohn과 약혼을 하는데, 이 무렵 그녀의 아버지는 딸에게 정체성을 포기하라고 요구하면서 그녀를 요리 학교에 보내 좋은 아내가 될 수 있도록 준비시켰다. 오토는 불과 몇 달 전 첫 아내를 잃고 두 살 난 딸아이와 함께 살던 홀아비였다. 새어머니가 된 모더존베커는 결코 가정생활에 완전히 적응하지 못했는데, 그녀가 자신의 아버지에게 늦게까지 경제적으로 의존했다는 점을 감안하면 모더존베커가 결혼한 이유 중 하나는 분명 경제적 안정을 확보하기 위

해서였을 것이다. 그녀의 일기장에는 "내 경험에 의하면 결혼은 사람을 더 행복하게 만들어 주지 않는다", "오토가 집에 없을 때 나는 요리 시간을 줄여 간단히 먹고 그림에 더 많은 시간을 투자할 수 있어서 기뻤다"와 같은 구절들이 등장한다.

홀로 파리를 방문해 수년간 미술 수업을 들은 모더존베커는 1906년 인사말도 없이 보릅스베데를 떠나 버렸다. 그녀는 맹렬히 그림을 그렸고, 가정으로 되돌아오라는 어머니의 호소에도 "저는 새로운 삶을 시작하고 있어요. 방해하지 마시고 저를 그냥 내버려 두세요"라고 답할 뿐이었다. 그녀의 일기장에는 "나는 지금 무언가가 되어 가고 있다. 나는 내 인생에서 가장 행복한 시간을 보내고 있다"라는 구절이 실려 있는데, 이는 그녀가 화가로서 성공할 자신이 있었다는 사실을 드러내 준다. 이런 노력은 성과를 거두어 그녀의 작품은 전시회에 초대되었고 아주 좋은 평가를 받았다. 어떤 희생을 치르더라도 예술에만 몰두하겠다는 그녀의 결심은 당대로서는 매우 급진적인 것이었지만, 내적인 혼란이 전혀 없었던 것은 아니다. 파리에서 보낸 이 기간에 창작된 매혹적인 작품 중 하나는 〈결혼 6주년에 그린 자화상Self-Portrait on the Sixth Wedding Anniversary〉이다. 여기서도 호박색 목걸이를 걸치고 상반신 누드를 한 그녀는 관람객을 응시하면서 임신한 배를 안고 있다. 이는 흥미로운 묘사인데, 왜냐하면 실제로는 임신한 상태가 아니었기 때문이다. 차분한 색조가 조화로운 이 그림은 이미 한 세기 전에 여성의 자유와 모성 사이의 고통스러운 선택이라는 현대적인 주제를 환기하면서 삶의 복잡한 문제까지 함께 드러내고 있다.

타히티섬으로 이주하면서 아내 및 아이들과의 관계를 끊어 버린 고갱과는 달리, 모더존베커는 1906년 파리로 찾아온 남편과 화

해한 뒤, 남편과 함께 다시 예술가 공동체로 돌아갔다. 그 후 실제로 임신을 하게 되었으나 당연하게도 임신은 그녀의 작업을 가로막지 못했고, 그녀는 어머니와 성공적인 예술가의 역할 모두를 수행하기로 마음먹는다. 나는 '모두를 다 갖기 위한' 투쟁이 여전히 여성의 삶을 장악하고 있다는 사실과 여성의 이미지를 이상화하는 관행이 아직도 횡행한다는 사실을 모더존베커가 알게 되면 충격을 받으리라 생각한다. 이와 관련해 그녀는 진정한 여성성을 묘사하는 데 타협하지 않았다. 역시나 임신하기 전에 그린 그림인 1906년 작 〈누워 있는 엄마와 아이 II Reclining Mother-and-Child II〉는 엄마와 아기가 함께하는 가슴 저미도록 다정한 순간을 지나친 감상이나 이상화 없이 묘사한다. 이 그림에서 엄마는 커다란 가슴과 부드럽게 굴곡진 배, 음모를 드러낸 채 바닥에 누워 있고, 아기는 그녀 옆에 나란히 누워 젖을 먹고 있다. 이는 수 세기 전의 그림에서 볼 수 있는 꼿꼿한 자세의 성모 마리아와 왕으로 태어난 젖먹이 아기가 아니라, 오직 여성만이 묘사해 낼 수 있는 단정치 못하지만 본능적인 모유 수유 자세다.

1907년 11월 2일, 이 대범한 예술가는 어머니가 되어 자신의 새롭고 완벽한 누드모델에게 애정을 쏟아부었다. 출산한 지 얼마 후 그녀는 다리 통증을 호소했고, 최대한 안정을 취하라는 권고를 받았다. 2주 후 침대에서 나오다 바닥에 주저앉으며 "애석하구나"라는 말을 내뱉고는 31세의 나이로 숨을 거두었다. 그녀는 산후 색전증을 앓고 있었는데, 침대에서 누워 지낸 것이 그만 상태를 악화시키고 말았다. 침대에서 일어서는 동안 혈전이 심장으로 몰려들며 그녀를 즉시 죽음으로 몰고 간 것이다. 모더존베커는 성공한 화가로 활동하는 어머니가 되겠다는 꿈을 이루지 못했다. 하지만 그녀의 작품들은 사

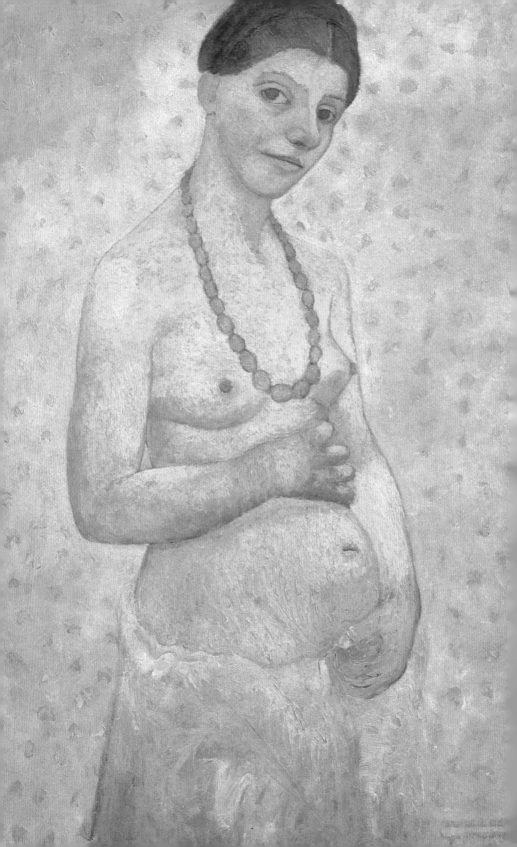

후 30년 뒤, 가장 불쾌한 방식으로나마 대중에게 소개될 기회를 얻었다. '여성다움이 결여되어 너무나도 천박하다'고 나치에게 매도당한 작품은 1937년 열린 퇴폐 미술전^{Entartete Kunst}에서 피카소, 클레, 몬드리안, 샤갈, 칸딘스키의 그림과 자리를 나란히 하게 되었다. 이런 비뚤어진 방식으로나마 그녀의 작품은 위대한 현대 미술의 거장들과 함께 소개되는 영광을 누렸다. 모더존베커의 편지와 일기는 사후 그녀의 어머니에 의해 출간되었고, 그녀는 자신을 기리는 미술관을 갖게 된 최초의 여성 예술가가 되었다. 이 미술관은 나치의 파괴를 간신히 모면한 표현주의 건축의 보배로, 오늘날 그녀의 작품을 가장 많이 소장하고 있다.

비록 금세기에 들어 다수의 책과 전시회를 통해 작품이 소개되었지만, 모더존베커는 여전히 예술사의 숨겨진 보물로 남아 있다. 모더존베커를 이미 발견한 예술가에게 그녀는, 여성 예술가도 뛰어날 수 있을 뿐만 아니라 오래도록 간과되어 온 다른 시각 또한 지니고 있다는 점을 보여 준 탁월한 선지자로 자리매김해 왔다. 그녀는 프리다 칼로의 사랑을 받았고, 오늘날에는 트레이시 에민과 신디 셔먼^{Cindy Sherman}에게 중요한 본보기가 되어 주고 있다. 제니 홀저는 "나는 그녀의 이야기에 고무받기도 했지만 무섭다는 생각도 들었다"라는 말을 남겼는데, 모성을 바라보는 모더존베커의 고유한 시각은 제니 홀저의 1990년 베니스 비엔날레 작품 구성에도 영향을 미쳤다. 모더존베커의 작품은 아방가르드 미술의 발달을 이야기하는 데 없어서는 안 될 필수 요소로서, 우리가 초기 모더니즘 미술을 보다 더 일관된 시각으로 (그리고 덜 남성 중심적인 시각으로) 바라볼 수 있게 해 준다.

결혼 6주년에 그린 자화상 Self-Portrait on Sixth Wedding Anniversary
파울라 모더존베커
1906, 판지에 유채, 101.8×70.2cm, 파울라 모더존베커 미술관, 브레멘, 독일

소설가의 상상력을 자극한
현대 인도 미술의 개척자

암리타 셔길

Amrita Sher-Gil

1913~1941

"나는 모든 사람이 자신의 내면에 거역할 수 없는 사명을 품고 다닌다는 사실을 점차 깨닫게 되었다." 이 정도로 확신이 있었던 암리타 셔길은 예술가가 되겠다는 자신의 꿈을 실현하기 위해 16세의 나이에 부모를 설득해 인도에서 파리로 이민을 갔다. 딸을 위해 가족 전체가 이민을 떠난다는 건 1929년도에는 말할 것도 없고 오늘날에도 놀라운 일이다. 이후 셔길은 파리 예술계에서 빠르게 성공을 거두었을 뿐만 아니라 인도에 현대 예술을 위한 기반이 마련되도록 계속해서 도움을 주었다. 고유한 감정을 지닌 독립적인 존재로 여성을 묘사하는 그녀만의 접근법은 가사 노동을 행복하게 수행하는 여성을 그린 인도 전통 회화에 비하면 매우 선구적인 것이었다. 유럽과 인도

의 혈통을 이어받은 데다가 두 문화에 관한 광범위한 지식 또한 갖추고 있었던 셔길은 예술사에서 이례적인 지위를 차지하고 있으며, 오늘날 그녀의 작품은 경매 시장에서 기록적인 가격에 낙찰되고 있다.

1913년 헝가리에서 태어난 셔길은 시크교도 학자였던 아버지와 부유하고 교양 있는 헝가리 가정 출신인 어머니 사이에서 성장했다. 셔길이 여덟 살이었을 무렵 가족은 인도 심라 지역으로 이사했다. 셔길은 아주 어려서부터 사회적 관례를 깨기 시작했는데, 완고하고 편협한 학교 정책에 반항했다는 이유로 인도에 있는 가톨릭 학교에서 퇴학을 당하기도 했다. 그녀의 어머니는 일찍부터 셔길의 예술적 재능을 알아보고, 지식인이었던 오빠의 격려에 힘입어 셔길이 예술 학교에 다닐 수 있도록 두 딸을 파리에 보내기로 했다. 파리에 있는 국립고등미술학교Ecole des Beaux-Arts에서 이 10대 예술가는 실물 누드를 그리고 고전적인 사실주의 전통으로부터 이탈하면서 신속히 자신의 입지를 다져 나갔다. 1933년 그녀의 작품이 매년 열리는 명망 높은 전시회인 〈그랑 살롱Grand Salon〉에서 금메달을 수상하면서 셔길은 이 협회의 준회원이 되었는데, 이 덕분에 그곳에서 매년 두 점의 그림을 전시할 수 있게 되었다. 아웃사이더 학생에 불과했던 젊은 여성에게 이는 어마어마한 성취였다.

셔길은 파리에서 5년을 보내는 동안 훌륭한 교육을 받았을 뿐만 아니라 유럽의 아방가르드 미술과 보헤미안 문화에도 익숙해졌다. 파리에 도착한 첫해부터 프랑스어를 유창하게 구사한 다중 언어자였던 그녀는 미술 서적을 열렬히 탐독하면서 인상파와 후기인상파의 특징을 자신의 작업에 적용해 나갔다. 〈타히티 여성으로서의 자화상Self Portrait as Tahitian〉(1934)은 그녀를 그린 여러 매혹적인 자화상 중 하

나다. 전신의 4분의 3이 담긴 이 그림에서 그녀는 상반신을 벌거벗은 채 고개를 약간 옆으로 돌리고 있다. 타히티 여성들을 묘사한 폴 고갱의 이국적인 이미지에 직접적으로 영향을 받은 이 그림은, 전반적으로 엄숙한 분위기에 형태는 다소 평면적이다. 가라앉은 색조나 일본풍 그림이 그려진 배경은 후기인상파의 영향을 추가로 보여 준다. 고갱의 그림은 식민지의 문화를 표현한 방식 때문에 문제 제기를 받을 수 있지만 셔길의 그림은 이런 우아하지 못한 가정들로부터 자유롭다. 유럽 사회와 영국의 식민 지배 사회 모두에 익숙한 젊은 여성이었던 그녀는, 복잡다단한 논란거리를 '타자'의 입장에서 제시하는 동시에 그녀가 흠모한 아방가르드 미술의 원시주의를 통해 그 타자를 바라보는 유럽인의 입장에서도 제시할 수 있었다. 셔길의 회화에서 특징적으로 발견되는 바와 같이, 그림 속의 젊은 여인은 대상화된 것을 용인하지도 환영하지도 않는 듯한 무덤덤한 표정을 짓고 있다. 그녀는 다른 화가들이 오직 아름다움만 추구한 곳에서 심리적 깊이까지 담아낸 거장이었다.

만일 계속 파리에 머물렀더라면 셔길은 분명 그 흥미진진한 곳에서 계속해서 상승세를 탔을 것이다. 하지만 그녀의 예술을 훨씬 더 호소력 있고 공감 가게 만들어 주는 건, 파리에서 5년을 보낸 후 다시 인도로 되돌아와 인도의 전설적 작가와 예술가, 지식인들이 모여들던 지역인 라호르에 머물렀다는 사실 때문이다. 1930년대에 그녀는 "인도로 되돌아가고 싶다는 강렬한 열망과 함께 인도에 화가로서의 내 운명이 있다는 낯설고 설명할 수 없는 기분을 느꼈다"라고 썼다. 인도로 돌아와서 그린 첫 번째 그림은 봄베이 예술 협회Bombay Art Society로부터 금메달을 받았다. '세 여인Group of Three Girls'(1935년)이란 제

세 여인Group of Three Girls

암리타 셔길

1935, 캔버스에 유채, 92.5×66.6cm, 국립 현대 미술관, 뉴델리, 인도

목의 이 작품은 한층 더 단순화된 형태와 전통적인 인체 드로잉으로부터의 일탈을 보여 준다. 이 그림은 색채와 구성, 분위기가 아주 강렬하다. 여성들은 어두운 흙빛 배경을 등지고 있고, 그들의 의복 색은 밝은 녹색에서 오렌지색을 거쳐 가장 가까이 앉아 있는 여성의 어둡고 매력적인 붉은 색(셔길의 인도 시절 작품을 특징짓는 관능적인 색)으로까지 이어진다. 각 여성은 자신만의 생각에 잠겨 있고, 벽에 드리워진 그림자는 그들이 관찰당하고 있다는 사실을 암시하며 그림에 뚜렷한 불안감을 불어넣어 준다. 셔길은 인도 여성들의 예속 상태에 대해 비판적인 시각을 지니고 있었다. 12세 때 그녀는 자신의 일기에다 이미 두 아내가 있는 35세 남성과 결혼하는 12세 신부의 결혼식에 참석한 경험을 이야기했다. 셔길은 어린 신부를 "무기력한 장난감"이라고 표현하면서 그 경험을 숙고했다.

　　셔길은 구상적인 그림의 표면 아래 깔린 정서적인 힘 때문에 종종 프리다 칼로와 비교되곤 하는데, 이런 평가는 그녀의 강인한 성격 및 불굴의 독립성과도 무관하지 않다. 자유분방한 파리에서 인도로 되돌아왔을 때, 호색적인 젊은 여성으로 널리 알려져 있던 그녀가 여성과 성관계를 했을지도 모른다는 소문이 곳곳에 나돌았다. 몇몇 작가들 역시 그녀가 전통적 가치를 무시하며 격렬한 성관계를 나누곤 했다는 신화를 만들어 냈는데, 이는 아마도 역사상의 신화적인 여성과의 비교를 이끌어 내기 위해서일 것이다. 하지만 프리다 칼로의 경우와 마찬가지로, 나는 그녀의 작품 자체만으로도 백인 남성 이외의 예술가들을 너무 오래도록 간과해 온 예술사에 중요한 기여를 했기 때문에 '창녀 화가'라는 신화에 더 이상 탐닉할 필요는 없다고 생각한다. 이런 신화보다 더 인상적인 건 그녀가 엄청난 자신감과 추진

력을 지니고 있었다는 점을 보여 주는 그녀의 글귀들과, 셔길이 보유한 특별한 에너지에 대해 끊임없이 이야기해 온 다른 사람들의 말이다. 그녀는 자신의 주변을 환하게 밝힌 세속적이면서도 지적인 화가였다.

1941년 고작 28세에 찾아온 그녀의 죽음은 라호르 사회 전체를 충격에 휩싸이게 했다. 갑작스러운 죽음을 초래한 원인이 무언인지에 대해서는 의견이 분분하다. 남편(셔길은 사촌인 빅터 이건Victor Egan과 결혼했다)은 셔길이 무언가를 잘못 먹고 이질이나 복막염에 걸렸다고 말했지만, 그녀의 친구들은 그가 낙태 수술 실패를 은폐하기 위해 그런 말을 한 것이라고 주장했다. 셔길은 라호르에서 첫 번째 독립 전시회가 열리기 며칠 전에 세상을 떠났기 때문에 자신의 작품이 고국인 인도에 미치게 될 영향력을 목격하지 못했다. 예정된 전시회가 취소된 데다 작가가 너무 젊은 나이에 죽어서 유작 143점 가운데 대부분은 가족의 소유로 남게 되었다. 훗날 그녀의 남편은 아내의 그림 45점을 뉴델리 국립 현대 미술관에 기증하여 셔길의 작품들을 위한 안식처를 마련해 주었다.

모국에서 숭상받은 사람들을 포함해 많은 여성 예술가가 그랬듯이 셔길도 죽은 지 수십 년 후에야 국제적인 관심을 받기 시작했지만, 지금은 현대 인도의 상징적인 인물이 되었다. 2007년 테이트 모던 미술관은 그녀의 전시회를 개최했고, 지난 10여 년간 셔길의 작품이 드물게 경매에 오를 때마다 항상 폭발적인 반응이 일어났다. 2015년에는 자화상 한 점이 런던의 미술품 경매회사인 크리스티에서 176만 2,500파운드(약 28억 원_옮긴이)에 판매되었다. 살만 루슈디는 셔길을 자신의 소설《무어의 마지막 한숨The Moor's Last Sigh》의 한 캐릭터

모델로 선정하면서, '인도 현대 미술의 심장부에 있는 여성 화가를 창조하고, 그런 여성이 존재할 가능성을 믿을 수 있도록 내 상상력을 자극해 준 인물'로 그녀를 묘사했다. 유럽 모더니즘 회화의 특징에 확고히 뿌리를 내린 채, 인도인으로서의 경험뿐 아니라 여성으로서의 경험까지 세심하게 녹여 담은 서길의 작품들은 오늘날까지 독보적인 것으로 남아 있다.

어둠 속에 묻혀 있는
빛의 마술사

요하네스 페르메이르
Johannes Vermeer

1632~1675

세계적인 걸작 〈진주 귀고리를 한 소녀〉는 역사적으로 보기 드문 작품이다. 하지만 이 작품의 창작자인 요하네스 페르메이르는 현재까지도 대체로 어둠 속에 머물러 있다. '북쪽의 모나리자'로 알려진 이 그림은 화가의 이름이 대다수의 사람들에게 알려져 있지 않음에도 우리 모두의 마음 속으로 손쉽게 스며들였다. 현재 학자들은 빛과 세부 묘사로 맥동하는 보석 같은 그림을 창작한 이 화가에 관한 정보 부족으로 좌절감을 느끼고 있다. 40대 초반에 사망한 페르메이르는 흔적을 거의 남기지 않았고 작품 수도 40여 점이 채 안 된다. 최고의 명성을 누리다 가난으로 곤두박질친 동료 네덜란드인인 렘브란트와는 달리, 페르메이르는 생전에 거의 명성을 누리지 못했다. 그는 자

신의 고향 도시인 델프트를 절대 떠나지 않았고 제자도 두지 않았으며 저명한 후원자도 전혀 없었다. 그의 작품들이 현대 최대의 위작 스캔들을 일으킬 정도로 가치 있게 여겨지며 오늘날 높은 평가를 받는다는 사실은 예술사의 작은 기적 가운데 하나다.

페르메이르는 평범한 것을 비범하게 승화시킨 예술가였다. 그가 그린 거의 모든 작품은 같은 광원과 가구, 모티브들이 규칙적으로 등장하는 집안 내부 풍경에만 전적으로 초점이 맞춰져 있다. 표면상 그가 작업 대상으로 삼은 건 그 자신의 소박한 영역이었는데, 이 풍경을 그보다 못한 예술가가 그렸다면 음울하고 따분하게만 느껴졌을 것이다. 하지만 페르메이르 특유의 빛의 표현과 현실적인 세부 묘사, 조화로운 작품 구성, 분위기 있는 공간 활용은 그의 그림을 평행 우주로 향하는 정교한 창문으로 만들어 준다. 그의 작품은 웅대하거나 비극적이지도 않고, 기상천외하거나 현란하지도 않다. 대신 그는 자기 일에 완전히 몰두해 있는 레이스 뜨는 여인과 편지를 읽는 쓸쓸해 보이는 젊은 여성, 조심스레 우유를 따르는 하녀, 음악 수업 중인 연주자 등을 우리에게 보여 준다. 여기에 감상적이거나 저속하거나 교훈적인 것은 아무것도 없다. 이 그림들이 선구적인 이유는 그림이 보여 주는 삶의 단순한 기쁨과 평범한 순간의 아름다움이 현대인들의 감성에 직접적으로 호소하기 때문이다.

그가 남긴 작품의 매력은 아마도 그림을 아름답고 기술적이고 진귀하게 만드는 요소들이 우리에게 알려지지 않는 누군가에 의해 독특하게 조합되어 있다는 사실에서 비롯되었을 것이다. 페르메이르와 그의 작품 활동에 관한 정보가 부족해서 그가 남긴 유산의 장엄함을 어떻게든 이해해 보려 한 미술사가들과 타 분야 전문가들은

요하네스 페르메이르

끊임없이 조사를 해 왔다. 페르메이르는 세부 묘사에 강박적으로 집착하면서 1년에 단 두 점의 작품만 창작하는 속도로 작업에 임했는데, 이는 다른 동료 화가들이 한 해에 50점 정도씩 그림을 완성했다는 사실을 감안하면 거의 우스꽝스러울 정도의 속도다. 그가 드로잉 습작을 했다거나 트레이싱 기법을 활용했다는 증거는 거의 발견되지 않았지만, 그런데도 페르메이르는 거의 사진처럼 상세하고 정확한 작품을 완성해 낼 수 있었다. 영국의 화가인 데이비드 호크니는 페르메이르가 정확한 묘사를 위해 카메라 루시다camera lucida(프리즘이나 거울을 활용해 물체의 상을 종이 위에 비추어주는 드로잉 보조 도구_옮긴이)나 카메라 오브스쿠라camera obscura(캄캄한 상자 한쪽에 구멍을 뚫어 반대쪽 벽에 외부 풍경이 거꾸로 나타나도록 한 장치_옮긴이), 오목 거울 같은 기본적인 도구들을 사용했을 것이라는 일부 학자들의 주장에 동의한 바 있다. 페르메이르가 공식적인 도제 훈련을 받았는지에 관한 여부는 알려져 있지 않지만 그는 화가 조합인 성 누가 길드Artists' Guild of St Luke의 대표로 네 차례나 선출되었다. 하지만 이를 그가 재정적으로 안정되어 있었다는 의미로 받아들여서는 안 된다. 언젠가 한 수집가는 페르메이르의 작품을 보러 그의 집에 갔다가, 페르메이르가 빵집 주인에게 빵값으로 그림을 임대했다는 사실을 알고는 즉시 빵 가게로 향한 적도 있다고 한다. 사실 그는 부양해야 할 가족이 아주 많았다. 페르메이르를 가톨릭으로 개종시킨 그의 아내는 열네 명의 아이를 임신했고, 그들 가운데 열한 명이 살아남았다.

　　적은 작품 수와 훗날 수백만 달러에 판매될 그림들을 저당 잡히는 이야기는 불운하게 고통받는 예술가라는 신화의 무대를 마련해주는 듯하다. 하지만 페르메이르는 그보다 훨씬 더 복잡한 인물이다.

그의 장모는 부유한 여성이었고, 페르메이르는 그녀의 딸과 결혼하기 위해 종교개혁 이후 은밀한 활동을 이어가던 종교인 가톨릭으로 개종했다. 하지만 그가 결혼이 가져다줄 재정적 혜택만 보고 개종을 한 건 아니었다. 페르메이르는 정말로 독실한 가톨릭 신자가 된 듯 보였고, 관람객들도 그의 작품에 등장하는 내성적이고 부드러운 여인들을 보며 그가 헌신적으로 가장 역할을 했을 것이라고 추정해 왔다. 또한 그는 자기 아버지의 미술품 거래 사업을 물려받았고 여관을 운영했다. 자신의 그림을 높은 가격으로 책정해 작품 수가 적다는 단점을 만회할 만큼 사업 수완도 좋았으며, 정기적인 후원자도 최소한 한 명 이상 확보하고 있었다. 자신의 예술에서 그 어떤 희생도 치르지 않았고, 재료 역시 아낌없이 활용하면서 보통 유명 화가들이 종교화를 그릴 때나 사용하는 가장 비싼 물감을 자신의 그림에 사용하곤 했다.

페르메이르가 때 이른 죽음을 맞이한 건 질병이나 전쟁 때문이라기보다 '재난의 해'인 1672년 이후 일어난 경제 위기의 여파 때문이었다. 프랑스가 네덜란드를 침공한 이후로 네덜란드는 수년 동안 심각한 후유증을 겪었다. 다른 많은 시민들과 마찬가지로 페르메이르는 생활을 유지하기 위해 1675년에 자금을 대출받았다. 훗날 빚더미에서 벗어나려 애쓰던 그의 아내는 남편의 죽음을 다음과 같이 묘사했다. "프랑스와 전쟁을 치르는 동안 그는 자기 작품을 단 한 점도 팔지 못했을 뿐만 아니라 자신이 거래하던 다른 거장들의 그림들까지 그대로 묵히면서 손해를 감당해야 했다. 아이들을 먹여 살려야 한다는 엄청난 부담감에 시달리던 그는 결국 쇠약과 방탕 속으로 빠져들어 갔는데, 이런 자신의 모습에 상심한 그는 광란에 사로잡힌 뒤 하루 반나절 만에 건강을 잃고 죽음을 맞이하게 되었다." 페르메이르

진주 귀고리를 한 소녀 Girl with a Pearl Earring
요하네스 페르메이르
1665, 캔버스에 유채, 44.5×39cm, 마우리츠하위스 미술관, 헤이그, 네덜란드

의 투병 기간은 짧았고, 43세의 나이에 그를 죽음으로 몰고 간 스트레스 관련 질환이 어떤 것이었는지는 아직까지 알려지지 않았다.

페르메이르가 남긴 몇 안 되는 회화 작품들은 관람객을 찾기까지 200여 년을 기다려야 했다. 비록 생애 동안 그럭저럭 작품을 판매하긴 했지만, 페르메이르 사후 그림들은 계속해서 경시되거나 다른 화가의 것으로 오인을 받다가, 1860년에 이르러서야 독일의 탁월한 전시 기획자였던 구스타프 바겐에 의해 재발견되고 인정받게 되었다. 구스타프 바겐이 촉발한 관심은 페르메이르의 작품 목록을 만들고자 하는 첫 번째 시도로 이어졌고, 이 작업을 도맡아 한 프랑스의 학자 테오필 토레부르거Théophile Thoré-Bürger는 1866년 자신의 연구를 출간하며 70점 이상의 작품을 페르메이르의 것으로 제시했는데 현재는 그 수가 다소 줄어 34점의 작품만이 페르메이르의 유작으로 인정받고 있다. 페르메이르는 더없이 적절한 시점에 재발견되었다. 당시 프랑스는 예술을 즐기는 중산층이 급증하고 일상 풍경을 그리는 예술가들이 처음으로 등장하기 시작하면서 예술계의 새로운 중심으로 자리를 잡아가고 있었다. 게다가 일상에서 자신의 활동에 몰두하고 있는 조용한 여성들을 묘사하는 페르메이르의 방식은 에두아르 마네나 앙리 드 툴루즈로트레크 같은 당대 화가들이 취한 접근법과 크게 다르지 않았다. 1930년대 들어서는 위대한 초현실주의자인 살바도르 달리가 이제는 국제적 명성을 떨치게 된 이 델프트의 거장에게 직접적으로 경의를 표하는 작품들을 발표했다. 역사상 가장 악명 높은 미술품 위조범인 한 판 메이헤런Han van Meegeren이 페르메이르의 작품들을 위조하기 시작한 것도 이 무렵이었는데, 그는 심지어 작품 한 점을 헤르만 괴링에게 판매했다. 아방가르드 미술을 조롱했지만 고요하고

사색적인 작품들은 우상시한 나치 당원들에게 이 페르메이르 위작은 소중한 소장품이었다.

페르메이르의 회화는 처음 보는 즉시 와닿는 익숙함과 알 수 없는 난해함 간의 매혹적인 조합으로 구성되어 있다. 그는 재정적 파산으로 어려움을 겪으면서도 끝까지 고급 물감을 아낌없이 사용하며 치열하게 작품 활동을 한 수수께끼 같은 인물이다. 그 자신과 다른 많은 가족들이 머물던 평범한 공간을 현실적으로 묘사한 그림들은 그를 종교와 신화, 웅장한 역사적 주제로부터 관심을 돌려 일상적 인물과 풍경을 묘사하기 시작한 현대 예술의 선구자로 만들어 준다. 후대의 반 고흐나 모딜리아니와 마찬가지로 그는 소소한 일상적 순간에 대한 자신의 치열한 성찰이 시간적 한계를 초월해 전 세계 수백만의 사람들을 감동시키게 되리라고는 미처 생각하지 못했을 것이다.

자연을 캔버스 삼은 대지 미술가

로버트 스미스슨
Robert Smithson
1938~1973

로버트 스미스슨은 20세기의 가장 중요하고 영향력 있는 작품 중 하나인 〈나선형 방파제〉를 창작한 인물이다. 1970년에 만들어진 이 작품은 빠르게 대작으로 받아들여진 이후 현재까지 예술을 창작하고 전시하는 새로운 방식의 시금석이 되어 왔다. 우리는 종종 예술을 그 자체로 바라보는 대신 예술가를 특정 양식이나 시기와 연관지으면서 작품을 예술사에 편입시키곤 한다. 그러므로 활동 기간이 짧았던 한 예술가가 〈끊어진 원/나선형 언덕Broken Circle/Spiral Hill〉, 〈부분적으로 매장된 헛간Partially Buried Woodshed〉 같은 수많은 기념비적 작품을 남겼다는 사실은 우리를 놀라게 한다. 이보다 더 믿기 힘든 일은 〈나선형 방파제〉처럼 예술가를 대변하는 작품이 수십 년 동안 사람들의

시야에서 사라졌었고, 관할 당국의 특별한 개입이 없다면 언젠가는 결국 완전히 소멸해 버리고 말 것이란 점이다.

대지 미술의 절정을 보여 주는 〈나선형 방파제〉는 유타주에 있는 그레이트솔트 호수의 북동쪽 해안 부근에 직접 시공되었다. 이 작품의 규모는 가히 전무후무한 것이었다. 스미스슨은 부지에 있던 6,500톤 이상의 현무암과 흙을 끌어다가 약 4.5미터 너비에 길이가 약 457미터에 달하는 나선 형태의 구조물을 만들어 냈다. 호숫가에서부터 물속으로까지 이어지는 이 작품은 오래도록 보존되며 소중히 여겨지는 신성한 사물로서의 예술 개념에 정면으로 반하는 것이었다. 작품은 창작된 그 순간부터 쇠퇴의 징후들을 보이기 시작했다. 〈나선형 방파제〉는 시간 속에 고정되어 있지도 물리적으로 독립되어 있지도 않은 작품으로, 끊임없는 변화를 겪다 언젠가는 사라지게 될 운명이었다. 이 작품이 위대한 성취로 간주되는 이유는 단 하나의 구조물만으로 자연의 장대함과 연약함 모두를 극적으로 표현했기 때문이다. 또한 물리적이고 미학적인 면에서 선사 시대 예술과 수많은 특징이 비슷하면서도 철저히 현대적인 개념을 토대로 하고 있다는 점에서 스톤헨지의 시대와 스미스슨의 시대 양자 모두에 걸쳐 있었다.

스미스슨은 추상 표현주의와 팝 아트의 유행이 수그러들 무렵에 성년에 이른 예술가였다. 그는 이 운동들과 결국 결별을 선언한 예술가의 세대에 속했다. 시대의 조류가 덜 소란스럽고 덜 상업적인 유형의 예술 쪽으로 흐르자 예술의 본질과 예술을 경험하는 방식을 냉정하게 탐색하는 작가가 주류를 이루었다. 이 시기에 유행한 건 미니멀리즘과 개념 미술이었다. 스미스슨은 간결함의 미학을 추구하면서 산업 재료를 적극적으로 활용하는 미니멀리즘을 열렬히 수용했

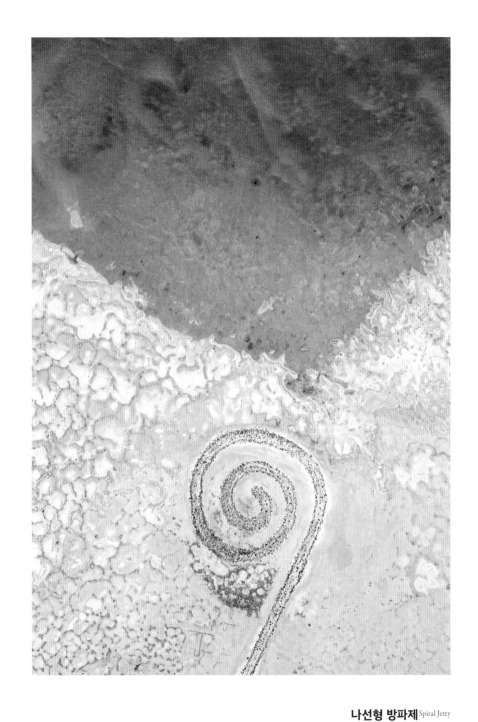

나선형 방파제 Spiral Jetty

로버트 스미스슨

1970, 현무암, 소금 결정체, 흙, 적조, 45,720×457.2cm, 그레이트솔트 호수, 유타, 미국

다. 광물학과 지질학, 엔트로피 이론 등을 심도 있게 공부한 그가 찾아낸 새로운 돌파구는 예술을 하얀 상자로 된 갤러리 밖으로 끄집어내 자연의 품으로 되돌려 놓는 것이었다. 그는 대지 미술이란 용어를 만들었고, 자신과 동료들이 발전시키고 있던 예술 사조를 묘사하기 위해 어스 아트라는 용어를 사용하기도 했다. 1963년 그는 동료 예술가인 낸시 홀트Nancy Holt와 결혼했다. 낸시는 스미스슨과 마찬가지로 미국 서부의 광활함에 심취해 있었다. 그렇지만 이 예술 운동의 첫 번째 대작을 완성한 사람은 스미스슨이었는데, 그는 대지를 재료로 활용하고 자연 풍경을 자신의 캔버스로 삼아 대범하게 〈나선형 방파제〉를 창작했다.

대지 미술은 히피 문화와 함께 출현했지만, 이 예술 운동의 주요 인물들은 거대한 인공물을 창작하는 데 수반되는 위험을 감수하며 위대한 업적을 달성하기 위해 도전하는 남자다움 또한 갖추고 있었다. 이런 맥락에서 스미스슨은 지난 세기 예술가들 가운데 가장 수수께끼 같은 인물이 되었다. 그는 인적이 끊긴 자연 한복판에다 주변 대지에 의해 곧 집어삼켜지게 될, 세계에서 가장 큰 규모의 미술품을 창작함으로써 예술의 오래된 관례와 경계를 허물어뜨렸다. 대작을 완성하고 3년 후 스미스슨이 세상을 떠났을 때 그의 전설적인 지위는 확고해졌다. 그는 새로운 작품을 위해 지형을 조사하던 중 타고 있던 비행기가 추락하면서 고작 35세의 나이로 생을 마감했다.

스미스슨은 그보다 40년가량 더 살면서 대지 미술을 계승해 나간 아내 낸시 홀트처럼 오래 작품 활동을 하지는 못했지만 매우 중요한 유산 하나를 후세에 남겼다. 위대한 예술 이론가이자 사상가였던 그는 수많은 아이디어를 종이에 기록해 두었다. 이 자료는 후대의

예술가들에게 엄청난 영감의 원천이 되었고, 스미스슨은 오늘날 예술계에서 신화적인 지위를 누리고 있다. 예컨대 2005년에는 맨해튼 섬 주변에서 보트 한 척이 센트럴파크의 작은 일부를 끌고 다니는 모습을 그린 그의 스케치가 다른 예술가들에 의해 구현되었다. 〈맨해튼섬 주변을 여행하며 떠다니는 섬Floating Island to Travel Around Manhattan Island〉 (1970~2005)은 뉴욕의 도심 한가운데 있는 녹지가 실제로는 섬이나 다름없다는 사실을 관람객들에게 환기시켜 주는데, 그의 사후 센트럴파크에 추가된 기반 시설이 다리와 터널 몇 개뿐이라는 점을 감안하면 이 공원의 섬 같은 성격은 더욱 분명해진다.

스미스슨의 다른 작품들처럼 그의 개념을 구현한 이 작품은 관람객들에게 복합적인 반응을 이끌어 냈다. 죽은 예술가를 기리는 작품에 대해 이미 알고 있었던 사람들은 맨해튼의 전망 좋은 곳에 올라가 작품을 감상했지만, 다른 많은 뉴욕 시민들은 자신이 역사적 순간을 목격하고 있다는 사실도 모른 채 작은 섬 하나가 주위를 맴도는 광경을 무심히 바라볼 따름이었다. 〈나선형 방파제〉와 마찬가지로 이 작품은 매 순간 환경의 영향을 받으면서 자연으로 되돌아가고 있었다. 스미스슨은 세상을 끊임없이 이어지는 하나의 아름다운 흐름으로 보았고, 그의 우주에서 화랑의 좌대 위에 놓인 조각상이란 개념은 우스꽝스러운 것이었다. 그는 직접적인 경험과 모든 사물들의 상호 연결성을 강조했다는 점에서 시대를 수십 년 앞서 있었다. 오늘날 스미스슨의 영향력은 관람객의 경험을 중시하는 설치 미술의 유행이 뒷받침해 주고 있고, 〈나선형 방파제〉는 마치 선사 시대 유적이라도 되는 것처럼 법적, 문화적인 보호를 받으면서 거의 현대 예술의 성지와도 같은 지위를 누리고 있다.

전쟁과

구원

　　나는 비록 2장에서 고통받는 예술가를 둘러싼 오래된 신화를 해독하려 했지만, 예술가의 삶이 대부분의 사람들에게 매우 색다르게 다가올 것이란 점을 부인하지 않는다. 여러 면에서 예술가는 그들의 작품과 일체를 이루는데, 이런 작품은 그들이 세상을 보는 방식과 생각하고 느끼고 경험하는 방식을 드러내 준다. 일부 예술가에게는 예술이 어려운 상황을 극복하고 일종의 구원에 이르기 위한 수단이자 하나의 은신처일지도 모른다.

　　어려서부터 병고에 시달린 앙리 드 툴루즈로트레크와 오브리 비어즐리에게 예술은 엄청난 평안과 영감의 원천이었다. 툴루즈로트레크는 부모의 근친혼에서 비롯된 신체적 결함 때문에 생애 내내 엄청난 고통을 받았다. 예술은 요양 기간 동안 그를 즐겁게 해 주었을 뿐만 아니라 숨 막히는 귀족 가문으로부터 해방시켜 주는 탈출구이기도 했다. 파리의 툴루즈로트레크과 마찬가지로 1890년대 런던에서는 오브리 비어즐리가 병약한 몸에도 불구하고 예술을 통해 사회적 명성을 떨칠 기회를 얻었다. 평생 결핵의 유령에 시달리던 그는

병세가 더 악화하자 혁신적이고 충격적인 이미지를 만들어 내는 과업에 완전히 몸을 내던졌다. 나는 이들을 아웃사이더로 만든 질병이 없었더라면, 그리고 그들이 자기 죽음을 의식하지 않았더라면 그토록 급진적이고 진보적인 작품은 나올 수 없었을 것이라고 생각한다. 자신의 경력이 그리 길지 못할 것이란 점을 알았던 그들에게는 허비할 시간도, 주변의 시선에 신경 쓸 겨를도 없었던 것이다.

2012년 야심 찬 젊은 아프리카계 미국인 예술가이자 큐레이터였던 노아 데이비스는 로스앤젤레스에 언더그라운드 뮤지엄Underground Museum을 공동으로 설립했다. 단순히 회화 분야에서 새로운 목소리를 내는 화가로 인정받는 것에 만족할 수 없었던 그는 자신이 사는 지역에 실질적인 변화를 일으키기로 마음먹었다. 언더그라운드 뮤지엄은 문화적 혜택을 누리지 못하는 도시의 변방부로 예술 작품을 전달하는 역할을 했다. 데이비스는 '글러 먹은 지역'으로 간주하던 곳에 소박한 문화 공간을 마련하고 제도권의 관심과 후원을 이끌어 냈다는 점에서 주목할 만한 인물이다. 비어즐리나 툴루즈로트레크와는 달리 데이비스는 항상 건강했고 자신의 삶이 짧을 것이란 점도 알지 못했다. 그는 암 진단을 받은 후 죽기 마지막 몇 개월 동안 언더그라운드 뮤지엄을 위한 다년간의 전시 계획을 짜는 데 몰두했다. 예술은 질병으로부터 도피하는 수단 이상이었고, 이 뮤지엄을 설립한 데는 분명한 목적이 있었다. 그의 친구이자 동료였던 헬렌 몰스워스Helen Molesworth에 의하면 그 목적은 '다른 사람들의 꿈을 위한 공간까지 마련해 주는 꿈의 세계를 창조하는 것'이었다.

데이비스처럼 에바 헤세 역시 암으로 자신의 경력이 중단되리란 점을 알지 못한 채 작품 활동을 하다가 30대 초반의 나이로 세

상을 떠났다. 어린 시절 힘겹게 나치 독일을 탈출한 이후, 헤세는 불안정하고 비전통적인 재료를 활용해 난해하고 이상한 조각 작품을 만들어 내는 예술 창작 과정이 일종의 카타르시스를 제공해 준다는 사실을 발견했다. 생전에 좋은 평가를 받았음에도 젊은 여성 예술가였던 그녀는 하마터면 사람들에게 잊힐 뻔했는데, 나는 예술사에서 헤세의 지위를 확보하는 데 페미니스트 학자인 루시 리파드가 중요한 공헌을 했다는 점을 강조하고 싶다.

헤세와 같이 샤를로테 살로몬 역시 독일계 유대인이었지만, 그녀는 비극적이게도 나치의 손아귀에서 벗어나지 못하고 고작 26세의 나이에 아우슈비츠에서 죽임을 당했다. 오래도록 연구되었고 페미니즘 예술의 위대한 전형으로 인용되는 헤세와는 달리 살로몬은 지난 세기 창작된 미술품 가운데 가장 열정적이고 광범위하고 '총체적인' 작품을 창작했음에도 아직까지도 예술사에서 외면받고 있다. 그녀의 대작인《나의 삶은 삶인가? 아니면 연극인가?Life? or Theatre?》는 맹렬한 기세로 창작된 선구적인 형태의 예술 작품이다. 부분적으로 자서전적인 성격을 띠는 이 책은 독일의 경가극인 징슈필을 현대적으로 재해석한 작품으로 구아슈 물감으로 그린 수백 장의 그림과 함께 대사와 음악적 지시 사항이 다양하게 삽입되어 있다. 이 책의 강렬한 이야기 구조와 시각적 독창성, 극적인 속도감은 현대의 그래픽 노블을 연상시킬 정도다. 작품을 창작할 당시 그녀는 프랑스 남부 지역에서 나치를 피해 지내던 난민이었으나 책의 배경은 제3제국 시대와는 거리가 멀다. 대신 이 작품은 그녀 자신의 어두운 가정사와 어린 시절의 사랑 이야기로 채워져 있다. 책 제목은 그녀가 사랑한 많은 사람들처럼 스스로 목숨을 끊는 것과 역경을 딛고 예술을 창작하는 것

사이의 선택에서 비롯된 것으로, 그녀에게는 이 작품 자체가 문자 그대로 하나의 구원이었다. 그녀에게 예술은 가족과 그녀 자신, 나치의 박해를 모두 잊고 잠시 숨을 돌리는 생산적인 수단이었다.

살로몬이 우울증 및 자살 충동과 싸우기 위해 예술을 이용한 반면, 이 장에 소개된 다른 예술가들은 자신의 예술적 재능을 투쟁과 싸움 자체에 활용했다. 움베르토 보초니Umberto Boccioni에게 예술은, 구질서를 전복시키고 속도와 기계가 지배하는 현대를 예찬하기 위한 하나의 핵심적인 수단이었다. 그의 예술적 형제인 미래파 예술가들과 마찬가지로 보초니는 전쟁을 진보의 기반이 되는 정화의 과정으로 이상화했다. 다른 대안이 있었음에도 불구하고 보초니는 자진해서 전쟁에 참여했고, 기마병 훈련을 받던 도중 말에서 떨어져 그만 목숨을 잃었다.

게르다 타로는 스페인 내전 기간 동안 전쟁터에서 사망한 최초의 여성 전쟁 사진작가였다. 헤세나 살로몬처럼 독일계 유대인이었던 그녀는 나치의 박해를 피해 파리로 피신을 해야 했다. 그녀는 스페인 내전에 참가해 자신의 카메라를 무기처럼 휘두르고 다녔는데, 이는 보초니처럼 그릇된 이상주의 때문이 아니라 내셔널리즘의 위험을 몸소 겪어 본 사람으로서 프랑코 장군이 공화파와 민간인에게 가하는 해악을 폭로하고 싶어 했기 때문이다. 살로몬의 경우와 같이 그녀의 작품이 전쟁 이후까지 보존되었다는 건 놀라운 일인데, 이 두 여성의 유산은 현재 서서히 제자리를 찾아가고 있다.

세속적인 것을
예술로 끌어올린 작은 거인

앙리 드 툴루즈로트레크

Henri de Toulouse-Lautrec

1864~1901

앙리 드 툴루즈로트레크는 벨 에포크^{Belle Époque}(프랑스어로 '좋은 시대'라는 뜻으로, 풍요롭고 예술과 문화가 번창하던 19세기 말에서 20세기 초 사이의 기간을 이르는 말_옮긴이) 시기 파리의 스타였다. 당시 이 '빛의 도시'는 세련된 라이프스타일과 즐거움을 갈망하는 부유한 중산층이 넘쳐 나던 세계 문화의 중심지였다. 이들 중산층은 새로 문을 연 극장과 카바레, 공원, 백화점 등의 문물을 받아들일 준비가 되어 있었고, 이 시설들은 빠르게 성공을 거두면서 현대적인 여가 생활의 시작을 알렸다. 1882년 불꽃에 이끌리는 나방처럼 파리로 거처를 옮긴 툴루즈로트레크는 이 시기의 가장 위대한 기록자 중 한 명이었다. 물랭루주를 묘사한 그의 그림들을 본 당시 대중은 흥분했고, 오늘날에도 우

리는 넋을 잃고 황금시대로 시간 여행을 했으면 하는 갈망에 사로잡힌다.

하지만 이 화려하고 밝은 조명 아래에는 또 다른 현실 하나가 놓여 있었는데, 툴루즈로트레크는 그 현실을 너무나도 잘 알고 있었다. 세기 전환기의 파리가 어떤 면에서는 매우 현대적이었을지도 모르지만, 소외된 시민들에게는 여전히 냉담하고 가혹한 장소였다. 가난하고 병든 사람들과 부도덕하거나 아웃사이더로 간주된 사람들은 계속해서 회피의 대상이 되었다. 툴루즈로트레크의 예술이 그토록 오래도록 생명력을 유지해 온 이유는 그가 정반대되는 이 두 세계를 오갔기 때문이다. 한편으로 그는 도시에 있는 모든 극장에서 귀빈으로 대접받았지만, 다른 한편으로는 유전병의 영향을 받은 외모 때문에 불량배들에게 괴물 취급을 받으면서 사회의 변방을 떠돌아야 했다.

샤를마뉴의 혈통을 지닌 귀족 가문에서 태어난 어린 앙리는 부유한 왕족들이 거주하는 프랑스 남부의 대저택에서 생활하다가 때가 되면 아버지로부터 백작 작위를 물려받게 될 인물이었던 만큼 사람들에게 질투의 대상이 될 수도 있었다. 하지만 그의 집안은 혈통과 가문의 자산을 온전히 보존하기 위해 근친혼을 하는 오랜 전통을 유지해 왔기 때문에 그가 지닌 기득권은 하나의 저주가 되었다. 왜냐하면 알퐁스 드 툴루즈로트레크 백작은 아내인 아델 타피에 드 셀레랑 Adèle Tapié de Celeyran 백작 부인과 가까운 사촌이었고, 이들의 결혼은 앙리와 한 살 때 사망한 그의 동생에게 유전병을 가져다주었다. 툴루즈로트레크는 어렸을 때 넘어져서 두 다리가 부러졌는데, 근친결혼의 부작용으로 인해 완전히 회복되지 못했다. 뼈가 성장을 멈추는 바람에 그는 아이와 같은 짧은 다리에 어른과 같은 완전히 발달한 상체를 지

앙리 드 툴루즈로트레크

닌 채로 성장하게 되었다. 키가 152센티미터였던 그는 지팡이를 사용할 때조차 움직이는 데 어려움을 겪었다. 그의 아버지는 그 무엇보다도 신체 능력을 소중히 여기는 괴팍하고 강박적인 성격의 사냥꾼으로 병상에 누워 있는 자신의 유일한(살아남은) 어린 아들을 못마땅해했다. 하지만 거의 숨 막힐 정도로 아들을 애지중지한 어머니는 자신의 종교적 열정에도 불구하고 평생 동안 아들의 후원자가 되어 주었다. 한없이 이어진 요양 기간 동안 툴루즈로트레크는 그림을 향한 자신의 열정과 타고난 재능을 발달시켜 나갔다. 예술은 지루하기 짝이 없는 데다 자신들의 약점을 단 하나라도 드러내지 않으려 하는 귀족 세계로부터 도피할 수 있도록 도와주는 탈출구였다.

　　유산 상속을 거부하고(그의 아버지는 툴루즈로트레크의 예술적 야심 때문에 아들과 어느 정도 의절한 상태였다) 파리에서 혼자 새 삶을 시작했을 때, 툴루즈로트레크의 나이는 고작 18세였다. 그는 전통적인 국립고등미술학교가 아닌 레옹 보나Léon Bonnat나 페르낭 코르몽Fernand Cormon 같은 현대적 예술가의 작업실에서 정식 미술 교육을 받았다. 코르몽의 실험적인 수업에 흥미를 느낀 사람 중에는 빈센트 반 고흐도 포함되어 있었는데, 그는 툴루즈로트레크의 모델이 되어 지금껏 창작된 것 중 가장 감격스럽고 생생한 자신의 초상화 작업에 참여했다. 툴루즈로트레크는 자신이 흠모한 인상파 화가들과 마찬가지로 사람들의 일상생활을 묘사했기 때문에 서커스장이나 극장, 술집에 앉아 그림을 그리면서 지역의 유명한 터줏대감으로 자리를 잡아갔다. 계속 질병을 앓았음에도 이 젊은 예술가는 몽마르트르에서 가장 매력적이고 재치 있고 사랑받는 인물이었다. 어머니의 품에서 벗어나 자유로워진 그는 박식하고 교양이 있었기 때문에 상류층 인사

들을 상대할 수 있었던 동시에 바텐더와 댄서, 광대, 매춘부들의 동정심까지 살 수 있는 독특한 지위를 누렸다. 다른 예술가들 역시 사회의 변방으로 내몰렸거나 도덕적으로 문제가 있는 인물들을 묘사했지만, 툴루즈로트레크에게 이들은 단순히 매력적인 그림의 모델이 아닌 다차원적 특성이 있는 동료였다. 그의 부드러운 작품에는 그들이 친구로 묘사되어 있는데, 그들은 실제로도 그가 의혹의 눈초리를 받지 않고 함께 어울린 동료 아웃사이더들이었다. 컬러 석판화 연작인 〈그녀들Elles〉은 당시로서는 매우 특이하게도 비판적이거나 착취적인 관점에서 바라보지 않는다면 여성이 어떠한 존재가 수 있는지를 광범위하게 정의한 작품으로, 곡예사와 레즈비언, 창녀의 일상이 가감 없이 묘사되어 있다. 그는 모델들을 음탕하기보다는 부드럽고 찬란하게 묘사하면서 다양한 유형의 여성성을 탁월하게 포착해 냈다. 회화계의 작은 보물인 1893년 작 〈침대에서In Bed〉는 분명 오르세 미술관에서 가장 친밀하고 따뜻한 그림일 것이다.

툴루즈로트레크는 활력 넘치고 자유분방한 몽마르트르에서 진정한 자신을 찾았고, 다른 사람들도 그렇게 하도록 도움을 주기도 했다. 1891년 10월, 기념비적인 그의 〈물랭루주의 라 굴리〉 포스터가 파리 거리 전역에 3,000장 이상 부착되면서 그를 하룻밤 만에 유명인사로 만들어 놓았다. 이 포스터는 사람들을 물랭루주 극장으로 끌어들였을 뿐만 아니라 툴루즈로트레크의 예술을 위한 하나의 시장을 마련해 주기도 했다. 그의 작품은 너무나도 인기가 좋아서 풀이 다 마르기도 전에 툴루즈로트레크의 열렬한 예찬자들이 포스터를 떼어 갈 정도였다. 툴루즈로트레크의 이미지는 오늘날 우리에게 너무 익숙하기 때문에, 포스터 작품들이 일으킨 기술적 혁신을 간과하기가 쉽

물랭루주의 라 굴리 La Goulue at the Moulin Rouge
앙리 드 툴루즈로트레크
1891, 컬러 석판, 1.7×1.3m, 개인 소장

다. 하지만 그는 같은 시기에 일본에서 유행하던 평면적인 화풍을 차용하여 활력 넘치고 복합적인 이미지를 창작함으로써 컬러 석판화의 잠재력을 현실 속에 구현해 낸 최초의 예술가였다. 그는 음악과 춤, 배경 인물, 술 취한 군중, 아름답고 힘 있는 댄서들을 하나로 융합하면서 벨 에포크 시기의 화려한 밤 문화에 영속적인 형상을 부여했다.

툴루즈로트레크는 에드가르 드가를 스승으로 삼은 교양 있고 숙련된 예술가였음에도 대중적인 성공을 거둔 예술 작품 또한 만들었는데, 작품을 화랑에서 끄집어내 거리에다 내건 그의 방식은 한 세기 후의 키스 해링이나 오늘날의 뱅크시를 연상시킨다. 그는 예술 역사상 가장 중요한 포스터 작품들을 창작했고, 이를 통해 판화를 순수 미술의 수준으로 격상시켰다. 그가 살아 있을 때조차 툴루즈로트레크의 포스터는 수집가들의 소장품이 되었고, 그의 명성은 계속해서 드높아지면서 그를 파리의 모든 명소에서 그 흔적을 확인할 수 있는 스타로 만들었다.

툴루즈로트레크는 열심히 작품 활동을 했지만 노는 데도 열심이어서 자신을 사로잡아 유명 인사로 만들어 준 방탕하고 자유분방한 향락 문화를 만끽했다. 술고래였다가 알코올 의존자가 된 그가 제일 좋아한 술은 압생트였다. 결국 그의 연약한 신체는 알코올 의존증에 연상의 창녀에게 감염된 매독까지 더해지면서 망가져 버리고 말았다. 1901년 그는 뇌졸중을 일으킨 뒤 어머니의 거주지로 이송되었다. 임종 자리에는 아들을 무시해 온 사냥광 아버지가 나타났고, 이 성공한 예술가는 "제가 죽는 꼴을 보러 오실 줄 알았어요, 아버지"라는 마지막 말을 남겼다고 한다.

툴루즈로트레크는 36세의 나이로 생을 마치면서 예술가로

보낸 20년 동안 창작한 엄청난 수의 작품을 후세에 남겼는데, 여기에는 70점 이상의 회화 작품과 5,000여 점의 드로잉 그리고 생전에 그에게 명성을 안겨 준 350점 이상의 판화 작품도 포함된다. 아들을 너무나도 아낀 그의 어머니는 프랑스 남부의 알비 지역에 아들의 이름으로 된 미술관을 세워 1,000점 이상의 작품을 전시하도록 기금을 후원했다. 그의 인기는 현대에 이르기까지 조금도 수그러들지 않았는데, 이는 주로 벨 에포크 시대의 매력과 오늘날까지 호소력을 지니는 그의 현대적인 화풍 덕분이었다. 툴루즈로트레크는 거리의 일반인들에게 직접 말을 거는 수완과 혁신적인 회화기법, 신진 여배우와 노동자 계층의 여성을 묘사할 때 발휘되는 예민한 감수성 등을 바탕으로 그와 같은 노선을 지향하는 후대 예술가에게 큰 영향을 끼쳤다. 앤디 워홀과 키스 해링, 다이앤 아버스Diane Arbus(장애인, 나체주의자, 동성애자 등 사회적 소수자들을 주로 촬영한 미국의 사진작가_옮긴이) 같은 예술가들이 오래전 툴루즈로트레크가 그들을 위해 열어놓은 문을 통과해 지나갔다는 점에서 그는 진정한 최초의 현대 예술가 중 한 명이었다.

퇴폐적이고 악마적인
미감을 추구한 탐미주의자

오브리 비어즐리
Aubrey Beardsley
1872~1898

오브리 비어즐리는 영국 빅토리아 시대에 결핵에 걸린 수많
은 불운한 사람 가운데 한 명이었다. 이 병은 감염자가 마치 질병으로
인해 신체가 소진되듯 쇠약해지는 증상을 보인다는 점에서 당대에는
흔히 '소진 병consumption'으로 알려져 있었다. 7세에 그가 받은 결핵 진
단은 죽음에 관한 고통스러운 인식이 그의 삶 전체를 지배하게 되리
란 걸 의미했다. 프리다 칼로와 마찬가지로 그는 어린 시절의 상당 부
분을 건강하지 못한 상태로 침대에 누워 보내면서 자신의 예술에서
위안과 도피처를 찾곤 했다. 훗날 인정받는 예술가가 된 비어즐리는
더 이상 낭비할 시간이 없는 사람 특유의 맹렬함과, 당대의 위선적 고
상함을 깊은 의심의 눈초리로 바라보는 사람이 지닐 만한 솔직함과

대범함을 가지고 작품 창작에 임했다. 그는 25세의 나이로 세상을 떠났지만, 그가 일으킨 예술적 혁신은 작가 사후에도 오래도록 살아남았고 성적 일탈 행위를 숨김없이 드러내는 그의 대담한 태도는 아직까지도 경계의 대상이 되고 있다.

'세기말 fin de siècle'의 런던에서 '무서운 아이enfant terrible'로 불리던 비어즐리는 의도적으로 품위와 도덕성의 경계를 허물었다. 섹슈얼리티와 성, 기괴함처럼 금기시되는 주제를 다룬 것으로 악명 높았던 예술가치고는 특이하게도 그의 예술 경력은 매우 온건하게 시작되었다. 그는 화려한 색채, 도덕성, 진실한 아름다움이라는 중세 예술의 이상에 뿌리를 둔 라파엘전파의 회화 작품을 동경하면서 성장했다. 물론 비어즐리가 스스로 창조한 세계는 이 유파의 화풍과는 완전히 반대되는 것이었다. 하지만 그럼에도 그가 본격적으로 미술 활동을 시작한 건, 19세 때 라파엘전파Pre-Raphaelite Brotherhood, PRB의 회원이었던 에드워드 번존스를 만나 웨스트민스터 예술 학교에 다니게 되면서부터였다. 강좌에 참석한 지 얼마 지나지 않아 신동 소리를 듣던 비어즐리는 첫 번째 작품을 의뢰받았고,

"기괴함은 내 존재 이유다"

이 작품으로 그는 런던 사회 전역에서 일약 유명인사가 되었다. 세련됨과 참신함을 겸비한 이 젊은 예술가는 토머스 맬러리Thomas Malory의 저작 《아서왕의 죽음 Le Morte d'Arthur》(1893)에 삽화를 그렸는데, 그가 창작한 작품은 라파엘전파의 밝고 순수한 회화가 아닌 아서왕과 원탁의 기사들의 멸망을 기뻐하는 어두운 단색의 판화 연작이었다.

오브리 비어즐리

아름다움과 퇴폐를 한데 뒤섞은 비어즐리의 화풍은 당대 가장 중요한 문인 가운데 한 명이었던 오스카 와일드의 관심을 끌었다. 와일드는 훗날 퇴폐주의(데카당스)로 알려진 예술 운동을 이끈 주요 인물이었는데, 이 사조를 따르는 비공식 집단은 예술이 사회적, 도덕적 가치에 구애받지 않고 자신만의 영역에 머물러야 한다고 믿은 문인들로 구성되어 있었다. 이들은 빅토리아 시대의 영국을 오래도록 지배해 온 훈계조의 연극과 교훈적인 회화에 강하게 반발하면서 예술을 위한 예술을 옹호했다. 유미주의라고 불리기도 하는 이 운동은 1890년대 중반 무렵에 비어즐리의 마음에 맞는 반문화적인 환경을 제공해 주었다.

1894년 비어즐리는 자신의 걸작을 만들어 냈다. 그것은 와일드의 악명 높은 희곡《살로메Salome》의 영문판(프랑스어로 쓰인 초연 대본의 번역본_옮긴이)에 실리게 될 열여섯 장의 삽화 작품이었다. 이 희곡은 영국 궁내부 장관에 의해 상연이 금지되었고, 비어즐리의 성적이고 섬뜩한 삽화들은 이 불미스러운 작품을 향한 반대의 목소리를 더욱 부채질할 뿐이었다. '절정The Climax'이라는 대범한 이름이 붙은 한 작품에서 비어즐리는 잘린 세례 요한의 목을 들고 그에게 입을 맞추는 여주인공 살로메의 모습을 묘사했다. 그녀는 이 세상의 도덕성에 뿌리를 내리는 대신 허공에 떠다니면서 자신이 받은 악마적인 보상을 만끽하고 있다. 살로메가 사악한 공주처럼 손으로 세례 요한의 얼굴을 감싸는 동안, 세례 요한의 머리에서 흘러나온 피는 꽃이 자라나는 깊고 검은 웅덩이로 떨어져 내린다. 이 소름 끼치는 장면은 이 순간의 퇴폐미를 증대시키기 위해 리듬감 있는 선과 배경 무늬를 동원해 아름답게 묘사되었다.

이 젊은 예술가가 강렬한 이미지를 너무나도 성공적으로 완성하는 바람에, 오스카 와일드는 결국 자신의 글이 삽화를 설명하는 부차적인 역할만 하게 될지 모른다는 두려움마저 느끼게 되었다. 이야기의 위험성을 한층 더 부각한 비어즐리의 이미지는 지극히도 불미스러운 것이었기 때문에, 그가 제작한 원본 중 다수는 출판업자에게 거듭 거절을 당하며 수위가 조절되었다. 삭제당한 작품 중 하나에는, 살로메가 차 쟁반을 들고 있는 나체의 젊은 하인을 옆에 둔 채 화장을 하는 동안 또 다른 하인이 살로메를 향해 자위하며 함께 즐거워하는 모습이 묘사되어 있다. 비어즐리는 여성의 행동과 사회적 입지를 규정하는 엄격한 도덕 규범을 뻔뻔스럽게 무시했고, 충격적이게도 여성을 성적으로 독립된 존재로 바라보는 데서 더 나아가 잠재적인 살인자로까지 간주했다.

와일드와 비어즐리는 이 삽화를 두고 공개석상에서 말다툼을 벌였는데, 심지어 와일드는 자신이 '오브리 비어즐리를 발명했다'고 주장하기조차 했다. 하지만 두 남자는 와일드가 중대 외설죄로 재판에 회부되면서 훨씬 더 심각한 문제를 떠안게 되었다. 그들의 명예는 순식간에 실추되었다. 와일드는 유죄 선고를 받은 죄인이었고 비어즐리는 와일드와의 친분 때문에 같은 혐의(즉 불법적 동성애 행각)를 뒤집어썼는데, 와일드의 모호한 성 정체성과 멋스러운 외모는 사태를 더 악화시킬 뿐이었다. 재판이 있기 전에 비어즐리는, 빅토리아 시대의 억압적 분위기에 도전하면서 보수적인 영국 사회를 조롱하는 퇴폐 문학 계간지 《옐로 북The Yellow Book》의 미술 담당 편집자로 임명되었다. 비평가들에게 '혐오스럽다'는 비난을 받았음에도 이 잡지는 엄청난 인기를 누렸다. 와일드가 체포된 이후 비어즐리는 곧 해고되었

절정 The Climax
오브리 비어즐리
1894, 종이에 라인 블록 프린트, 34.2×27.2cm, 빅토리아 앨버트 박물관, 런던, 영국

지만, 비어즐리의 재능은 그의 악명과 결합하여 인기를 계속 유지시켜 주었다.

안타깝게도 비어즐리의 건강은 그의 경력과 보조를 맞추지 못했다. 그는 결핵이 악화한 이후부터 심한 각혈을 일으키기 시작했다. 계속해서 작업하기로 결심한 비어즐리는 병자를 향한 선입견에 저항하면서 최대한 생산적인 생활 태도를 유지했다. 그는 《사보이The Savoy》 잡지에서 일했고, 알렉산더 포프의 《머리카락을 훔친 자The Rape of the Lock》를 위해 삽화(1896)를 제작했으며, 파리를 여행하면서 수십 점의 작품을 창작했고, 심지어는 '언더 더 힐Under the Hill'이란 책을 직접 저술하고 삽화를 그려 넣기도 했다. 그는 생의 마지막 몇 달을 프랑스 코트다쥐르에서 질병과 싸우면서 보내다가 마침내 1898년 3월 16일에 세상을 떠났다. 마지막 남긴 편지에서 그는 "그토록 찬란한 계획들을 세워 놨건만"이라며 자신의 임박한 죽음을 한탄했다.

비어즐리의 위대한 예술적 공헌은 검은 선의 주도적인 지위를 재확립했다는 것이다. 그는 색채는 물론 음영 표현조차 거부하면서, 가장 깊은 검은색을 낼 수 있도록 최신 인쇄 기술을 활용했다. 생의 마지막 2년 동안 비어즐리의 회화 양식은 한 단계 더 발전했다. 작품의 주제가 점점 더 성적이고 충격적으로 변해 가는 동안, 선은 더욱더 우아해졌다. 마치 질병에서 비롯된 다급함에 떠밀려 무모해지기라도 한 것처럼, 그는 가장 아름답고 퇴폐적이고 화려한 양식을 동원해 전통적인 도덕 가치를 흔적도 없이 제거해 놓았다. 그러나 그가 다룬 주제가 저속한 것이었는지는 몰라도 그가 개발한 양식은 매우 비범한 것이었다.

비어즐리가 죽은 후, 뚜렷한 선과 흑백의 대비를 강조하는 그

오브리 비어즐리

의 스타일은 파블로 피카소와 앙리 드 툴루즈로트레크, 게오르게 그로스George Grosz(펜과 잉크를 활용해 기괴하고 신랄한 풍자화를 그린 독일의 화가_옮긴이), 찰스 레니 매킨토시Charles Rennie Mackintosh(건축 디자인에 식물을 모티프로 한 곡선 양식을 도입한 영국의 건축가_옮긴이)를 비롯한 현대 디자이너들에게 영감을 주었을 뿐만 아니라, 아르 누보 운동에도 지대한 영향을 미쳤다. 금기를 강박적으로 탐색한 비어즐리의 예술은, 그의 반문화적 메시지를 받아들일 준비가 되어 있던 1960년대 런던에서 인기가 급격히 치솟으며 곧 주류 문화의 자리를 차지했다. 비어즐리는 질병을 이겨 내고 시대를 앞선 완전히 현대적인 예술가가 되어, 한 세기 이상에 걸쳐 전율과 공포를 불러일으킨 유혹적인 도전거리를 제공해 주었다.

예술의 힘을
보여 준 선지자

노아 데이비스
Noah Davis
1983~2015

　　뉴미디어와 비전통적 접근법들이 대세를 이루던 21세기 초기에 노아 데이비스는 다소 새롭고 시의적절하면서도 예술사의 전통에도 깊이 뿌리를 내린 진보적인 회화 언어를 창조했다. 10년 정도 되는 활동 기간 동안, 데이비스는 우리에게 400여 점이 넘는 작품과 다 펼치지 못한 재능에 대한 안타까움을 남겨 주었다. 그는 미친 듯이 작품 활동에 몰두했고, 때로는 이미 마무리한 작품을 개선하기 위해 그림을 다시 그리기까지 했다. 데이비스의 작품은 구상 회화 전통에 뿌리를 두고 있지만, 추상화의 측면도 어느 정도 섞여 있었다. 즉 그는 쉽게 알아볼 수 있는 지역의 풍경을 그리면서도, 일부 요소들을 일부러 모호하게 처리함으로써 사실주의의 환상을 무너뜨리곤 했다. 데

이비스는 다른 예술가들이 경탄하는 작품들을 창작했다는 의미에서 종종 예술가들의 예술가로 불리지만 결코 예술을 위한 예술을 추구하지 않았다. 사회 문화 전반에 깊은 관심을 기울이면서 인본주의적 접근법을 취해 작품을 창작했다. 예컨대 데이비스는 자신의 그림에 오직 아프리카계 미국인만을 등장시켰는데, 이는 '흑인들의 평범한 일상을 보여 주고 싶다'는 동기 때문이었다.

그는 일에 몰두하는 사람과 수영장으로 다이빙하는 사람, 소파에 앉아 책을 읽는 사람, 담배 피우는 사람 등과 같은 광범위한 인간 군상을 뛰어나게 묘사했다. 그러나 그가 그린 일상은 '정상적'이란 말의 전통적 의미와는 거리가 먼 것이었다. 그의 그림들은 가정적이거나 도회적인 사실주의와 신화 및 초현실주의의 측면들이 복잡하게 혼합되어 있다. 오늘날 데이비스의 걸작으로 간주되는 2015년 작 〈무제Untitled〉를 보면, 두 여성이 소파 위에서 낮잠을 자는 모습이 눈에 들어온다. 왼쪽에는 또 다른 사람의 다리가 보이고, 전경에는 벗어놓은 신발 한 켤레가 놓여 있다. 그저 느긋한 일요일 오후의 광경처럼 보이는 그림은 마감 처리가 덜 된 듯하고, 오른쪽 여성의 형상은 도무지 얼굴을 알아볼 수가 없다. 이 여성들 뒤편에는 마치 예술사를 해동하기라도 한 듯 마크 로스코를 향한 작가의 존경심이 벽을 타고 흘러내리고 있다. 구상과 추상, 평면성과 형태 등을 가지고 유희를 벌임으로써 데이비스는 기묘하게 모호한 시간과 공간을 창조해 냈다. 이 같은 작품 구성은 자유로운 구도를 통해 여성들의 일상을 담아낸 드가와 툴루즈로트레크의 영향을 받은 것이었다.

일부 요소는 다른 작품에서 빌려왔다는 사실을 조금도 숨기려 하지 않았던 데이비스는, 항상 자신이 존경하는 예술가에 대해 말

하기를 주저하지 않았다. 박식하고 새로운 아이디어에 개방적이었던 그는 예술사에 깊은 애정을 지니고 있었고, 종종 주변에 예술 서적들을 펼쳐 둔 채로 그림을 그리곤 했다. 데이비스는 매우 다양한 예술가를 참고했는데, 그는 예술가의 사회문화적이고 정치적인 입장보다는 그들의 양식과 예술적 혁신에 더 깊은 관심을 보였다. 시애틀에서 태어난 데이비스는 뉴욕에 있는 쿠퍼 유니언 대학The Cooper Union에서 미술을 공부한 뒤 2004년에 로스앤젤레스로 이사했다. 당시 그는 24세밖에 안 되었지만 이미 자신의 작품들을 전시하고 있었다. 또한 2008년에는 마이애미에 있는 루벨 패밀리 컬렉션Rubell Family Collection에서 작품을 선보인 이후 흑인 예술가들의 명망 높은 전시회로 자리 잡은 〈30 아메리칸즈30 Americans〉에 초대되기도 했다.

상업 화랑들이 작품을 전시하고 판매할 기회를 주었음에도, 데이비스는 미술 시장과 점점 더 애증 어린 관계를 맺었다. 예술 창작이 예술 작품의 소비에 동력을 공급한다고 생각할 수도 있지만, 데이비스는 시장의 탐욕에 환멸을 느끼는 예술가 무리의 일원이었다. 그는 시카고에서 행동주의 예술에 깊이 헌신해 온 시애스터 게이츠 같은 예술가에게 영감을 얻어 예술계의 엘리트주의를 타파하기 위한 계획들을 세웠다. 2012년 데이비스는 아내이자 조각가인 캐런 데이비스Karon Davis, 동생인 카릴 조지프Kahlil Joseph, 영화 제작자인 오니 아냐누Onye Anyanwu와 함께 언더그라운드 뮤지엄을 설립했다. 처음에는 소박하게 자체적으로 운영된 이 실험적인 공간은 그의 작업실로 활용되기도 했다. 예로부터 아프리카계와 라틴계 미국인 노동자 계층이 거주해 온 알링턴 하이츠Arlington Heights에 자리 잡은 이 뮤지엄은 도시의 기존 기관들이 외면하는 공동체의 한가운데에 창조적인 대화의

장을 마련하기 위한 목적으로 설립되었다.

　　2013년 데이비스는 '부의 모방Imitation of Wealth'이라는 전시회를 개최했다. 작품을 단 한 점도 대여받지 못한(그의 아내인 캐런은 미술관과 수집가들이 "작품을 그런 지역으로 가져갈 수는 없다"라고 생각한 것 같다고 농담했다) 그는 제프 쿤스Jeff Koons, 온 가와라On Kawara, 마르셀 뒤샹 같은 미술관의 주요 작가들의 작품을 공들여 재생산했다. 그는 쿤스가 1980년대에 선보여 시장과 미술관의 찬사를 받은 작품을 따라 해, 온라인 플리마켓에서 쿤스의 작품과 같은 사양의 진공청소기를 구해 형광등이 켜진 바닥 위에다 진열한 뒤 투명한 아크릴 상자 안에 넣었다. 이 같은 모방 행위를 통해 데이비스는 진품과 관객, 공인된 장소에 놓인 예술품의 신성화 등에 관한 질문들을 제기했다. 아마도 대부분의 사람에게는 미술관들이 소외된 지역에서 진행되는 알려지지 않은 프로젝트에 작품을 빌려주리라 기대하는 것이 터무니없어 보였을 것이다. 하지만 데이비스는 작품을 빌려달라는 내용의 편지를 쓰는 일을 결코 멈추지 않았다. 당시 이 전시회를 찾은 관람객은 설립자의 가까운 친구들뿐이었고 카릴조차 프로젝트를 "그 자신만을 위한 실험"이라고 이야기했지만, 오늘날 언더그라운드 뮤지엄은 전설이 되었다.

　　2014년 로스앤젤레스 현대 미술관MOCA의 수석 큐레이터인 헬렌 몰스워스는 언더그라운드 뮤지엄을 방문해 데이비스의 꿈에 관심을 기울였다. 데이비스는 이렇게 말했다. "모든 사람이 안 된다고 말했고, 그들의 반대에는 합당한 이유가 있었습니다. 사실 이곳은 우중충한 점포 세 개를 이어놓은 것에 불과했지요. 솔직히 저도 왜 이 일을 계속 밀어붙인 건지 잘 모르겠습니다. 아마도 시대적 추세를 읽고 다른 방식으로 작업할 기회를 찾고 있었던 것 같아요. 저는 새롭

고 다양한 관람객들과 교감하고 싶었습니다." 이들의 만남은 언더그라운드 뮤지엄과 로스앤젤레스 현대 미술관 간의 파트너십으로 이어졌고, 미술관 측은 그에게 주요 작품들을 빌려주기 시작했다. 2015년에 열린 첫 번째 합동 전시회는 국제적으로 존경받는 남아프리카공화국의 예술가인 윌리엄 켄트리지William Kentridge를 위해 기획된 것이었다. 그는 데이비스의 회화와 비슷한 마술적 사실주의를 활용해 정치적 메시지를 작품 속에 숨겨 놓는 것으로 유명했다.

　　전시회가 개최된 뒤 얼마 후, 데이비스가 고작 32세의 나이에 연부조직 육종이라는 희귀암으로 세상을 떠났다. 하지만 데이비스는 자신의 계획이 좌초되도록 내버려 둘 생각이 없었기 때문에, 죽기 전 병원 침대에 누워 몰스워스를 비롯한 동료 설립자들과 함께 앞으로 개최할 18회의 전시회 프로그램을 열정적으로 계획해 나갔다. 몰스워스는 당시 상황을 이렇게 묘사했다. "시간이 극도로 촉박했어요. 그의 병세가 심해질수록 시간은 더욱 소중하고 귀해졌지요. 그는 우리가 지침을 분명히 따를 수 있게 엄청 애썼습니다." 데이비스의 예술은 가장 어두운 시기를 견뎌 낼 수 있도록 그를 도와주었고, 진보적인 미술관을 세우겠다는 꿈은 끝까지 꺾이지 않았다. 데이비스는 작품을 빌리는 일과 예술가들에게 편지 쓰는 일 등을 세분화하여 모든 사람에게 각기 다른 역할을 맡겼는데, 몰스워스는 이런 태도에서 심오한 무언가를 감지하고는 이렇게 말했다. "그것이 노아의 재능이었어요. 제가 종종 그러듯이 언더그라운드 뮤지엄을 하나의 예술 작품으로 바라보면 노아의 작가적 역량이 눈에 들어옵니다." 오늘날 언더그라운드 뮤지엄은 로스앤젤레스에서 가장 큰 성공을 거둔 곳이자 많은 사랑을 받는 장소 중 하나다. 여전히 실험적인 전시회를 개최하고

이시스 Isis

노아 데이비스

2009, 리넨에 유채, 아크릴릭, 121.9×121.9cm, 데이비드 즈워너 갤러리, 뉴욕, 미국

있는 이곳은 본질적으로는 공동체에 초점을 맞춘 공간으로, 현재는 주요 흑인 인사들을 위한 싱크탱크로 기능하고 있다. 또한 배리 젱킨스Barry Jenkins의 영화 〈문라이트Moonlight〉를 상영하고, 솔란지 놀스Solange Knowles의 앨범 〈어 시트 앳 더 테이블A Seat at the Table〉을 위한 청음회를 개최하면서 영화와 음악 분야로도 범위를 넓히고 있다.

데이비스는 같은 세대의 화가 중 가장 세련되고 혁신적인 화가로 칭송받아 왔다. 2020년에는 뉴욕에 있는 데이비드 즈워너 갤러리David Zwirner Gallery에서 첫 번째 회고전이 개최되었다. 이 전시회에는 황금색 옷을 입고 드가의 발레리나들을 연상시키는 자세를 취한 젊은 소녀를 묘사한 2009년 작 〈이시스Isis〉가 포함되어 있었다. 이 강렬한 작품은 '이 아이는 누구인가? 그녀는 황금 날개를 달고 있는가? 그녀는 왜 다 허물어져 가는 집 앞에 서 있는가?'와 같은 다양한 질문을 낳는 조형 요소들을 활용해 관람객들을 사로잡는다. 작품의 제목은 이집트 신화의 위대한 여신 이시스를 명시적으로 가리킨다. 예술사의 다양한 흔적들과 거의 보이지 않는 밑칠이 인상적인 그림을 보고 있으면 아름답지만 불편한 느낌이 든다. 그 이유는 해소되지 않은 의문들로 인해 도무지 눈을 뗄 수 없기 때문이다. 이런 그림은 신인 예술가의 작품이라기보다는 숙련된 예술가의 작품에 더 가깝다. 데이비스는 자신만의 목소리를 찾기 전에 죽은 것이 아니라, 모든 사람이 그의 목소리를 듣기 전에 죽은 것이다. 그의 그림들 속에서, 그리고 즈워너 전시회의 주요 전시 품목 중 하나였던 언더그라운드 뮤지엄의 복원 모형 속에서 그의 비전은 계속해서 살아 숨 쉬고 있다.

아름다움과 질서에 도전한 역설의 대가

에바 헤세

Eva Hesse

1936~1970

 1960년대 미국 예술의 아이콘인 에바 헤세는 자기 내면의 어둠을 활용해 형식을 분류하기가 쉽지 않는 강렬한 조각 작품들을 창작해 냈다. 헤세는 뉴욕 예술계를 지배하던 미니멀리즘 특유의 냉담함을 거부하면서 미니멀리즘의 논리와 수직성, 기념비적인 성격, 합리적으로 '구축'된 양감 등으로부터 등을 돌렸다. 대신 그녀는 창작 과정 자체에서 이상함과 부조리함, 유기적 연관성을 이끌어 내는 직관적인 접근법에 초점을 맞추었다. 라텍스, 톱밥, 구리, 플라스틱, 고무, 폴리에틸렌, 구멍이 육각형인 철조망, 접착제 같은 비전통적 재료는 안정적이지 못하고 시간이 지남에 따라 변형될 수밖에 없는 것들이었다.

 역설은 헤세 예술의 핵심 개념으로 그녀는 작업을 통해 두 개

의 상반된 힘들을 화해시키거나 적어도 그들 사이의 경계를 탐색하고자 시도했다. 여성성과 야망, 부드러움과 힘, 친숙함과 웅장함, 부조리함과 진지함, 고정된 물질성과 생명력, 관능성과 혐오감, 규율과 자유, 유기체와 인공물 등이 그 예다. 헤세의 작품은 끊임없는 질문의 산물이었고, 그녀는 전통 조각 기법과 재료들의 한계를 시험하곤 했다. 경력이 10년 정도밖에 지속되지 않았음에도 그녀는 죽자마자 페미니스트 예술가와 학자들의 우상이 되었고, 후대의 수많은 예술가에게 영감을 주었다.

　　　작품의 불가사의하고 역설적인 특징 때문에 그녀는 지속해서 비평과 토론의 대상이 되었다. 헤세가 개인적으로 겪은 어려움 역시 그녀의 작품을 해석하는 데 영향을 미쳤다. 1936년 함부르크에 있는 독일계 유대인 가정에 태어난 그녀는 아주 어렸을 때부터 나치의 박해를 받았다. 법률 업무를 그만두라는 강요를 받은 헤세의 아버지는 '유대인 어린이 대피 수송 정책Kindertransport'의 도움을 받아 어린 두 딸을 네덜란드에 있는 어린이집으로 보냈다. 당시 두 살이었던 헤세와 그녀의 언니는 그 후 6개월 동안 부모를 만날 수 없었다. 다시 재회한 가족은 1939년에 영국을 거쳐 뉴욕에 도착했다. 그녀의 어머니는 우울증을 앓다가 결국 1944년 가족을 떠나 별거에 들어갔다. 1945년 아버지가 재혼한 후 어머니가 자살했을 당시 헤세는 열 살에 불과했다. 그녀는 비록 이 사건으로 깊은 충격을 받았지만, 밝고 유능한 학생이었다. 뉴욕에 있는 산업 예술 고등학교School of Industrial Art에 진학한 이후 헤세는 《세븐틴Seventeen》지에서 인턴으로 근무하게 되었는데, 이 기간 동안 그녀는 불안정한 마음에도 불구하고 젊은 여성으로서 자신감 있는 목소리를 내기 시작했다. 특집 기사에 소개된 그녀는 열여

덟 살 먹은 예술가로서의 삶에 대해 "예술가가 된다는 건 사람들과 그들의 감정, 장점과 단점 등을 이해하고 묘사하려 노력하는 것을 의미한다"라고 말했다. 이후 예일 대학교에 진학하여, 유대인 예술가 아내인 아니 알베르스Anni Albers와 함께 나치 치하의 독일을 빠져나온 망명객이었던 요제프 알베르스Josef Albers 밑에서 공부를 계속했다. 학사 과정을 마치고 졸업한 헤세는 추상 표현주의 회화 양식을 추구하면서, 단 2년 만에 독립 전시회를 개최할 정도로 성공을 거두었다. 그녀는 1961년에 조각가인 톰 도일Tom Doyle과 만나 결혼을 했다. 이후 헤세의 창작 활동은 뜸해졌고, 그녀의 일기는 헤세가 당대의 성 역할에 불만을 품고 있었다는 사실을 드러내 준다. 그녀는 이렇게 썼다. "남편의 성취 속에서 나는 나의 실패를 본다. 내가 요리하고 빨래하고 설거지를 하는 동안 집안의 왕인 그가 가만히 앉아 책을 읽는 모습을 보면 억울함이 물밀듯 밀려든다."

1965년, 전도유망하지만 정체되어 있던 그녀는 뉴욕에서의 화가 경력을 잠시 접고 도일과 함께 독일 뒤셀도르프로 이사를 가면서 돌파구를 발견했다. 헤세는 옛 공장 부지에 작업실을 마련했는데, 그녀는 쓰고 남은 산업 재료들에 매력을 느꼈다. 회반죽과 끈은 그녀가 이 중대한 해에 시도한 다양한 실험의 주요 재료로 활용되었고, 이 실험은 오늘날 예찬받는 작품들을 위한 길을 마련해 주었다. 뉴욕으로 돌아온 후 헤세는 조각 작업에 깊이 몰두했고 새로운 목소리를 내는 중요 작가로 빠르게 인정을 받았다. 지금은 유명해진 루시 리파드는 헤세의 작품들을 루이즈 부르주아Louise Bourgeois, 브루스 노먼Bruce Nauman과 함께 '기이한 추상Eccentric Abstraction'이란 제목의 영향력 있는 그룹 전시회에 포함시켰다. 1966년 헤세의 결혼 생활은 파국을 맞이했

고 그녀의 아버지마저 세상을 떠났다. 슬픈 감정을 주체할 수 없었던 헤세는 스스로를 일 속으로 내던졌다. 자신의 생각과 계획, 아이디어, 진척 상황 등을 강박적으로 기록해 놓은 일기와 편지들은 그녀의 작업을 이해하는 데 도움이 되는 매혹적인 자료다. 그녀는 '예술의 죄는 단 하나뿐인데, 그것은 바로 아름답다는 것이다'라는 신념을 품고 있었다.

1960년대 말, 그녀는 도널드 저드에게서 상자 모티브를 빌려와 그 형태의 기하학적인 특질을 수정한 〈액세션Accession〉 연작을 창작했다. 〈액세션 IIAccession II〉(1969)는 상자 내벽에서 자라나는 듯 보이는 다수의 플라스틱 튜브들로 이루어진, 이상하고 부드러운 안감으로 구성되어 있다. 헤세의 작품이 환원성과 추상성의 언어를 미니멀리즘 미술과 공유해 왔는지는 몰라도 그녀의 노력은 완전히 다른 성질의 것이었다. 또한 〈액세션 II〉는 초현실주의를 차용하여, 유혹적인 동시에 위협적이기도 한 독특한 분위기를 형성했다. 헤세의 작품은 산업재를 사용해 익숙하면서도 마음을 불안하게 하는 형상이라는 점에서 뒤샹식 레디메이드의 발전된 형태로 볼 수 있다. 구겐하임 미술관의 영구 소장품 목록에 포함되어 있는 〈확장된 팽창Expanded Expansion〉(1969)은 헤세의 대표 작품으로 여겨지지만, 현재는 작품이 너무 불안정해져서 전시하지 못하고 있다. 높이를 규정지으며 작품에 고정된 규격을 부여해 주는 섬유 유리로 된 장대는, 그 장대들 사이에 걸쳐 있는 신축성 있는 천과 정면으로 대비된다. 조각 작업의 관례에 도전하기라도 하듯 작품의 가로길이는 아코디언 같은 형태로 인해 다양하게 바뀔 수 있다. 이 같은 가변성은 작품을 구성하는 일부 재료들의 썩기 쉬운 특성을 통해 과장된다. 헤세는 예술의 고귀성과 불멸성을

액세션 Ⅱ Accession Ⅱ

에바 헤세

1969, 아연 도금 강판과 플라스틱, 78.1×78.1×78.1cm, 53.1kg,
디트로이트 미술관, 디트로이트, 미국

약화시키고 부조리함을 끌어안으면서, 자기 작품에 의도적으로 이러한 덧없는 성질을 부여했다.

헤세 작품의 덧없는 특징은 그녀의 때 이른 죽음을 통해 더욱 강조된다. 1969년 10월, 그녀는 33세의 나이로 뇌종양 판정을 받았다. 세 차례나 수술을 받았지만 증상은 나아질 기미를 보이지 않았고, 그녀는 1970년 5월, 34세의 나이로 영원히 잠들었다. 죽기 전 그녀는 뉴욕 예술계에서 확고한 명성을 얻었다. 암 선고를 받기 1년 전에는 라텍스와 섬유 유리로 된 작품을 피시바크 갤러리Fischbach Gallery에 전시했고, 저명한 리오 카스텔리 갤러리Leo Castelli Gallery에서 열린 그룹 전시회에 그녀의 작품이 포함되기도 했다. 쿤스트할레 베른에서 개최된 기념비적 전시회인 〈태도가 형식이 될 때When Attitudes Become Form〉(1969) 전은 물론 휘트니 미술관에서 열린 전시회에도 초대를 받았다. 그녀의 작품은 《아트 포럼Art Forum》지의 표지 기사를 비롯한 다양한 매체에 소개되며 유명해져서 결국 뉴욕 현대 미술관의 소장 목록에까지 오르게 되었다.

예술계에 엄청난 영향력을 행사해 온 헤세는 여성 운동이 주류로 편입되기 이전에 세상을 떠났다. 하지만 그녀의 작품은 아름다움과 남성적 수사를 거부하고 뚜렷이 '다른' 페미니스트적 작업 방식을 추구했다는 점에서 여성 이론가에게 하나의 지표가 되어 왔다. 헤세가 죽은 뒤 리파드는 친구의 작품이 잊힐 것을 우려해 헤세에 관한 논문 한 편을 서둘러 작성했다. 예술가로서 헤세의 위치에도 불구하고 출간에 어려움을 겪은 이 논문은, 헤세의 유산을 지켜내는 데 핵심적인 공헌을 한 중대한 문헌으로 평가받는다. 오늘날 헤세는 레이철 화이트리드, 키키 스미스Kiki Smith, 레이첼 니본Rachel Kneebone, 레베카 호

른^{Rebecca Horn} 등과 같은 수많은 예술가에게 영감의 원천이 되어 주고 있다.

 헤세가 후세에 남긴 말과 창작물은 기꺼이 위험을 감수하고 자신의 강점과 취약성 모두를 활용해 남성 중심적 전통에 문제를 제기할 준비가 되어 있던 한 예술가를 보여 준다. 그녀가 페미니스트들에게 중요한 인물인 것은 틀림없다. 그러나 그녀의 작품은 성별과 관련한 맥락을 훨씬 더 넘어선다. 그녀는 자신의 작업을 '아름다움과 질서의 기준에 대한 도전'으로 묘사했는데, 일상을 뒤틀고 향상시킨 그녀의 작품은 실제로 두려움에서 오는 쾌감과 묘한 놀라움을 불러일으키면서 세상을 다시 보도록 우리를 압박한다. 삭아 부스러져 가는 헤세의 조각들을 보고 있노라면 그녀의 비극적인 요절을 떠올릴 수밖에 없다. 그러나 우리는 헤세가 역설의 대가였다는 사실과, 모든 어려움 근처에는 그녀 스스로 '부조리한' 구원이라고 묘사한 격렬한 재생이 자리 잡고 있다는 사실을 기억해야 한다.

연극보다 더 비극적인 삶을
살다 간 예술가

샤를로테 살로몬

Charlotte Salomon

1917~1943

샤를로테 살로몬은 20세기의 가장 중요한 예술가 중 한 명으로, 더 널리 알려질 가치가 충분한 인물이다. 2년이란 짧은 기간 동안 그녀는 작가 사후 거의 80여 년 동안 압도적인 힘과 긴박함을 유지해 온 혁신적인 작품들을 창작해 냈다. 그녀의 개인적이면서도 애절하고 극적인 예술과 함께 시간을 보내다 보면, 작품을 창작한 이 젊은 여인을 사랑하게 되고 그녀를 위해 눈물짓게 된다. 1943년 10월 10일, 임신 5개월에 고작 26세밖에 안 되었던 살로몬은 아우슈비츠에 도착하자마자 가스실에서 죽임을 당한다. 홀로코스트 희생자였기 때문에 예술가로서의 명성은 주로 인류 역사의 어두운 시기와 연관이 있지만, 사실 그녀의 예술은 시대를 초월한다. 그녀의 작품은 히틀러의 세

계가 아닌 그녀 자신만의 세계에서 살아 숨 쉬고 성장한다.

살로몬은 1941년부터 '나의 삶은 삶인가? 아니면 연극인가?' 라는 제목이 붙은 자신의 대표작을 창작하기 시작했다. 너무나도 독특한 이 작품은 희극적인 애정담의 성격을 띤 독일의 경가극 징슈필의 형식을 취하고 있다. 그녀는 제3제국 시기에 이 역사적인 예술 양식을 차용함으로써 오래도록 독일의 지역적 정체성을 표현하는 데 활용된 경가극을 새롭게 변형시켜 놓았다. 젊은 유대인 여성이었던 아웃사이더의 손에서 징슈필은 철저히 현대적이고 환상적이면서도 개인적인 성격을 띤 창작물로 재탄생했다.《나의 삶은 삶인가? 아니면 연극인가?》는 구아슈 물감으로 그린 32.5×25센티미터 크기의 회화 작품 769점과 340장의 투명 용지 위에 적힌 대본, 그리고 나치 행진곡이나 말러의 작품처럼 각 장면에 어울릴 만한 음악들을 기록해 둔 살로몬의 메모로 구성되어 있다. 이것은 이름과 역할이 변경된 반자전적인 성격의 작품으로, 태어난 순간부터 예술을 공부하던 학창 시절을 거쳐 이 작품을 창작하게 된 성인기에까지 이르는 그녀의 인생사가 기술되어 있다. 이 작품은 1941년 프랑스 니스에서 작업을 시작하던 날 그녀 자신의 모습을 묘사하는 것으로 끝을 맺는다.

작품의 제목은 '스스로 목숨을 끊을 것인가 아니면 매우 이례적인 무언가를 시도해 볼 것인가'라는 그녀 자신의 질문으로부터 비롯되었다. 1933년 나치가 권력을 잡기 수년 전부터 살로몬의 가족은 이미 비극과 공포에 익숙해 있었다. 살로몬에게 샤를로테라는 이름을 물려준 그녀의 이모는 1913년 스스로 목숨을 끊었다. 이후 그녀의 어머니는 죽음에 강박적으로 집착하게 되었고, 살로몬은 20세 무렵에 친어머니가, 여덟 살 때 들은 것처럼 독감으로 죽은 것이 아니

《나의 삶은 삶인가? 아니면 연극인가?》에 포함된 구아슈화
샤를로테 살로몬
1941~1942, 종이에 구아슈, 32.5×25cm, 유대인 역사 박물관, 암스테르담, 네덜란드

라 이모처럼 자살한 것이라는 사실을 알게 되었다. 그녀는 할머니가 창문 밖으로 뛰어내려 삶을 마감하는 것을 본 직후에 이 충격적인 사실을 듣게 되었다. 이 세 여성 사이의 연결고리에 해당하는 건 학대를 일삼는 살로몬의 할아버지였다. 그녀는 이렇게 썼다. "내가 할아버지를 위해 한 모든 일을 생각하니 피가 거꾸로 솟았다. ⋯ 나는 넌더리가 났다. 내 얼굴은 소리 없는 분노와 슬픔으로 항상 벌겋게 달아올라 있었다." 이 글은 19쪽가량 되는 그녀의 비극적인 고백의 일부다.

수년에 걸쳐 학대를 받은 이후 이 젊은 여성은 바르비투레이트barbiturate(중추신경을 억제하는 마취제의 일종_옮긴이)를 넣은 오믈렛으로 할아버지를 독살하겠다는 중대한 결심을 내린다. 살로몬은 자살과 고통의 역사를 거부하면서 "그들 모두를 위해서라도 나는 살아남을 것이다"라고 선언했고, 그

**"내 삶은 ⋯
나 자신이 유일한
생존자라는 사실을
발견한 순간
시작되었다"**

림을 통해 지옥 밖으로 빠져나왔다. 살로몬은 "내 삶은 ⋯ 나 자신이 유일한 생존자라는 사실을 발견한 순간 시작되었다"라는 글을 남기기도 했다. 그녀의 예술은 본질적으로 수치심과 우울증에 사로잡히기를 거부하는 태도에서 비롯되었다. 그래서 그녀는 자신의 할아버지가 죽어 가는 동안 그의 모습을 그리기조차 했다.

나치의 박해와 비극적인 가족사에도 불구하고 살로몬은 희망적이고 매혹적인 작품을 창작해 냈다. 《나의 삶은 삶인가? 아니면

연극인가?》는 매력과 위트, 솔직함, 애정 표현으로 가득한 일종의 구명 뗏목이었다. 그녀는 어머니를 잃은 슬픔과 학교에 대한 증오, 유대인으로서 받은 박해, 할아버지에게 받은 학대 경험 등을 외면하려 들지 않았고, 거기에 초점을 맞추지도 않았다. 이런 일들은 생일과 크리스마스의 기쁨, 가정교사 괴롭히기, 사랑의 마법 등과 함께 언급된 에피소드일 뿐이었다. 아버지를 향한 애정을 끊임없이 드러낸 것에 더하여, 살로몬은 1930년 아버지와 결혼한 새어머니였던 파울라 살로몬린드버그Paula Salomon-Lindberg에게 빠져 지내던 모습들을 그리길 좋아했다. 살로몬은 유명 오페라 가수였던 그녀를 사랑했는데, 린드버그의 지인 가운데는 알베르트 아인슈타인도 있었다. 파울라가 살로몬을 위해 고용한 음악 교사는 훗날 이 징슈필에 등장하는 애정담의 주인공이 된다. 여기에 아마데우스 다버론Amadeus Daberlohn으로 등장하는 알프레트 울프슨Alfred Wolfson은 그녀보다 나이가 두 배 많은 살로몬의 예술적 지지자로, 이 젊은 여성을 위대한 예술과 문화, 철학에 눈뜨게 해 준 장본인이기도 했다. 이 긴 작품의 행복한 결말부에는 그녀의 연인의 가르침이 울려 퍼지는데, 이 부분에서 살로몬은 작품의 여주인공에 대해 이렇게 말한다. "그의 방법으로 다시 살아난 그녀는 자기 선조들처럼 스스로 목숨을 끊을 필요가 없었다. 사실 이미 한 번 죽어 본 사람만이 삶을 더 깊이 사랑할 수 있다." 결국 그녀는 그의 이론을 입증하는 살아 있는 모델이었던 것이다.

전체적으로 살펴보면《나의 삶은 삶인가? 아니면 연극인가?》는 분위기에 따라 달라지는 어조와 분명한 리듬을 지닌 시각적인 희곡과도 같은 작품이다. 이 작품은 화려한 색채와 세부 묘사로 시작해서, 이야기가 그녀의 현실에 더 가까워짐에 따라 더욱더 표현주의적

이고 엄숙한 색조를 띠게 된다. 작품의 구성 역시 탁월하다. 그녀는 많은 이야기들을 한 페이지에 담아내기 위해 여러 장면을 하나로 압축시키는데, 이 기법은 이탈리아 르네상스 시기 프레스코 연작의 순환적인 배치 방식을 차용한 것이다. 묘사된 장면 중에는 아버지가 전쟁터로 떠나간 날 밤에 슬픔에 잠긴 어머니와 함께 침대에 누워 천국에 대한 이야기를 듣던 모습도 포함되어 있다. 어둠 속에서 실망이나 슬픔에 잠겨 있는 둔탁한 몸집의 남성 인물들은 종종 그녀의 아버지를 연상시킨다. 그녀가 그린 여성 인물들은 부드러우며, 같은 페이지 내에서 하나의 리듬을 공유하고 있다. 친어머니의 자살은 마치 발레리나가 비극적인 피날레에서 창문 밖으로 뛰어내리는 연기를 하는 것처럼 묘사되어 있고, 함께 배치된 문자들 역시 비슷하게 절망적인 형태를 취하고 있다.

이 작품이 소실되지 않고 온전히 보존되었다는 사실은 기적에 가깝다. 1938년 11월, 그녀의 아버지는 작센 하우젠 수용소에 수감되어 고문을 당했다. 하지만 살로몬의 어머니는 자신의 연줄을 활용해 남편을 석방시킬 수 있었다. 몸무게가 절반이나 줄어든 그는 샤를로테를 독일에서 탈출시키기 위해 신속히 움직였고, 몇 년 전 코트다쥐르로 피신한 그녀의 외조부모에게 딸을 보내 함께 살게 했다. 그들은 훌륭한 독일계 미국 여성이었던 오틸리 무어 ^{Ottilie Moore} 로부터 큰 도움을 받았다. 무어는 대범하게도 전쟁 기간 동안 많은 유대인들에게 거처를 제공했으며, 훗날에는 유대인 아기와 아이들을 잔뜩 태운 차를 몰고 포르투갈로 피신하기도 했다. 살로몬은 전쟁 기간의 대부분을 무어의 소유지였던 레르미타주 빌라에서 보낸 뒤, 《나의 삶은 삶인가? 아니면 연극인가?》를 그녀에게 헌정했다. 살로몬의 할머

니가 1940년 7월 스스로 목숨을 끊은 뒤 3개월 후, 프랑스는 나치에게 항복했고 살로몬과 그녀의 할아버지는 수 주에 걸쳐 비시 정권이 관리하던 수용소에 수감되었다(물도 없고 질병이 만연한 데다 음식마저 썩어 가던 수용소에서의 끔찍한 경험에 관해 그녀가 유일하게 언급한 것은 할아버지와 단둘이 있는 것보다 사람이 가득한 화물차 안에서 잠을 자는 편이 더 나았다는 것뿐이다). 수용소에서 풀려나자마자 살로몬은 단신으로 프랑스 남부의 생장카프페라에 있는 한 호텔로 가서, 수 달 동안 제대로 먹지도 자지도 않고 그림만 그리면서 맹렬하게 자신의 대작을 창작해 나갔다. 1943년 2월 할아버지를 독살한 이후, 그녀는 레르미타주로 되돌아와서 오틸리 무어를 통해 알게 된 루마니아계 유대인 망명자였던 알렉산데르 나글레르Alexander Nagler와 결혼을 했다. 결혼식을 올린 뒤 수 주 후(이때 기록된 그들의 이름과 주소는 결국 비극적인 결과를 초래한다), 살로몬은 자신의 그림과 대본 용지, 편지지 등을 포장해 갈색 종이 꾸러미로 만들었다. 그녀는 할머니의 우울증을 치료하고 자신에게 기분을 달랠 수 있도록 그림을 그리라고 조언해 준 지역 의사에게 그 꾸러미를 건네면서 "부디 잘 관리해 주세요, 이것이 제 삶의 전부랍니다"라고 호소했다. 1943년 9월 23일, 게슈타포가 레르미타주로 찾아와서 살로몬과 나글레르를 트럭으로 이송해 갔다. 그들은 2주 후 아우슈비츠로 보내졌는데, 살로몬은 수송 목록에 '그래픽 아티스트'로 기록되어 있었다. 임신한 여성이었던 살로몬은 수용소에 도착하자마자 가스실로 보내졌을 것이고, 그녀의 남편은 강제 노역과 굶주림에 시달리다가 훗날 탈진으로 사망했다.

전쟁이 끝난 후 무어가 자신의 집인 레르미타주로 되돌아왔을 때, 그 의사는 약속대로 짐 꾸러미를 그녀에게 안전하게 전달했다.

이후 무어는 암스테르담에 숨어서 홀로코스트를 피한 살로몬의 부모에게 꾸러미를 넘겨주었다. 그들은 이 놀라운 창작물을 붉은 상자에 넣어 보관하면서 자신들의 친구였던 오토 프랑크Otto Frank에게만 공개했고, 프랑크는 자신의 딸인 안네 프랑크의 일기를 그들에게 보여 주었다. 그로부터 10년 후, 살로몬의 부모는 상자의 모든 내용물을 암스테르담에 있는 유대인 역사 박물관에 기증했는데, 그녀의 할아버지와 관련된 고백의 편지들은 2011년이 되어서야 비로소 대중에 공개되었다.

《나의 삶은 삶인가? 아니면 연극인가?》가 예술적 야심과 개인적 성취, 심리적 드라마 면에서 탁월한 작품임에도 살로몬은 여전히 예술사의 변방에 머물러 있다. 현대 예술의 대표적인 인물은 수십 년에 걸쳐 백인 남성들에 의해 발굴된 백인 남성들이다. 살로몬의 작품은 암스테르담에서 계속해서 전시되어 왔고 국제적으로 소개된 적도 많지만, 그녀는 자신의 성취에 걸맞은 관심을 받지 못하고 있다. 그 이유는 시장에 나와 있는 작품이 단 한 점도 없는 데다 사람들이 작가를 주로 홀로코스트하고만 연관 짓기 때문이다. 그렇지만 1998년 런던의 왕립 미술원Royal Academy of Arts에서 개최된 전시회는 모든 사람의 기대를 뛰어넘는 엄청난 성공을 거두었다. 최근 들어서 살로몬의 작품은 그녀의 창조적 시도와 더 잘 어울리는 넓은 관객층을 확보하게 되었다. 다행히 우리는 예술의 경계와 전시 기준이 느슨해지는 시대에 살고 있다(그녀의 작품은 무명의 유대인 여성 예술가라는 작가 자신의 한계로부터 해방되고 있다). 살로몬의 작품은 놀라운 비전을 제시했다는 점과 고전적인 징슈필을 바그너풍의 '총체 예술'로 재탄생시켰다는 점에서 재평가의 대상이 되어 왔다. 유명 예술사가인 그리젤다 폴록

Griselda Pollock은《나의 삶은 삶인가? 아니면 연극인가?》를 "예술사의 한 사건"으로 묘사했다.

살로몬은 공포로부터 아름다움을 창조해 냈고, 예기치 못한 방식으로 삶을 마감한 모든 이들을 위해 살아남는 데도 성공을 거두었다. 살로몬의 작품에 기록된 바에 의하면, 할머니가 스스로 목숨을 끊기 전에 그녀는 할머니에게 다음과 같이 호소했다고 한다. "그런 끔찍한 방법으로 목숨을 끊는 대신 … 그 힘을 할머니의 삶을 묘사하는 데 사용하는 것이 더 낫지 않을까요? 할머니를 괴롭히는 일들 중에는 분명 흥미로운 것도 있을 것이고, 그것을 적어 내려가다 보면 할머니는 스스로를 해방시키는 것은 물론 세상에 도움을 줄 수도 있을 거예요." 엄청난 용기와 희망을 품고 있었던 살로몬은 할머니가 받아들이지 못한 그녀 자신의 조언을 받아들였고, 자신을 제거하려 한 세상에 맞서 끝까지 싸웠다. 살로몬의 예술은 그녀에게 구원이었고, 그 예술을 통해 그녀는 현재까지도 그 생명을 이어가고 있다.

죽음으로 이상을 증명한
미래파 화가

움베르토 보초니

Umberto Boccioni

1882~1916

　　미래파는 과거를 노골적으로 폄하하면서 현대 세계를 예찬한 최초의 문화 운동으로 이탈리아의 박물관을 공동묘지에, 고고학을 괴저병에 빗대곤 했다. 무정부적인 성격을 띤 이 운동은 1909년에 발표한 선언문을 통해 "우리는 박물관과 도서관을 파괴하고 도덕성과 싸움을 벌이길 원한다"라고 공언했다. 또한 도시적 환경에 속해 있는 새롭고 현대적인 모든 것을 찬양하면서 기술과 속도, 젊음을 숭배했다. 특히 자동차와 비행기, 기차에 매료되었고 어떻게 해서든 끊임없는 운동과 흐름의 힘을 활용하고 싶어 했다. 이론상으로만 보면 이런 아이디어들은 이탈리아가 현대화될 수 있도록 구시대적 빈곤의 속박을 제거하려 했다는 점에서 혁명적이며, 심지어는 감탄할 만한

것이었다.

시인이었던 필리포 토마소 마리네티Filippo Tommaso Marinetti가 주창한 미래파는 캔버스에 담아내기 어려운 오만함과 위트, 격렬함을 지니고 있었다. 기계 문명을 숭배하고 속도를 예찬하는 미래파의 이념은 이 이상주의자들이 파괴하고자 한 예술사의 무게를 짊어지고 있는 회화와 조각의 전통적이고 정적인 본성과 상충하는 것이었다. 미래파의 신조와 창작물 간의 이러한 단절은 오늘날 당대의 가장 중요한 예술가로 간주되는 움베르토 보초니에 의해 가장 성공적으로 매개되었다. 그의 출중한 조각 작품인 〈공간 속에서의 연속적인 단일 형태들Unique Forms of Continuity in Space〉(1913)은 마치 바람에 저항하기라도 하듯 빠른 속도로 성큼성큼 걸어가는 건장한 인물상이 조각되어 있다. 조각가는 예술사에 유례가 없는 방식으로 시간과 공간을 가지고 유희를 벌이면서, 움직임의 끝과 형태의 시작을 도무지 분간할 수 없게 만들어 놓았다. 역동적이고 생동감이 넘치며 현대적인 데다 조각적인 형태를 만들어 내는 혁명적인 방식까지 보여 준 이 작품은 그야말로 미래파 예술의 정점이었다.

1882년 남부 이탈리아의 시골에서 태어난 보초니는 1901년에 로마로 거처를 옮겨 고전주의 미술을 배웠다. 9년 후 그는 미래파의 철학에 이끌려 마리네티를 만났는데, 그가 미래파에 매력을 느낀 건 주로 이탈리아의 젊은 예술가들이 끊임없이 무시를 당한다고 느꼈기 때문이었다. 지노 세베리니Gino Severini와 루이지 루솔로Luigi Russolo를 비롯한 다른 예술가들과 함께 유럽 전역에서 전시회를 개최한 것에 더하여 보초니는 미래파의 사상을 확장시키는 데도 기여했고, 1910년에는 '미래주의 화가들의 선언문Technical Manifesto of Futurist Painting'과

같은 이론적인 글을 집필하기도 했다. 미래파는 곧 구성원들이 반겼을 만한 속도로 특유의 요란한 미사여구과 함께 신문지상에 소개되었다.

보초니는 미래파의 화풍에 일정 부분 영향을 준 큐비즘처럼 정물을 다룬 것이 아니라, 운동 중에 있는 사물을 표현하고자 했다. 〈도시가 일어나다The City Rises〉(1910)는 밀라노 도시 경관의 변천을 보여 주는 것을 목적으로 했다. 제목이 암시하는 것처럼 도시는 솟아나는 듯 보이며, 정신없을 정도의 역동성이 도시를 거의 에워싸다시피하고 있다. 배경에서는 공사 중인 건물을 통해 건설을 찬양하고 있고 전경에는 맹렬하게 질주하는 말들을 묘사하고 있는데, 그림의 극단적인 구도는 관람객을 폭력적인 움직임처럼 느껴지는 활동의 심장부로 데려다 놓는다. 이 작품은 보초니의 첫 번째 미래파 회화 작품으로 일컬어지는 그림이자 6년 후 마주하게 될 자기 죽음에 관한 으스스한 예감이 담긴 그림이기도 하다.

1914년 발발한 전쟁은 미래파가 희망한 모든 것을 충족시켜 주는 듯 보였다. 그들은 기계의 시대가 과거의 짐을 없애 줄 것이라고 예언하면서 니체의 사상을 따라 새로운 인류의 탄생을 희망했다. 전쟁과 폭력에 관한 낭만적인 글을 발표한 미래파의 많은 구성원들은 자원해서 군에 입대했다. 보초니는 자전거 자원 부대Volunteer Cyclist Brigade에 가입했는데, 이 단체는 움직이는 바퀴의 속도를 포착하고자 한 그를 위해 자료를 풍부하게 제공해 주었다. 1916년 7월 이탈리아가 전쟁에 처음으로 발을 들였을 무렵, 보초니는 귀환할 기회를 얻었지만 전방에서 계속 싸우기로 단단히 마음을 먹었다. 그러나 그의 죽음은 적군의 손도 기계도 아닌 기마병 훈련 중의 낙마에서 비롯되었다.

도시가 일어나다The City Rises

움베르토 보초니

1910, 캔버스에 유채, 199×301cm, 뉴욕 현대 미술관, 미국

〈도시가 일어나다〉에 등장하는 붉은 짐승의 이름을 따 베르미글리아 Vermiglia라고 불린 그의 말은 젊은 예술가를 내팽개친 뒤 바닥에 끌고 다녔다. 그는 이 사고에서 입은 부상으로 8월 17일 33세의 나이에 숨을 거두었다. 이 사실을 알고 그림을 다시 보면, 보초니가 자신의 죽음을 미리 예견한 것 같다는 기분이 든다.

마리네티는 친구의 회고전에서 연설하는 동안에도 전통을 경멸하는 미래파의 정신에 충실했다. 그는 "장례식 추도 연설 따위로 보초니의 기분을 상하게 해서는 안 된다"라고 언급했다. 이 운동은 전쟁을 찬양하고 늙음을 조롱했는데, 그래서 보초니는 자신의 죽음을 통해 미래파의 비극적인 마스코트가 되어 젊고 현대적인 영웅으로 영원히 기억되기에 이르렀다. 이 운동의 뛰어난 예술가였던 그는 미래파의 이념을 이행했지만, 그가 세상을 떠난 뒤부터는 혁명적이었던 생각이 추한 타협에 의해 변질되기 시작했다. 무솔리니는 전쟁과 기계, 현대 이탈리아를 찬양하는 미래파의 태도에 극도로 매료되었고, 훗날에는 마리네티를 자신의 연설 작가로 고용했다. 결과적으로 보초니 사후 10여 년에 걸쳐 미래파의 이미지와 말들은 무솔리니의 파시즘적 미사여구 속으로 서서히 편입되어 들어갔다. 보초니가 빠진 미래파 예술은 엄청난 시련을 겪을 수밖에 없었는데, 왜냐하면 그는 미래파의 가장 열정적인 이론가였을 뿐 아니라 미적인 면에서도 가장 진보적인 예술가였기 때문이다.

제2차 세계대전 이후에도 보초니의 명성은 친구들의 작품에 그늘을 드리운 파시즘에 의해 더럽혀지지 않은 채로 남아 있었다. 그의 예술은 미국을 비롯한 세계 전역에서 관람객들을 끌어모았다. 1951년에는 〈도시가 일어나다〉가 뉴욕 현대 미술관에 소장되었고

〈공간 속에서의 연속적인 단일 형태들〉의 청동 조형물도 여러 점 제작되었는데, 덕분에 이 작품은 테이트 미술관을 비롯한 여러 미술관의 소장 목록에 포함될 수 있었다. 생전에 보초니는 전통과의 연관성 때문에 청동 주형 기법에 반대했지만, 이 주형물들은 예술사에서의 그의 입지를 더욱 확고히 해 주었다. 20대 시절 보초니가 자신과 동료들의 활동이 시간의 제약을 받아야 한다고 믿었다는 사실은 아이러니하다. 그는 "우리가 40대가 되면 우리보다 더 젊고 강한 사람들이 우리를 쓸모없는 원고 무더기처럼 쓰레기통에 내던지게 하라!"라고 쓴 적도

> "우리가 40대가 되면 우리보다 더 젊고 강한 사람들이 우리를 쓸모없는 원고 무더기처럼 쓰레기통에 내던지게 하라!"

있다. 하지만 보초니는 40대까지 살지 못했고 폐기 처분되지도 않았다. 젊은 이상주의자였던 그는 간접적으로 자신의 생명을 앗아 간 전쟁에 집착했고 미술관이나 박물관을 별로 신뢰하지도 않았지만, 어쨌든 이런 시설들은 한 세기 이상에 걸쳐 그의 유산들을 조심스럽게 보존하고 있다.

전쟁의 비인간성을
고발한 사진작가

게르다 타로

Gerda Taro

1910~1937

게르다 타로의 전쟁 사진들은 맹렬할 정도로 정직성을 추구한다. 인간적 취약성에 대한 타로의 관찰은 어린 나이에도 불구하고 정확하고 기교적이며 숙련되어 있었다. 그녀는 인간적인 순간들이 드러나는 고요하고 소중한 이미지들로 스페인 내전의 혼돈과 잔인성과 무분별함을 정제했다. 놀이터에서 뛰어놀듯 카메라를 등지고 달려가는 시민군, 하반신 일부를 드러내고 신발 한 짝을 잃어버린 채로 자고 있는 피난민 아이, 총검 끝으로 적군의 깃발을 부드럽게 머리 위로 들어 올리고 있는 잘생긴 군인 세 명, 수프를 먹으며 나이에 비해 너무 어른스러운 눈망울로 카메라를 응시하고 있는 아홉 살가량 된 고아 소년 등이 그 예다. 짧은 활동 기간 동안 타로는 현장에 점점 더

가까이 다가가면서, 프랑코가 이끄는 파시스트 국수주의자들에 맞서 스페인 공화국을 지키려 한 공화파의 곤경과 시련을 포착해 냈다.

타로가 파시즘에 맞선 싸움을 열정적으로 기록한 건 보도 사진가라는 직업을 갖고 있기 때문만이 아니라 그녀 자신의 투쟁 때문이기도 했다. 1910년 중산층 유대인 부모 밑에서 게르타 포호릴레Gerta Pohorylle라는 이름으로 태어난 그녀는 1933년 가짜 여권을 활용해 파리로 피신한 매우 총명한 망명자였다. 독일에서 타로는 몰래 반나치 전단을 배포하다가 체포되어, 그녀를 볼셰비키의 지지자로 의심한 나치에게 심문을 받았다. 파리에 도착했을 때 그녀는 공산주의 조직으로부터 도움을 받았다. 이는 그녀가 23세밖에 안 되었음에도 이미 경험 많은 사회 운동가였기 때문이다. 혼자 힘으로 새로운 삶을 구축해가는 동안, 그녀는 헝가리계 유대인 사진가였던 엔드레 프리드만Endre Friedmann을 만났다. 타로는 그가 '불한당이자 바람둥이'라는 사실을 알고 있었지만 훗날 그녀의 멘토가 될 이 동료 진보주의자와 사랑에 빠지게 되었다. 두 아웃사이더는 상황이 유대인 이민자에게 점점 더 적대적으로 변하자 큰 어려움을 겪었다. 프리드만은 종종 자신의 카메라를 저당 잡혔지만 타로에게 기본적인 사진 기술을 가르쳐 주었고, 타로는 얼라이언스 사진 에이전시Alliance Picture Agency에서 근무하면서 다른 작가들의 작품을 열정적으로 섭렵해 나갔다. 파리에서 외국인을 향한 반감이 고조되고 있다는 사실을 직감한 이들은 함께 미국인 보도 사진가의 신분을 지닌 로버트 카파라는 가상의 인물을 창조했다. 프리드만의 작품은 그럴듯한 이름을 지닌 이 가상의 사진가가 창작한 것으로 간주되었고, 그는 본명을 사용했을 때보다 훨씬 더 많은 금액을 받고 자신의 사진들을 신문사에 판매했다. 이들의 책략은 결국

에 가서는 들통이 났지만, 어쨌든 프리드만은 계속해서 로버트 카파라는 이름을 사용했고, 게르타 포호릴레는 자신을 보호하기 위해 게르다 타로라는 가명을 쓰기 시작했다.

신분을 철저히 위장한 카파와 타로는 1936년 스페인 내전이 발발한 지 단 2주 만에 스페인으로 향했다. 흥분과 열광에 휩싸인 그들은 어니스트 헤밍웨이 같은 다른 문화계 인사들과 마찬가지로, 중립적인 기자로서가 아니라 파시스트 반란군에 저항하던 공화파를 지지하기 위한 목적으로 그곳에 머물렀다. 그들은 함께 쉴 새 없이 일하면서 전쟁의 추이를 사진으로 남기기 위해 점점 더 위험한 지역으로 접근해 들어갔다. 카파는 탁월한 보도 사진가로 빠르게 명성을 얻었지만, 여성을 인정하지 않는 분위기 속에서 타로가 창작한 작품들은 종종 카파의 이름이나 공동명의로 판매되곤 했다. 타로는 수차례 스페인으로 되돌아왔고, 결국 그녀 자신만의 비전을 추구하기 위해 카파 없이 작업을 추진하기에 이르렀다. 점점 더 폭력적이고 혼란스러워지는 상황에서 그녀가 지닌 유일한 무기는 카메라뿐이었다. 나치의 지배를 몸소 경험해 본 사람으로서 타로는 자유를 위해 싸우는 민간인들의 현실과 프랑코의 반란군이 초래한 고통에만 전적으로 초점을 맞추었다.

1936년 7월, 타로는 캐나다 태생 저널리스트인 테드 앨런^{Ted} Allan과 함께 마드리드에서 서쪽으로 약 24킬로미터 떨어진 곳에 있는 브루네테^{Brunete}로 여행을 갔다. 이들은 사랑에 빠졌고, 전쟁이 더 치열해지자 저널리스트들에게 금지된 구역으로까지 진입해 들어갔다. 최전방에서 그들 주변으로 폭탄이 날아들었지만, 타로는 단념하지 않고 앨런이 파편을 막는 동안 카메라를 높이 든 채 계속해서 사진을 찍

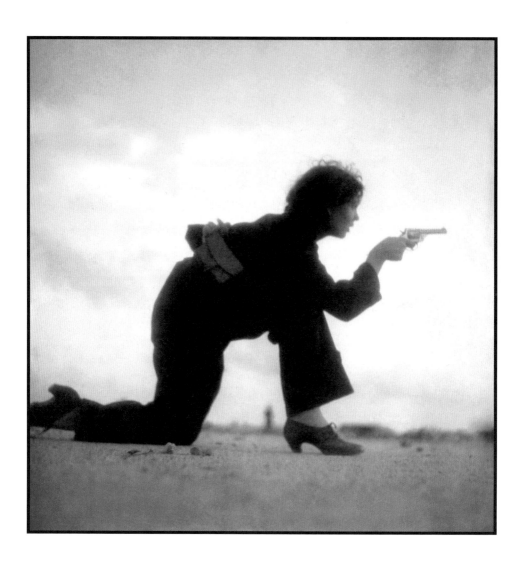

바르셀로나 외곽의 해변에서 훈련을 받는
공화파 민병대 여성 Republican militia woman training on the beach, outside Barcelona
게르다 타로

1936년 8월, 흑백 사진, 뉴욕 국제 사진 센터/매그넘 포토스

었다. 그녀의 멘토인 카파는 "만약 당신이 찍은 사진이 훌륭하지 않다면 그건 (피사체에) 충분히 가까이 다가가지 않았기 때문이다"라는 유명한 말을 남겼는데 타로는 이 충고를 극단적으로 받아들인 듯했다. 7월 25일, 이들 연인은 공중에서 폭격이 계속되는 가운데 참호에서 빠져나와 부상자들을 싣고 후퇴 중이던 차량 위로 올라탔다. 이 차량은 통제 불능 상태가 된 공화파 진영의 탱크와 충돌했고, 타로는 땅바닥으로 내동댕이쳐졌다. 병원으로 이송된 그녀는 그곳에서 자신의 카메라를 주운 사람이 있는지 물어 본 것으로 전해지며, 수 시간 후 사고로 입은 부상 때문에 고작 26세의 나이에 목숨을 잃었다.

프랑스 공산당이 파리에서 타로의 장례식을 주최했고, 브루네테에서 살아남은 앨런과 타로의 죽음에 책임감을 느낀 그녀의 가장 가까운 동료 카파를 비롯한 수많은 사람들이 참석했다. 전쟁터에서 사망한 최초의 여성 사진가였던 그녀는, 자신의 죽음을 통해 한 명의 영웅이자 파시즘에 맞선 싸움의 강력한 상징으로 자리 잡게 되었다. 사망 당시의 이런 위치에도 불구하고 작품은 수십 년 동안 역사의 그늘 속에 방치되어 있었다. 타로가 죽은 뒤 그녀의 유산은 제2차 세계대전의 발발로 묻혔고, 그녀의 가족은 홀로코스트의 희생양이 되었다. 또한 그녀의 작품은 훗날 카파의

"만약 당신이 찍은 사진이 훌륭하지 않다면 그건 (피사체에) 충분히 가까이 다가가지 않았기 때문이다"

작품과 혼동되는 수모를 겪기도 했다. 카파의 국제적 명성과 지위가 타로의 평판에 커다란 그림자를 드리운 것이다.

놀랍게도 2007년에는 멕시코에서 카파와 타로의 필름 수천 개가 담긴 여행 가방이 발견되었다. 이 작품들이 세상에 드러난 건 기적에 가까운 일이었다. 카파는 전쟁 기간 동안 그 필름들을 프랑스 밖으로 밀반출하려 시도했지만 실패했고, 그 후 여행 가방은 멕시코 대사의 수중에 들어가 보호를 받았다. 멕시코 대사는 가방을 가지고 고국으로 되돌아왔지만, 그 사실을 곧 잊어버리고 말았다. 거의 50여 년 후 그의 후손들이 여행 가방을 찾아내서 카파의 동생이 1974년에 설립한 뉴욕 국제 사진 센터International Center for Photography에 연락을 했다. '멕시코 여행 가방'으로 알려진 가방은 과거로 향하는 놀라운 통로 역할을 하면서 즉시 고대 유물과도 같은 지위를 누리게 되었다. 5,000장 이상의 사진들로 이루어진 이 보물은 마침내 타로를 카파로부터 독립시켜 주었고, 그녀의 작품이 전문가들의 독자적인 평가를 받을 수 있는 여건이 마련되었다.

타로는 사진이 아직 순수 예술로 인정받지 못한 채 특정 현실을 기계적으로 포착한 이미지로 평가절하되던 시대에 사진을 찍었다. 그녀는 이런 편견을 기민하게 활용하여 자신의 이미지들이 전쟁의 공포와 참상을 생생하게 드러내 준다는 사실을 뒷받침하려 했다. 하지만 오늘날 세계적으로 존경받는 모든 현대 사진가들과 같이, 그녀 또한 카메라가 작가 자신만의 시각적인 정체성과 고유한 관점을 나타낼 수 있기 때문에 붓 못지않은 창작 도구가 될 수 있다는 사실을 알고 있었다. 거의 한 세기가 지난 지금, 타로의 스타일은 이 사진들이 부분적으로 그녀 자신의 개인적 투쟁의 산물이라는 점을 실감할

수 있게 해 준다. 타로가 목숨을 희생해 가면서 찍은 강렬한 사진을 바라보고 있노라면 그녀의 분노와 놀라움 그리고 사진 속 인물을 향한 그녀의 깊은 공감이 느껴지는 듯하다.

끝나지
않은

이
야
기
들

　이 책을 쓰게 된 동기 중 하나는 그토록 짧은 경력을 지닌 예술가들이 어떻게 예술적 유산을 남길 수 있었는지 밝혀내는 것이었다. 대부분의 예술가들은 미술관의 영구 소장품 목록에 자신의 작품을 올리지 못하며, 몇십 년 이상 경력이 쌓이도록 자신을 이해해 주는 관람객들을 만나지 못하는 경우도 부지기수다. 또 다른 동기는 내가 무척이나 존경하지만 후대에게 알려질 정도로 명성이 확립되어 있지 않은 예술가들이 여럿 있다는 깨달음에서 비롯된 것이다. 나는 이 책을 비롯한 앞으로의 다양한 노력을 통해 그들이 점점 더 인정받기를, 그리고 그들의 재능이 훨씬 더 밝게 빛날 수 있기를 희망한다.

　5장에 소개된 예술가 가운데 세 명은 생전에는 명성을 떨치면서 널리 존경받았지만, 오늘날에는 충분히 인정받지 못하고 있다. 조애나 메리 보이스Joanna Mary Boyce, 폴린 보티, 헬렌 채드윅 같은 작가들은 화려한 경력을 쌓았음에도 사후에는 별다른 주목을 받지 못했다. 그 이유 중 어느 정도는 그들이 여성 예술가라는 점 때문이다. 보이스는 전문적인 여성 예술가를 전혀 인정해 주지 않았던 빅토리아

시대의 분위기 속에서 힘들게 작업을 해 나갔다. 비록 당대의 탁월한 비평가들과 남성 예술가들의 찬사를 받았지만, 그녀는 그 명칭 자체부터가 남성 중심적인 라파엘전파 형제회의 일원은 아니었다. 2009년 런던에 있는 국립 초상화 미술관National Portrait Gallery에서 개최된 〈라파엘전파의 자매회Pre-Raphaelite Sisterhood〉 전시회는 뮤즈와 모델, 그리고 무엇보다도 예술가로서 이 운동에 중요한 기여를 한 여성들을 집중적으로 조명했다. 예술가 겸 시인인 엘리자베스 시덜Elizabeth Siddal은 남편인 단테이 게이브리얼 로세티Dante Gabriel Rossetti의 모델이었다는 이유로 널리 알려져 있다. 그러나 나는 여성 화가로서 심리적 부담감을 안고 있었던 보이스가 더 흥미로운 예술가라고 생각한다. 그녀는 여성의 욕망을 억압하고 자율성을 인정하지 않았던 사회의 일원이었기 때문에 관례를 거슬렀다는 죄책감과 전문적으로 그림을 그리고 싶다는 소망 사이에서 갈등을 겪었다. 그녀가 죽은 뒤 여성 예술가의 권리 향상을 위한 간단한 조치가 행해졌지만 이 시도는 큰 효과를 내기에는 너무 소극적인 것이었고, 안타깝게도 젠더 편견은 애초부터 남성에 의해, 남성을 위해 쓰인 예술사 서적들이 유행하면서 더욱 강화되고 말았다.

폴린 보티 역시 여성 예술가라는 이유만으로 고통을 받아야 했다. '윔블던의 바르도'라는 별명(프랑스 여배우 브리지트 바르도를 닮아서 생긴 별명_옮긴이)으로 불린 그녀는 1960년대 런던의 스타였다. 하지만 런던 팝 아트 운동의 중요한 구성원이었음에도 보티의 명성과 아름다움은 그녀가 요절한 이후 그녀에게 불리하게 작용했다. 게르다 타로와 마찬가지로 보티의 작품들 역시 완전히 잊혔다가 운명의 장난에 의해 다시 빛을 보게 되었다. 10대 시절에 보티의 작품에 매료

된 한 영향력 있는 예술사가가 훗날 그녀의 작품들을 발굴한 것이다. 작품들은 시간의 시험을 견뎌 냈을 뿐만 아니라 팝 아트 운동의 중심에 있던 한 여성의 시각으로 그 시대에 관한 중요한 통찰을 제공해 주었다. 보티는 영국 예술계에서 널리 인정받아 마땅한 인물인데, 오늘날에는 피터 블레이크Peter Blake와 저널리스트인 알래스테어 숙Alastair Sooke, 작가인 앨리 스미스Ali Smith 같은 동료 팝 아티스트들에게 적극적인 지지를 받고 있다. 나는 여성들의 입장을 제대로 대변하지 못한다고 비판받아 온 오늘날의 예술계에 보티의 작품을 위한 자리가 마련되었으면 하는 바람이 있다.

　　헬렌 채드윅 역시 런던 예술계의 유명 인사였다. 1980년대 당시 그녀는 현대 예술계의 선구자였고, 쿨 브리타니아Cool Britannia 캠페인(늙은 영국을 젊고 창의적인 나라로 개조하고자 한 운동_옮긴이)이 한창이던 1990년 무렵에는 자신이 속한 세대의 대표적인 예술가이자 젊은 예술가들을 위한 영감의 원천으로 널리 인정받았다. '영국의 젊은 예술가들Young British Artists, YBAs'로 알려진 이들이 피와 오줌, 썩은 채소 같은 유기물을 작품 재료로 활용하는 것을 포함해 채드윅의 기법들을 빌려다 썼는지 여부에 대해서는 아직 논란의 여지가 있다. 터너 상 후보에 오른 최초의 여성이자 세계 전역에서 전시회를 열며 기록적인 수의 관람객을 끌어모은 예술가였음에도, 채드윅 사후 그녀의 작품들은 점점 더 환원주의적 경향이 강화되고 상업화되는 예술계에서 지나치게 이론적인 것으로 간주되었다. 그로부터 20년이 흘러 섬세한 표현이 중시되는 시대에 살고 있는 우리는, 정치적 대상으로서의 여성의 신체와 작품 창작 활동, 사회적 기대 등과 씨름을 벌이는 채드윅 특유의 복합성과 섬세함을 받아들이기에 더 좋은 환경에 있다.

카디자 사예Khadija Saye와 바살러뮤 빌Bartholomew Beal은 가장 최근에 사망한 예술가다. 아마도 빌은 이 장에 포함된 모든 예술가들 중 인지도가 가장 낮겠지만, 그의 작품을 마주한 사람들은 위대한 재능에 깊은 인상을 받곤 한다. 빌의 유산은 그와 긴밀히 작업해 왔고 현재 그의 작품과 관련된 자문에 응하고 있는 내게 개인적으로 깊은 의미를 지닌다. 나는 이 장을 쓰는 동안 특히나 가슴이 아팠는데, 그건 단지 그가 개인적으로 알았던 유일한 예술가였기 때문만이 아니라 이 책을 쓰기 시작했을 때만 해도 그가 건강하게 살아 있었기 때문이다. 뇌종양으로 30세에 세상을 떠나기 전까지 빌은 젊은 나이에도 불구하고 원숙한 경지에 이르렀고, 개인전을 비롯한 많은 업적을 남겼다. 그는 놀라울 정도로 열정적인 삶을 살았으며, 10년에 걸친 그의 경력은 삶에 방향성과 의미를 부여하는 예술의 힘을 보여 준다.

내가 이 책에 소개된 예술가 중 가장 나이가 어린 카디자 사예를 포함한 건 단순히 그녀가 영감을 주는 인물이기 때문만은 아니다. 그녀의 몇 안 되는 작품들이 특출하고 잠재력으로 가득해 보였기 때문이기도 하다. 빈곤층 출신의 젊은 흑인 여성으로서 겪은 모든 어려움에도 불구하고 사예는 예술계에서 빨리 유명해졌는데 만일 그녀의 경력이 계속되었더라면 세계적이고 선구적이고 위대한 예술이 탄생할 수도 있었을 것이다. 하지만 그녀는 2017년 베니스 비엔날레에서 찬사를 받은 뒤 몇 주 후, 런던의 임대 아파트인 그렌펠 타워에서 발생한 화재로 갑작스럽게 죽음을 맞이했다. 예술가들이 다양성과 포용이란 문제를 진지하게 숙고할 수밖에 없는 환경 속에서 사예의 이야기와 넋을 빼놓는 그녀의 작품들은 더없이 중요하다. 다행스러운 점은 그녀를 지지하는 사람들이 많고 그 목소리도 아주 크다는 것이다.

라파엘전파 형제회의
여형제

조애나 메리 보이스
Joanna Mary Boyce
1831~1861

1848년 영국 왕립 미술원에 다니던 세 명의 화가들은 미술원 측이 옹호하는 회화의 역사가 왜곡됐다며 기성의 예술 교육에 반기를 들었다. 그들이 결성한 비밀스러운 협회는 라파엘로의 작품을 서양 미술의 극치로 보는 기존 견해를 거부하면서, 이탈리아 중세로 더 거슬러 올라가 영감의 원천을 구하겠다고 선언했다. 그들은 명료하고 사실적이고 도덕적으로 진지한 예술을 창작하기 위해 분투했다. 윌리엄 홀먼 헌트^{William Holman Hunt}와 존 에버렛 밀레이^{John Everett Millais}, 단테이 게이브리얼 로세티가 결성한 이 반항적인 유파는 그들 스스로를 '라파엘전파 형제회'라고 불렀다. 형제회라는 단어는 중세 시대 수도원을 연상시키는 동시에 남성만의 전유물이란 의미를 강조하기 위

해 매우 의도적으로 선택된 것이었다. 이런 남성 중심적 배타성에도 불구하고 이 유파에서 여성들은, 흔히들 생각하듯 뮤즈나 모델로서만이 아니라 예술가나 시인으로서도 필수 불가결한 존재였다.

조애나 메리 보이스(결혼 후 조애나 메리 웰스로 바뀜)는 여성의 활동 영역을 제한하려고 한 빅토리아 시대의 지배적인 추세에 맞서 싸운 예술가였다. 여성의 창작 행위는 사회적으로 용인되는 일이었고 점점 유행을 타기조차 했지만 그녀는 아마추어가 될 운명이었다. 여성의 활동 영역인 가정 내에서만 그림을 그리는 것이 문화적으로 허용되었기 때문이다. 예술 교육을 받고 전시회를 열고 후원자 및 남성 화가들과 협력하면서 정식으로 예술계에 진출하려면, 점잖은 사회의 엄격한 규율들을 너무나 많이 어겨야 했다.

특이하게도 보이스의 아버지와 오빠는 예술가가 되겠다는 그녀의 열망을 지지해 주었다(재능 있는 여동생보다 훨씬 덜 알려지긴 했지만, 그녀의 오빠인 조지 역시 화가였다). 보이스의 일기와 편지에서는 자신의 재능에 자신감을 갖고 경력을 추구하고자 하는 열정과, 겸손하지 못하다는 이유로 비난받을지도 모른다는 두려움 사이의 끊임없는 갈등이 드러나 있다. 라파엘전파, 즉 PRB(초기 구성원들이 그림에다 익명으로 남긴 서명)가 결성되었을 당시 조애나 메리 보이스는 16세였다. 그녀는 곧 미술 교육과 훈련을 받을 수 있는 곳을 찾아냈고, 교육을 받는 동안 라파엘전파의 이상과 원칙들을 자신의 예술 철학 속으로 흡수했다.

당시 여학생은 왕립 미술원에 등록할 수 없었으므로 보이스는 런던에 있는 캐리의 미술 아카데미Cary's Art academy와 리의 미술 아카데미Leigh's academy에서 수업을 받았다. 1852년 그녀는 아버지와 함께 파

리를 방문했다. 이제 20세가 된 그녀는 예술을 보는 예리한 안목과 그녀 자신만의 자신감 있는 견해를 발달시키기 시작했다. 보이스는 자신이 접한 프랑스 예술품 대부분을 "색채는 혐오스럽고 분위기는 억지스럽고 인물들의 태도는 너무 연극적이다"라며 조롱했다. 대신 그녀는 같은 해에 런던에서 보게 된 밀레이 회화의 명료함과 사실성에 완전히 매료되었다. 이 시기에 그려진 그녀의 〈자화상 Self Portrait〉은 보이스가 파리에서 본 작품 가운데 상당수를 거부하고 마음에 들어 한 측면만 라파엘전파 화풍과 통합해 냈다는 사실을 드러내 준다. 솔직하고 명료한 이 자화상은 우아한 색채가 사용되었고 세부적인 요소들이 풍부하게 묘사되어 있는데, 이 세부 묘사는 조화로운 안정감을 해치지 않으면서도 시각적 흥미를 자극한다.

1년 후 보이스는 그녀의 가장 위대한 작품이 될 〈엘지바 Elgiva〉를 내놓았다. 보이스는 자신의 관심사를 따라 역사상의 강인한 여성들을 작품의 주제로 선택하곤 했다. 엘지바는 얼굴에 상해를 입으며 박해를 받다가 결국에는 죽임까지 당한 앵글로 색슨족의 여왕이었다. 보이스는 외모를 손상당하기 전 깊은 사색에 잠겨 있는 여왕의 눈부신 모습을 그림으로 재현했다. 당대 최고의 비평가였던 존 러스킨은 "내 생각에 연한 순색으로 처리된 이 아름다운 상상력에서 보이는 위엄은 최상의 역량을 지닌 화가들의 작품에서나 볼 수 있는 것이다"라고 말하며 이 작품을 극찬했다. 피사체가 된 인물은 보이스의 능란한 손에 의해 엄숙하게 표현되었고, 그림의 양식은 라파엘전파가 모범으로 삼은 중세 후기의 이탈리아 예술을 자연스럽게 환기시켰다. 러스킨은 작품이 완성된 뒤 1년 후에야 왕립 미술원에서 이 그림을 보게 되었는데, 시간이 이렇게 지연된 건 보이스가 너무 불안해서 작

품 제출을 망설였기 때문이다. 작품을 완성했을 당시 그녀의 아버지는 막 세상을 떠난 터였다. 특히 그녀는 자신의 예술가 경력이 다른 사람들에게 어떻게 비칠지를 우려하면서 '어머니를 소홀히 하기보다는 그림을 향상시키겠다는 희망을 포기하는 것이 당연한 의무'라고 생각했다.

다행히도 보이스는 자신감을 되찾았다. 그녀는 계속해서 그림을 그리면서 미술 수업을 받았고, 만국박람회를 관람하기 위해 네덜란드와 파리를 여행하기도 했다. 파리는 그녀의 마음을 사로잡았고, 1855년에는 성공한 예술가인 토마 쿠튀르Thomas Couture(역사화와 초상화에 뛰어난 면모를 보인 프랑스 화가_옮긴이)의 작업실에서 여성만을 상대로 개최한 강좌에 참석하기 위해 한동안 파리로 거처를 옮겼다. 생전 처음으로 보이스의 일상은 어머니가 거주하는 가정적 세계로부터 완전히 자유로워졌는데, 그녀는 어머니에게 깊은 애정이 없었다. 파리에서 보낸 시간은 그녀 자신만의 것이었고, 그녀는 공부와 창작, 작품 관람, 예술에 관한 글쓰기 등을 병행하면서 행복한 시기를 보냈다. 보이스는《새터데이 리뷰Saturday Review》지의 영국 독자층을 위해 파리에서 본 작품들에 관한 리뷰를 써 달라는 의뢰를 받고 자신의 생각을 거침없이 펼쳤다. 심지어는 존경받는 예술가인 장 오귀스트 도미니크 앵그르에 관해 "어떻게 그가 그토록 많은 숭배자들을 거느릴 수 있었을까?"라고 의문을 제기하면서 혹평하기도 했다.

파리에서의 활동 이후에도 그녀의 경력은 발달을 거듭하여 다수의 작품이 왕립 미술원의 여름 전시회에 초대되었다. 그녀는 출품자들을 위한 중요한 파티에 초청을 받기도 했는데, 겸손하지 못하다는 소리를 듣는 것이 두려워 파티에는 참석하지 않았다. 보이스는

패니 이튼 Fanny Eaton
조애나 메리 보이스
1861, 리넨, 종이에 오일, 17.1×13.7cm,
예일 대학교 영국 미술 센터, 뉴헤이븐, 미국

오래전부터 예술가가 되겠다는 자신의 야심과 결혼이 결코 양립할 수 없다는 생각을 품어 왔기 때문에 23세 때 예술가인 헨리 웰스Henry Wells의 청혼을 받아들이지 않았다. 그는 포기하지 않았지만 보이스는 계속해서 그의 청혼을 거절했다. 심지어 자신에게는 사랑보다 경력이 더 중요하다는 사실을 분명히 하기 위해 예카테리나 2세(남편인 표트르 3세를 폐위시키고 스스로 제위에 오른 러시아의 황제_옮긴이) 같은 역사상의 위대한 여성들을 언급하면서 사랑이 그들에게 무슨 혜택을 가져다주었는지 반문하기도 했다. 하지만 예술에 대한 자신의 헌신을 반복해서 강조한 이후, 그녀는 웰스가 자신의 경력을 존중해 줄 것이라는 전제하에 청혼을 마침내 받아들였고 1857년 12월에 로마에서 결혼식을 올렸다. 결코 포기하지 않은 웰스는 행복한 결혼 생활을 보상받았고, 아내의 가장 충실하고 열렬한 지지자가 되어 그녀의 예술이 아내로서의 의무 때문에 경시되어서는 안 된다는 그들의 합의를 굳건히 지켜냈다.

첫째 아이가 태어난 후에도 보이스는 《스펙테이터The Spectator》지의 찬사를 받고 라파엘전파의 수집가들에게 작품을 판매하면서 계속해서 성공을 이어 나갔다. 그녀는 라파엘전파의 많은 구성원들에게 알려지게 되었고, 러스킨은 그녀의 작품 활동을 예의주시했다. 1860년 무렵 그녀에게는 이미 두 명의 아이가 있었지만, 보이스는 창작량이 줄어들기보다 도리어 더 늘어난 해인 1861년에 딸아이를 한 명 더 낳았다. 하지만 출산을 하자마자 병에 걸렸고, 당대의 다른 많은 여성들처럼 불결한 위생 상태에서 비롯된 열병으로 숨을 거두고 말았다. 보이스가 세상을 떠나고 1년 후인 1862년 7월 15일, 그녀의 남편은 밀레이에게 빅토리아 시대의 관례대로 임종한 아내의 모습을

그려달라고 부탁했다. 밀레이의 그림은 보이스가 차분한 모습을 한 자신의 영웅적 여성들에게 부여한 것과 같은 종류의 위엄을 보여 준다. 젊은 시절 밀레이는 남성 중심적인 형제회를 조직했지만, 점차 그는 너무 쉽게 간과되는 여성 화가들의 특별한 가치를 확신하게 되었다. 그는 보이스를 "마치 아이를 낳을 다른 여성이 없기라도 한 듯, 더 많은 아이들을 세상으로 데려오기 위해 자신을 희생한 위대한 예술가"로 묘사했다. 보이스의 그림은 부족한 기회와 사회적 압력에도 불구하고 여성들이 여전히 남성 예술가와 대등한 수준의 위대한 예술 작품을 생산해 낼 수 있다는 점을 훌륭하게 증언한다. 보이스가 남긴 말들은 그녀가 맞서 싸운 불리한 환경과, 포기할지 계속 나아갈지를 망설이는 동안 그녀가 빈번히 겪어야 했던 치열한 내적 갈등을 상기시켜 준다. 그녀가 몇십 년 더 살았더라면 슬레이드Slade처럼 여학생의 입학을 허용하는 진보적 예술 학교들이 문을 엶에 따라 여성 동료들의 상황이 점차 나아지는 모습을 볼 수 있었을 것이다. 19세기 중반에 전문적으로 그림을 그리기 위해 온갖 어려움에 맞서 싸운 보이스 같은 여성들은 여러 가지 면에서 오늘날 영국에서 활동하는 모든 여성 예술가의 대모와도 같은 존재다.

아름다운 외모로 저평가된
팝 아트의 디바

폴린 보티
Pauline Boty
1938~1966

　수십 년간 묻혀 있었지만 여전히 창작 당시인 1960년대 런던의 활기찬 에너지를 갖고 있는 예술품을 재발견했다고 상상해 보라. 그 예술품들은 그 시대를 대표한 카리스마 넘치는 인물이 창작한 작품이다. 사회적으로 칭송받고 성적으로 개방적이며 텔레비전과 패션, 사진, 예술, 영화의 영역을 넘나들던 그런 인물 말이다. 텔레비전에 출연해 비틀즈를 인터뷰했을 뿐 아니라 블록버스터 영화 〈앨피 Alfie〉(1966)에 출연한 그녀는 너무나도 매력적이어서 1962년 밥 딜런이 처음으로 런던을 방문했을 때 그를 안내해 달라는 요청을 받기도 했다. 그녀의 매력은 회화의 영역으로까지 침투해 들어왔다. 혁신적인 구성과 위트, 풍부한 색채로 이루어진 작품을 창작한 그녀는 새롭

고 흥미진진한 예술 운동이었던 영국 팝 아트의 창시자 중 한 명으로 빠르게 인정받았다.

묻혀 있던 보티의 작품들은 예술사가인 데이비드 앨런 멜러의 열정적인 탐색 끝에 영국 켄트 지방에 있는 한 헛간에서 발견되었다. 그는 그녀의 작품만 재조명하는 것이 아니라 고인이 된 예술가의 전체 이력을 드러내 그녀의 명성을 부활시키고 싶어 했다. 왜냐하면 그림의 명백한 가치와 창작자의 역량에도 불구하고, 작품들이 단 하나의 이유 때문에 수십 년에 걸쳐 의도적으로 무시되었기 때문이다. 즉 이 예술품들은 1966년 28세에 사망한 폴린 보티라는 '여성'에 의해 창작된 작품이었던 것이다. 만일 보티가 남성이었더라면 그녀는 비극적으로 요절하기 전에 피터 블레이크, 에드와도 파올로치Eduardo Paolozzi, 리처드 해밀턴Richard Hamilton 등과 함께 영국 예술의 새 시대를 여는 데 기여한 팝 아트 운동의 제임스 딘으로 기억되었을 것이다.

보티는 진보적이고, 현대적이고, 화려하고, 재능 있고, 자기 목소리를 내는 1960년대의 신여성을 상징했다. 호감 가는 성격이었던 그녀는 세간의 이목을 끄는 페미니스트의 원조로서 한번은 텔레비전에 출연해 "도전하고 목소리를 높이는 영국 전역의 소녀들이 당신을 두렵게 한다면, 그것은 그들의 의도대로 된 것입니다. 그들은 세상에 깊은 인상을 남기기 시작했어요"라고 선언했다. 애석하게도 보티의 아름다움과 매력은 그녀가 죽은 뒤 그녀에게 불리하게 작용했다. 이런 유형의 여성에게 살아 있을 때뿐 아니라 사후에도 지적인 예술가의 지위까지 부여하는 건 너무 과도한 조처였던 것이다. 따라서 역설적이게도 그녀의 사후 명성은 그녀가 생전에 누린 인기로 인해 도리어 손상을 입게 되었다. 보티는 작가와 배우, 음악가, 사회 운

동가, 영화 제작자들과 함께 1960년대 문화 현장의 중심부에 있었고, 그들 가운데 다수는 스타였던 그녀와 공동 작업을 하고 싶어 했다. 그녀는 다양한 문화 영역을 자유자재로 넘나들었다는 점에서 시대를 앞서 있었다.

진정 '대중적pop'인 영혼으로서 문화 영역 간의 교류에 개방적이었음에도 보티의 정체성을 규정짓고 활동에 동력을 제공한 건 무엇보다도 그녀의 미술이었다. 1938년에 태어난 그녀는 영국 남부의 크로이던 외곽 지역에 위치한 카샬턴에서 성장했고, 미술 학교에 진학하기 위해 보수적이었던 아버지와 싸워야 했다. 16세 때는 윔블던 예술 대학교에 등록했는데 바로 이곳에서 바르도라는 별명을 얻었다. 보티는 구조적인 성차별주의에 시달린 여성 예술가들의 세대에 속했다. 1958년에 윔블던 예술 대학교를 졸업한 뒤 왕립 예술 학교에 입학했을 때, 그녀는 여성이라는 이유만으로 경쟁이 심한 회화 학부가 아닌 스테인드글라스 학부에 등록해야 했다. 하지만 이에 굴하지 않고 점차 회화 영역으로 진로를 수정해 나갔을 뿐만 아니라 자신이 들은 수업에서 얻은 지식을 활용하기도 했다. 팝 아트 회화 작품을 구상할 때 스테인드글라스처럼 캔버스를 여러 부분으로 나눔으로써 그녀만의 독특한 회화적 콜라주 작품을 창작했다. 보티는 주변 세계에서 이미지를 빌려 왔다. 잡지 기사나 여자 연예인 화보 같은 '하위' 문화에서 모티브를 취한 뒤 회화의 힘을 이용해 그들을 '상위' 문화로 끌어 올렸다.

〈미지의 여성들과 함께 있는 데릭 말로의 초상Portrait of Derek Marlowe with Unknown Ladies〉은 믿을 수 없을 정도로 복잡한 그림이다. 겉으로만 보면 이 그림은 잘생긴 외모에 담배를 멋스럽게 들고 있는 젊은

미지의 여성들과 함께 있는 데릭 말로의 초상 Portrait of Derek Marlowe with Unknown Ladies

폴린 보티

1962~1963, 캔버스에 유채, 122.2×122.4cm, 테이트 미술관, 런던, 영국

작가의 매력을 담은 팬아트 작품처럼 보인다. 그런데 그의 뒤편에는 붉은 립스틱을 짙게 칠한 여성들이 합창단처럼 자리를 잡고 있다. 보티는 이 인물들을 잡지에서 보고 그린 듯 보이며, 말로의 이미지는 아마도 그의 흑백 사진을 베꼈을 것이다. 그는 푸른색과 붉은색의 배경 앞으로 돌출되어 있는데, 이 이상한 배경은 의도적으로 거칠게 그려진 여성들을 에워싼 스테인드글라스 같은 구획으로 인해 더욱 초현실적인 분위기를 자아낸다. 말로와 여성들의 극단적 대비는 이 그림을 사회 비평이 담긴 통찰력 있는 작품으로 승격시킨다. 보티는 젠더 정치에 문제를 제기하기 위해 엉성한 그림을 자신의 무기로 활용해 왔다. 말로는 관람객들이 이 스타와 시선을 마주칠 수 있도록 사실적으로 묘사되어 있다. 반면 제목에 '미지의 여성들'로 표현된 인물들은 작품 속에서 공간을 차지하기 위해 분투하고 있으며, 얼핏 보면 아름다운 얼굴로 보일 수도 있지만 거의 악몽과도 같은 형상들로 변형되어 있다. 이 작품은 자기 시대에 대한 일종의 비평이자, 결국 '미지의 여성'의 지위로 물러나게 된 한 예술가가 회화의 규칙과 원본 이미지들을 가지고 벌인 하나의 정교한 게임이기도 했다.

보티의 작품이 평단으로부터 그 중요성을 빠르게 인정받았다는 사실을 알게 된다면, 그녀가 예술사의 변방으로 밀려났다는 사실이 훨씬 충격적으로 다가올 것이다. 학교를 졸업한 해인 1961년, 보티는 훗날 영국 팝 아트의 중대한 사건으로 알려지게 된 〈블레이크 보티 포터 리브Blake Boty Porter Reeve〉 전시회에 주요 작가로 참석했다. 그녀는 켄 러셀Ken Russell의 다큐멘터리 영화인 〈펑 하고 이젤이 사라졌다 Pop Goes the Easel〉에 주연으로 출현했는데, 이 영화는 BBC에서 방송되며 그녀의 작품을 영국 전역에 알렸다. 그녀의 첫 번째 개인전은 졸업한

지 채 2년도 안 된 1963년에 개최되었는데, 이는 당대 여성 예술가로서는 엄청난 업적으로 비평가들에게도 호평을 받았다. 같은 해에 보티는 출판 에이전트 겸 영화 제작자인 클라이브 굿윈Clive Goodwin과 열흘간 연애를 한 후 곧바로 결혼하는 과감한 결정을 내렸다. 그녀는 그가 "나를 한 명의 인간으로 진정성 있게 대해 주었고, 남성임에도 나를 지적인 존재로 받아들여 주었다"라는 말로 그 이유를 밝혔다. 결혼은 그녀의 창의력을 약화시키지 않았으며, 도리어 그녀와 그녀의 남편을 예술계의 영향력 있는 커플로 만들어 주었다. 보티는 계속해서 자신의 주변 세계를 그려나갔고, 여성의 관점이 지니는 가치도 결코 망각하지 않았다. 보티의 집은 언젠가 그녀의 회화 콜라주 작품 속으로 들어가게 될 신문과 잡지 기사로 거의 도배되다시피 했다.

현재는 소실되었으나 프러퓨모 사건(육군 장관인 존 프러퓨모가 소련 대사관 소속 무관과 관계가 있는 정부에게 국가 기밀을 누설하여 물의를 일으킨 사건_옮긴이)을 다룬 그림을 비롯한 여러 작품들이 점점 더 정치적인 성향을 띠어 가던 시기에 보티는 암 진단을 받았다. 임신 4개월 무렵에 받은 정기 검진에서 종양이 발견되었고, 그녀는 임신 중절 수술을 받은 뒤 방사선 치료를 받으라는 조언을 들었다. 하지만 보티는 의사의 권유를 거부했고 1966년 2월 딸인 케이티 굿윈을 출산했다. 이는 엄청난 희생이었다. 출산 후 받는 치료는 효과가 없었기 때문에 그녀는 통증을 완화하기 위해 침대에서 마리화나를 피우며 생애 마지막 몇 달을 보냈다. 이 기간에도 그녀는 계속해서 롤링스톤스를 비롯한 방문객들을 스케치하다가 1966년 7월, 고작 28세의 나이로 세상을 떠났다. 그녀의 남편은 그로부터 12년 후, 어린 딸인 케이티를 남겨 둔 채 숨을 거두었다.

폴린 보티

굿윈마저 세상을 떠난 뒤 보티의 유산을 지켜 줄 동료가 아무도 없었지만, 얼마간 시간이 흐른 뒤에는 한 젊은이가 그녀를 찾기 시작했다. 멜러는 어린 시절에 켄 러셀의 다큐멘터리 〈펑 하고 이젤이 사라졌다〉를 보고 보티에게 완전히 매료되었다. 1993년에 그는 되찾은 보티의 작품들 가운데 일부를 자신이 기획한 바비칸 센터 〈1960년대 런던의 미술계The Sixties Art Scene in London〉 전시회에 포함했다. 이 전시회는 팝 아트계의 '미지의 여성'에 대한 관심을 다시 불러일으키는 중요한 계기가 되었다. 그 이후로, 보티가 영국 팝 아트 운동의 핵심적인 인물이었음에도 그 운동을 기록하고 전시하는 사람들에 의해 완전히 무시당했다는 사실이 계속해서 밝혀졌다. 예술사 서적들은 이 시대에 관한 남성 중심적인 시각만을 제공한다. 보티는 이런 문제를 그 누구보다 분명히 인식하고 있었기 때문에 자신의 대표작 중 하나에 '남자의 세계 Ⅱ It's A Man's World Ⅱ'라는 제목을 붙였다. 성 불평등에 대해 목소리를 내면서 이 문제를 작품의 주된 주제로 삼은 예술가로서 보티는 팝 아트 운동의 중심에 있었을 뿐만 아니라 1970년대 예술계에 혜성처럼 등장한 페미니스트의 아이콘인 주디 시카고Judy Chicago와 1990년대에 활동한 트레이시 에민 같은 후대 예술가의 활동 기반을 마련하기도 했다. 작가인 앨리 스미스는 보티의 인생사 중 일부를 소설 《가을Autumn》(2017)에 포함하면서 그녀의 중요성에 대해 이렇게 말했다. "보티는 예술사를 뒤엎어 놓았지요. 그녀를 복권시키는 게 그토록 중요한 이유가 바로 여기에 있습니다." 만일 보티가 오늘날 살아 있었다면 그녀는 영국 예술계의 디바가 되었을 것이다. 수십 년에 걸친 무관심을 바로잡기 위해서는 아직도 할 일이 많이 남아 있다.










274 275

신체적 고정관념에
도전한 선구자

헬렌 채드윅

Helen Chadwick

1953~1996

　　예술가들이 시기를 잘못 만나 피해를 입을 수도 있다는 생각은 다소 이상하게 느껴진다. 우리는 위대한 예술 작품에 유통 기한이 부여될 수 있다는 사실과, 작품이 시대정신에 부합하는 짧은 기간 동안만 칭송받다가 그 후 잔인하게 무시당하고 간과될 수도 있다는 사실을 거의 고려하지 않는다. 이보다 더 이상한 일은 렘브란트나 보티첼리 같은 세계적인 거장이 경험한 것처럼 역량이 최고조에 달한 예술가조차 유행에 뒤처질 수 있다는 점이다. 이 두 거장은 예술가로서 도달할 수 있는 최고의 지위까지 올라갔지만, 파산한 말년뿐 아니라 죽은 뒤에도 오랫동안 무시를 당해야 했다. 이런 일이 종종 일어나는 건 그 예술가가 구시대의 대변자여서 새로운 물결이 밀려들 때 현실

과 동떨어진 것처럼 보이기 때문이다. 보티첼리의 경우 그 물결은 르네상스 전성기High Renaissance였다. 이 시대의 양식은 350년 후 라파엘전파가 재발견할 때까지 보티첼리의 관능적 아름다움에 그늘을 드리웠다. 그리고 1990년대의 영국 예술가인 헬렌 채드윅의 경우 그것은 이론에 기반을 둔 그녀의 작업을 무색하게 만든 감각주의Sensationalism 미술과 개념주의Conceptualism 미술이었다. 채드윅은 터너 상 후보에 오른 최초의 여성 예술가였고 서펜타인 갤러리에서 열린 그녀의 전시회는 폭발적인 반응을 일으켰지만, 비평가들은 1996년 채드윅이 사망한 직후부터 그녀를 계속 도외시해 왔다. 그녀의 이름은 자칫 예술사의 주석란에만 등장할 뻔했지만, 20년의 세월이 흐르는 동안 그녀의 접근법과 화풍은 다시

"육체적인 성질을
띠면서 일종의
'자화상' 같은 재료
를 활용해야겠다는
생각이 들었습니다"

주목받기 시작했다. 보티첼리의 경우와 같이 예술사는 앞으로 계속 전진하는 대신 채드윅과 그녀의 세대가 말하고자 한 메시지에 좀 더 귀를 기울이기 위해 다시 과거로 회귀했다.

채드윅은 '영국의 젊은 예술가들'이란 명칭으로 자기 선배들보다 더 유명해진 예술가 세대에게 위대한 스승이자 영감의 원천이었다. 19년에 걸친 활동 기간 동안 채드윅은 소변, 고기, 세포, 알몸과 체액, 대변 같은 초콜릿 등을 활용해 자신만의 복합적인 작품을 창작해 냈다. 채드윅이 훗날 '영국의 젊은 예술가들' 세대가 수용한 이런

헬렌 채드윅

비전통적인 재료들을 사용한 건 단순히 역겨움을 불러일으키기 위해서가 아니다. 이 재료들이 예술 학교 재학 시절부터 고심해 온 보디폴리틱의 문제들과 복잡하고 본질적인 방식으로 연관되어 있었기 때문이다. 1953년 크로이던 지역에서 태어난 채드윅은, 2세대 페미니즘(사회경제적 차원에서의 성평등에서 더 나아가 재생산권, 가정 폭력 등의 폭넓은 이슈를 다루며 더 급진적이고 정치적인 활동에 초점을 맞춘 여성주의 운동_옮긴이)이 유행하던 1970년대에 성인이 되었다. 그녀의 작품은 남성적 시선을 해체하고, 여성의 신체가 어떤 식으로든 소유되거나 사회적 가치 기준에 종속된다는 개념에 의문을 제기하기 위한 하나의 시도였다. 채드윅은 스스로를 작품의 주제로 활용하면서 여성의 신체와 관련된 오랜 문화적 가치와 규범들에 반대 의사를 표시했을 뿐 아니라 '몸'이란 게 대체 무엇인지 질문을 던지기도 했다. 하지만 신체를 활용한 방식이 여성에 대한 선입견을 더 강화시켰다는 비판(현재는 부당하게 여겨지는)을 받은 이후 채드윅은 1980년대 말부터 스스로를 작품 활동에 활용하지 않았다. 여성 예술가들에게 까다롭고 엄격했던 시대에 작품 활동을 한 그녀는 "여전히 육체적인 성질을 띠는 일종의 '자화상'이면서도, 나 자신의 신체 형상에는 의존하지 않는 재료를 활용해야겠다는 생각이 들었습니다"라고 자신의 입장을 피력했다.

1991년 작인 〈소변 꽃Piss Flowers〉에서 볼 수 있는 것처럼 채드윅은 종종 인간 신체의 본능적인 기능을 가지고 유희를 벌이면서 사적이고 은밀한 측면들을 노출했다. 미래에 남편이 될 데이비드 노터리우스David Notarius와 함께 캐나다에 머무는 동안, 그녀는 눈 위에다 소변을 본 뒤 그 공간을 주물로 떠내기도 했다. 빠른 속도로 나온 뜨거운 그녀의 소변은 남근과도 같은 형상을 취한 반면, 느린 속도로 나온

부엌에서 In the Kitchen

헬렌 채드윅

1977, 사진, 리즈 미술관, 리즈, 영국

미지근한 노터리우스 소변은 꽃잎 같은 평평한 형태를 취했다. 그들의 신체 기능은 부지불식간에 남성적인 것과 여성적인 것에 대한 상상을 뒤집어 놓았다. 여기서 비롯된 열두 쌍의 청동 조형은 그녀가 익살스럽게도 '소변 꽃'이라는 제목을 붙인 하나의 조각 작품을 구성하게 되었다.

　　1994년 그녀는 '헌혈자/수혈자Donor/Donee'라는 작품을 창작했는데, 이 작품은 관람객들에게 그들 자신의 몸의 일부, 즉 피를 활용해 작품을 완성하도록 함으로써 신체에 대한 논의의 폭을 크게 확장시켰다. 그녀는 '헌혈자'라는 단어가 적힌 카드를 나누어 줬고, 참가자들은 헌혈 은행에 가서 헌혈을 한 뒤 '수혈자'라고 표기된 카드를 받아 쥐는 것(오늘의 헌혈자가 내일은 수혈자가 될 수 있다는 의미_옮긴이)으로 작품의 목적을 달성해야 했다. 채드윅은 작품으로부터 그녀 자신의 몸을 배제한 대신 눈에 보이는 피를 전면에 내세움으로써, 우리 몸의 가변적이고 무상한 본성에 관한 대화를 촉진시켰다. 〈헌혈자/수혈자〉와 〈소변 꽃〉이란 이 두 작품 모두에서 채드윅은 매력적인 이원성을 창조해 냈고, 장난기와 혐오감이란 수단들을 활용하여 고유하고 아름답고 진지한 것들에 관한 대화를 불러일으켰다.

　　1994년 서펜타인 갤러리에서 열린 채드윅의 개인전에서 가장 주목을 받은 작품은 단연 〈카카오Cacao〉였다. 이 작품은 녹은 초콜릿으로 구성되어 있었기 때문에 관람객들은 인근 공원에서 미술관으로 걸어 들어오는 동안 기분 좋은 향을 맡을 수 있었다. 하지만 이 즐거움은 향기의 원천을 보는 즉시 당혹감이나 구역질로 뒤바뀌었다. 커다란 원형 그릇에 배설물처럼 보이는 질척거리는 액체가 담겨 있었고, 이것은 음경 모양의 분수를 타고 흘러내린 뒤 거품을 일으키며

순환하고 있었다. 묘하게 매력적인 동시에 혐오스럽기도 한 이 초콜릿 진흙탕은 감각에 과부하를 일으키는 장관이었다. 이 전시회는 기록적인 수의 관람객을 끌어들였고, 주요 신문에 대대적으로 보도되었다.

채드윅은 위트와 역설, 혐오, 아름다움, 매력 같은 요인들 사이의 성공적인 조합을 발견해 냈다. 그녀는 국제적인 성공을 거두었고, 1995년에는 뉴욕 현대 미술관에서 열린 전시회에 초대되는 영광을 누렸다. 채드윅은 극도로 박식한 예술가로, 그녀의 모든 작품에는 조르주 바타유Georges Bataille(죽음, 에로티시즘, 금지, 침범, 과잉, 성스러움 등을 주제로 글을 쓴 프랑스의 사상가 겸 소설가_옮긴이)의 철학과 헤라클레스 신화, 어려운 건축 원리 등을 포함하는 다양한 이론들이 녹아들어 있다. 채드윅은 갑작스러운 심장 마비로 42세의 나이에 숨을 거두었다. 사망 당시 그녀는 무수히 쏟아져 들어오는 방문 요청과 전시, 협업 제안에 응하면서 평소처럼 지칠 줄 모르는 태도로 작업에 몰두하고 있었다. 활동 기간이 더 길었더라면, 그녀는 분명 보디 폴리틱의 영역을 더 심도 깊게 탐색하면서 자아와 정체성, 문화적 기대, 규범 등에 관한 긴장감 넘치는 대화를 계속 이어 나갔을 것이다. 채드윅 사후 10년이 채 안 되어 그녀를 기리는 대규모 회고전이 런던의 바비칸 센터를 비롯한 유럽의 미술관 세 곳에서 연달아 개최되었다. 비평가들은 채드윅의 작품이 지나치게 이론적이어서 요즘 추세와는 잘 안 맞는다고 평가하면서 영국 예술에 대한 그녀의 기여를 대체로 외면해 왔다. 2004년 발간된 《프리즈Frieze》 잡지는 그녀의 예술을 "좋게 봐줘야 오래전 소멸된 예술을 기리는 생생한 기념품 정도고, 나쁘게 말하면 다소 히스테릭한 성격의 무용지물"이라고 묘사해 놓았다. 하지만 그로

부터 15년이 지난 지금, 오래전 소멸된 예술을 기리는 기념품이 된 건 채드윅이 아닌 비평가들 자신인 것 같다. 여성의 인권이 점점 더 민감한 관심사가 되어 가는 오늘날의 환경에서라면, 채드윅은 중요한 목소리를 낼 수 있었을 것이다. 돌이켜 보건대 그녀의 작품은 오늘날 더 널리 전시되고 논의될 가치가 있는 극도로 현대적인 작품인 듯하다.

배타적인 예술계를 단숨에 사로잡은 아웃사이더

카디자 사예
Khadija Saye
1992~2017

배타적인 것으로 악명 높은 예술계의 심장부로 단번에 진입해 들어가는 건 거의 불가능에 가깝다. 그 어느 때보다도 많은 예술가들이 활동하는 지금 같은 상황에서는 오직 진정으로 독창적이고 확신에 찬 목소리만이 평론가들의 귀에 들어갈 수 있다. 카디자 사예는 눈에 보이지는 않는 그 단단한 장벽들을 뚫고 24세의 나이에 주목해야 할 신인으로 평가받았다. 그녀가 임대 아파트에서 매우 적은 수입으로 생활하고 사회적 특권이 없는 흑인 여성이었다는 것은 놀라운 사실이다. 그녀는 이 책에 실린 예술가들 가운데 활동 기간이 가장 짧지만, 오늘날의 사회적 쟁점을 개인적이면서도 역사적인 방식으로 아름답게 탐색한 예술가로 기억될 것이다.

사예의 부모는 감비아에서 영국으로 이주한 뒤 1992년에 런던에서 사예를 낳았다. 그녀는 아주 어려서부터 예술가가 되겠다는 결심을 품었고, 일곱 살 때는 매년 여름마다 개최되는 노팅힐 카니발에 참석해 예술품과 의상을 만들기도 했다. 사예의 어머니는 딸의 꿈을 알아차리고는 그녀를 혜택받지 못한 아이들을 위한 훌륭한 방과후 프로그램 운영 단체인 인투유니버시티^{IntoUniversity}로 데려다주었다. 그녀는 16세 무렵에 이 프로그램을 통해 아널드 재단의 장학금을 받은 뒤 네빌 체임벌린과 루이스 캐럴, 살만 루슈디 같은 인물들을 배출한 명문 중등학교 럭비 스쿨에 진학했다. 훗날 사예는 이곳의 학생들이 세상에 영향을 미치겠다는 엄청난 포부와 기대를 품고 있다는 사실에 충격을 받았다고 고백한 바 있다. 비록 짧은 경력 기간 내내 사예는 계속해서 불안감을 지니고 있었지만, 작품을 창작하고 인정받을 권리를 주장하며 자신을 적극적으로 내세웠다. 그녀의 친구이자 동료 예술가였던 러브나 애슈라프^{Lubna Ashraf}는 사예에게 동질감을 느꼈다면서 이렇게 말했다. "우리에게는 다른 나라에서 왔다는 공통점이 있었고, 사예도 저처럼 예술가가 되는 게 '정상적인' 선택으로 간주되지 않는 보수적인 가정 출신이었어요." 그녀는 애정 어린 말투로 사예를, "예술가가 되는 데 방해하는 환경을 결코 용납하지 않은 열성분자"로 묘사하기도 했다.

이런 적극성 덕분에 사예는 예술가인 니컬라 그린^{Nicola Green}과 중요한 관계를 맺을 수 있었다. 그린은 2014년 열린 〈안목 있는 눈^{ING Discerning Eye}〉 전시회에 초청된 심사 위원이었고, 사예는 파넘에 있는 UCA 예술 대학교^{University for the Creative Arts} 사진학과를 졸업한 이후 전시회에 출품해 둔 상태였다. 그린은 사예의 사진 연작인 〈크라운드

Crowned 〉(2013)를 선정한 이후, 어머니와 함께 밤새 자신의 작품 옆에 조용히 서 있던 이 젊은 예술가를 만났다. 사예는 꾸밈없는 태도로 그린에게, 예술가는 어떻게 생계를 꾸려야 하는지 물었다. 당시 그녀는 어머니처럼 요양원에서 일하고 있었고, 비록 작품이 선정된 것에 기뻐했지만, 자신의 예술적 열망을 어떻게 경제적으로 뒷받침해야 할지 걱정하고 있었다. 솔직하게 고민을 드러낸 사예에게 호감을 느낀 그린은 그녀의 멘토가 되기로 작정하고는 사예를 자신의 작업실에서 일하게 했다. 여전히 요양원 일을 병행했지만, 이제 사예는 전문 예술가의 작업실에서 일하면서 피어PEER 같은 예술 단체의 인턴십이나 각종 워크숍에 열성적으로 지원했다. 애슈라프는 사예의 성화에 못 이겨 같은 강좌를 들은 기억이 있다고 회상하면서 친구에 대해 이렇게 말했다. "계속해서 창작 활동을 할 수 있게 해 줄 기회를 찾아다니는 카디자의 태도에는 커다란 절박감이 배어 있었습니다. 그녀는 예술에서의 재현의 미래라는 주제를 놓고 벌어지던 세대 간 대화에 참여하는 것을 아주 중요하게 생각했지요."

2015년 큐레이터인 데이비드 A. 베일리David A. Bailey는 다양한 배경을 지닌 젊은 큐레이터들과 함께 베니스 비엔날레를 방문할 수 있도록 재정 지원을 받았고, 그린은 사예와 애슈라프, 레이 피에스코Ray Fiasco, 켈빈 오카포Kelvin Okafor 같은 젊은 예술가들을 이 여정에 합류시키기 위해 지원금을 받았다. 이는 사예에게 하나의 계시나 다름없었고, 그녀는 자신의 예술적 영웅이었던 로나 심프슨Lorna Simpson(사진과 텍스트를 결합해 미국의 성차별 문제를 고발한 아프리카계 미국인 사진작가_옮긴이)의 작품을 직접 관람한 역사적 순간에 대해 트위터에 글을 남겼다. 레이 피에스코는 사예가 모든 것을 강력하게 흡수했다고 회상

하면서 "고요한 에너지를 지녔던 그녀는 별다른 말을 하지 않고도 주변을 완전히 압도했다"라고 언급했다. 베니스 비엔날레를 방문한 후 사예는 현대 미술의 중심지인 베니스 비엔날레에서 작품을 전시하는 것보다 더 큰 영광은 없다는 점을 깨닫게 되었다.

그로부터 단 2년 후, 사예의 작품은 제57회 국제 베니스 비엔날레에 전시되는 영광을 누렸다. 그녀는 이 비엔날레의 국가 중심적 운영 방식에 대한 반성 차원에서 기획된 디아스포라 파빌리온Diaspora Pavilion에 전시될 작품을 창작해 달라는 요청을 받았다. 이 전시회는 데이비드 A. 베일리와 니컬라 그린, 피터 클레이턴Peter Clayton, 데이비드 래미David Lammy가 공동으로 기획하고, 데이비드 A. 베일리와 제시카 테일러Jessica Taylor가 공동으로 큐레이팅하였다. 영국 이민자 가정 출신의 예술가 열아홉 명이 참여했는데, 이 중에는 잉카 쇼니바레Yinka Shonibare(문화적 정체성과 식민주의, 이주 등의 문제를 탐색하는 나이지리아계 영국인 예술가_옮긴이)와 아이작 줄리언Isaac Julien(다수의 스크린을 활용해 선형적 이야기 구도의 해체를 시도하는 설치 미술가_옮긴이), 휴 로크Hew Locke(유머와 풍자가 담긴 작품을 통해 비판적인 메시지를 전달하는 영국의 조각가_옮긴이) 등이 있었다. 이 전시회를 더욱 특별하게 만든 건, 신인들에게 이 유명 예술가들과 함께 작품을 전시할 기회가 제공되었다는 점이다. 비록 전시회 경력이 단 한 차례밖에 없었지만, 사예는 자신의 문화적 뿌리를 탐색하겠다는 제안서 덕분에 전시회에 참여할 수 있었다.

사예는 '이주에 따른 감비아식 전통 종교 의례의 변화 과정'을 작품에 반영하고 싶어 했다. 아홉 점의 자화상 연작인 〈주거: 우리가 숨 쉬는 이 공간Dwelling: in this space we breathe〉(2017)에서 사예는 부모님의 종교 의례용 도구를 사용하고 있는 그녀 자신의 모습을 제시해 보였

다. 그녀는 스스로에게 치료사의 지위를 부여한 뒤, 신성한 의식에서 취하는 자세들을 신중하게 재구성했다. 사예가 베네치아에서 사귄 친구 중 한 명인 오카포는 이 연작을 "등골이 오싹"한 작품이라고 묘사하면서, '가족으로부터 받은 영향과 내면에서 느낀 모든 모순을 한데 융합하여 이토록 강력한 방식으로 표현한' 사예의 역량을 예찬했다. 작품의 강력한 주제는 사예가 사용한 기법인 콜로디온 습판 틴타입wet plate collodion tintype에 의해 더욱 강화되었다. 구식 사진술로의 이 같은 회귀는 사예의 사진을 다른 세기의 것으로 바꿔 놓았고, 또한 과거 흑인 여성들의 사진이 드물다는 사실을 환기시킴으로써 작품의 의미를 더 증대시켰다. 사예는 이렇게 썼다. "나는 15세기에 발달한 인물 사진으로부터 영감을 얻었다. 어떻게 초상 사진이 그 인물의 신앙과 미덕, 영성, 부를 알리는 수단이 될 수 있는지 탐색하고 싶었다."

손쉽게 사진을 찍을 수 있게 된 디지털 시대에 그녀는 위험천만한 매체를 선택했다. 질산 은 용액에서 습판을 현상하는 콜로디온 습판법은 시간을 엄격히 준수해야 했고, 완전히 통제할 수 있는 것도 아니었다. 그렇지만 이 기법의 불확실성을 받아들인 사예는, 현상 과정의 유동성과 감광도가 높은 습판의 취약성을 최대한 활용했다. 명암 대비가 뚜렷한 필름 사진이나 디지털 흑백 사진과는 분명히 구분되는 회색 톤의 결과물은, 마치 엑스레이 사진의 느낌이 섞인 회화 작품과도 같았다. 사예가 중요시한 건 끈기 있는 기다림과 미지에 대한 개방성, 현대 사진에는 결여되어 있는 강렬함이었다. 그녀는 작품을 통해 이야기하기 힘든 것들을 표현한다고 오카포에게 고백한 바 있다. 오카포는 이렇게 말했다. "사예는 방향성을 잃어버렸다는 느낌을 받곤 했어요. 그래서 사회가 이러이러한 것은 그녀가 해내기 힘들 것

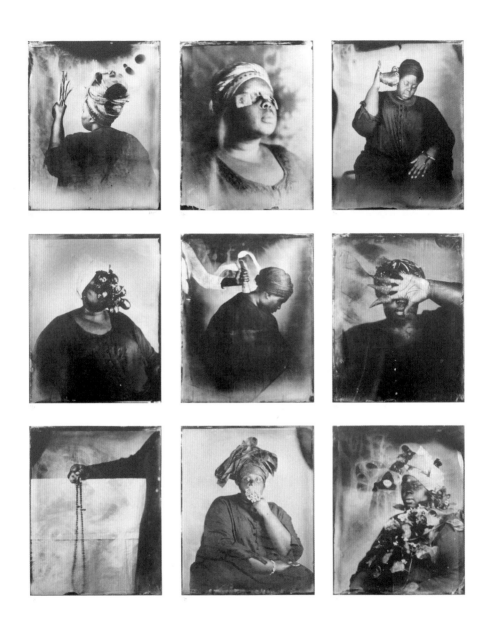

주거: 우리가 숨 쉬는 이 공간 Dwelling: in this space we breathe

카디자 사예

2017~2018, 아홉 번의 실크스크린, 각 사진의 크기: 61.3×50.2cm,
니컬라 그린 앤드 젤러스 스튜디오 제공 ©카디자 사예 재단

이라고 이야기하면 사예는 그것을 곧 작품으로 구현해 냈는데 그 결과가 너무나도 특별했지요." 나는 오카포가 이 연작의 핵심에 놓인 무언가를 언급했다고 생각하는데, 그것은 사예의 작품이 감상에 빠지지 않으면서도 지극히 개인적이고, 비타협적이면서도 지극히 친근한 작품이었다는 것이다.

비엔날레에서 사예의 작품은 강렬한 인상을 남겼고, 수많은 사람들의 이목을 집중시켰다. 안목 있는 수집가인 마크 와드와Mark Wadhwa는 프리뷰에서 사예의 작품을 보자마자 '그 작품들이 어딘가 다르고 강력하고 아름답다는 사실'을 즉시 알아차리고는 연작을 구매하고 싶다고 했다. 비록 경험이 가장 적은 출품자였지만, 사예는 개막일인 2017년 5월 11일 밤에 관심을 두고 모여든 관람객들에게 적극적으로 이야기를 건넸다. 사예의 이 감동적인 연작은 비엔날레에 전시된 수천 점의 작품들을 제치고 미술 방송 진행자 겸 비평가인 월데마르 야뉴스자크Waldemar Januszczak을 비롯한 언론인과 기자들의 논평을 받았는데, 월데마르는 그녀를 "시적 감성과 슬픔을 이미지의 형태로 쌓아 올리는 예술가"라고 묘사했다.

비엔날레는 사예에게 활로를 마련해 주었다. 6월에 런던으로 되돌아온 후, 몹시 흥분한 이 젊은 예술가는 케임브리지 대학의 현대 미술관인 케틀스 야드Kettle's Yard에서 관장으로 재직 중인 앤드루 네언 Andrew Nairne을 만났다. 네언은 베네치아에서 그 작품을 처음 보고 "카디자 사예가 여기 왔나요?"라고 물은 일을 기억해 냈다. 사예의 사진들과 처음으로 맞닥뜨렸을 때, 나는 즉시 작가를 만나보고 싶다는 생각을 했다. 강렬하고 시적이고 신비스러운 이미지들, 빅토리아 시대의 사진처럼 보이지만 관람객을 직접 마주 보는 듯한 이 연작을 창작

한 사람은 대체 누구일까? 이것은 인종주의를 고발하는 사진인 동시에, 빛과 그림자를 통해 피사체이자 목격자이기도 한 예술가를 재현해 낸 아름다운 자화상 작품이기도 하다. 네언은 사예의 작품을 앞으로 개최될 전시회에 포함하기로 마음먹었다. 이 중요한 만남이 이루어진 다음 날, 자신의 재능을 꽃피울 장소를 찾기 위해 분투해 온 이 젊은 예술가의 비전과 미래는 잔인하게 도난당하고 말았다. 어머니와 함께 그렌펠 타워 20층에 살고 있던 사예는 2017년 6월 14일 밤 건물 전체를 뒤덮으며 72명의 사망자를 낸 살인적인 불길로부터 빠져나오지 못했다.

사예의 갑작스러운 사망 소식은 예술계 전체를 충격에 휩싸이게 했다. 그녀의 친구이자 멘토인 니컬라 그린은 사예를 단지 앞날이 기대되던 탁월한 예술가가 아니라 하나의 롤모델로 기념하기로 결심했다. 2020년 7월 그린은 인투유니버시티와 함께 빈곤 가정 출신 아이들에게 예술을 공부할 기회를 제공하기 위해 마련된 과정인 카디자 사예 인투아츠 프로그램Khadija Saye IntoArts Programme을 개시했다. 그린은 이 과정을 이렇게 묘사했다. "이 프로그램은 카디자가 이미 열정적으로 착수한 과업의 연속선상에 있어요. 사회 운동가이기도 했던 카디자는 이미 자신과 비슷한 환경에서 자란 다른 젊은이들을 가르치고 멘토링하기 시작한 상태였지요." 사예의 작품은 지금도 계속해서 전시되면서 새로운 관람객들을 끌어모으고 있다. 그녀의 작품들은 네언이 계획한 대로 2018년 개최된 케틀스 야드 재개관 행사에 전시되었고, 2019년에는 아이작 줄리언이 빅토리아 미로 갤러리Victoria Miro Gallery에서 직접 큐레이팅한 전시회 〈록 마이 소울Rock My Soul〉에도 초대받았다. 줄리언은 "카디자의 작품 곁에 있다 보면 그녀가

얼마나 비범하고 재능 있는 예술가였는지를 실감하게 됩니다. 비록 경력이 비극적으로 단절되었지만, 그녀의 놀라운 비전은 영원토록 밝게 빛을 발할 것입니다"라고 말했다. 2020년 이에샤 바티 파스리차Eiesha Bharti Pasricha가 기획하고 시그리드 커크Sigrid Kirk가 큐레이팅한 야외 전시 프로그램인 〈숨은 보이지 않는다Breath is Invisible〉에 그녀의 작품이 초대되어 그렌펠 타워의 폐허에서 얼마 떨어지지 않은 노팅힐 지역의 벽면에 전시되었다. 또한 2021년에는 그룹전인 〈끝나지 않은 과업: 여성 인권을 위한 싸움Unfinished Business: The Fight for Women's Rights〉에 초대되었을 뿐만 아니라 영국 국립 도서관에서 열린 개인전에도 출품되었다. 한편 런던 교통 박물관과 사예가 인턴으로 근무한 단체인 피어에서는 사예의 이름으로 된 장학금과 인턴십을 마련했다.

사예의 죽음은 너무 허망한 것이었지만 우리는 자신의 길을 개척해 나가는 과정에서 보여 준 그녀의 엄청난 끈기로부터 교훈을 얻을 수 있다. 레이 피에스코는 그녀를 '고요하면서도 압도적인 존재감을 지닌 인물'로 묘사하면서 "저는 그녀의 강렬함을 매일 제 안에 품고 다닙니다"라고 말한 바 있다. 또한 오카포는 "당시 우리 예술가들을 위한 청사진 같은 건 없었지만, 카디자는 자신도 놀랄 정도로 자신감에 차 있었습니다. 그녀는 자신이 예술 작품을 창작해야 한다는 사실을 알았고, 작품을 통해 자기만의 진실을 이야기하는 데서 힘을 얻었습니다"라고 회고했다. 예술가로서 사예의 여정을 이해하고 인정하는 건 예술계를 개혁하고 개방하는 데 필수적인 일이다. 그린은 이렇게 말했다. "카디자의 이야기는 감화를 주므로, 전 세계의 젊은이들이 들을 수 있도록 널리 알려야 합니다. 그녀의 놀라운 이야기 자체가 하나의 중요한 유산인 셈입니다."

그림에 문학과 음악의
숨결을 불어넣은 화가

바살러뮤 빌

Bartholomew Beal

1989~2019

위대한 회화 작품은 외관이 아닌 느낌으로 평가된다. 캔버스 앞에 서 있을 때 받는 느낌이 작품을 평가하는 결정적인 지표가 될 수 있다. 그 작품은 무언가를 환기시키거나 특정한 분위기로 당신을 압도하는가, 아니면 의도하지 않았는데도 어떤 정서적 반응을 불러일으키는가? 이것이 2014년 영국인 예술가 바살러뮤 빌의 거대한 그림인 〈익사한 선원The Drowned Sailor〉을 처음 보았을 때 내 머릿속에 떠오른 생각이었다. 이 그림은 비록 내 손을 빠져나가긴 했지만 내가 소장하고 싶어 한 그림으로, 언제든 머릿속에 떠올려 생각할 수 있을 정도로 마음속에서 특별한 자리를 차지하고 있다. 그림 속에는 머리가 벗겨지고 다듬어지지 않은 길고 흰 수염을 지닌 한 늙은 남자가 손을 주

머니에 넣고 사색에 잠긴 채 비스듬히 서 있다. 그의 쭈글쭈글한 푸른 셔츠는 햇빛에 반사된 바다색이고 하얀 바지는 허공으로 희미하게 사라지고 있다. 유령과도 같은 형상이지만 우리는 그의 발이 해저 지면에 맞닿아 있을 것이라고 상상하게 된다. 뼈대만 남은 그의 배는 자연의 힘에 의해 발가벗겨진 채 현실과 환상을 넘나들면서 그의 내면에 자리 잡고 있다. 악몽보다는 흥미로운 무대 장치에 더 가까운 붉은 선은 풍선 끈처럼 시선을 위로 잡아끌어 관람객들을 색의 축제에 참여하게 한다. 색으로 뒤덮이기도 하고 다시 그려지기도 한 추상도형들은 가능성을 머금은 안개처럼 검은 화면 위를 떠돌고 있다. 이 화려한 색의 유희는 그림의 묵직한 분위기를 상쇄하기보다는 아주 깊고 복잡하고 섬세한 무언가를 상징하는 구상적 이미지와 조화롭게 공존하고 있다.

〈익사한 선원〉은 특정한 이야기를 관람객에게 제시하지 않으면서도 분명한 분위기가 담긴 그림을 창작하는 빌의 탁월한 재능을 보여 주는 전형적인 작품이다. 이에 더하여, 빌은 자신의 상상에 기초하여 절대 단순하지 않은 아름다움을 지닌 인물들과 공간, 시간을 묘사해 내는 능력도 뛰어나다. 디지털화되고 매우 개념적인 예술 환경 속에서 성년에 이른 젊은 예술가로서, 빌은 구상 미술이 여전히 많은 것을 전해 줄 수 있다는 확신을 갖고 구상 회화의 편에 섰다. 그로부터 10여 년 후 미술관과 화랑들은 다시 구상화로 가득 채워졌고, 빌 같은 화가들은 우리가 뉴미디어에 완전히 매료되었을 때 너무나도 많은 것을 포기했다는 사실을 상기시켜 주었다. 원숙한 공간 활용은 그의 모든 작품에서 나타나는 특징이다. 그는 무대 디자이너와 무대 감독, 화가의 역할을 병행하면서 인간에 대한 한없는 연민을 품은 채,

익사한 선원 The Drowned Sailor
바살러뮤 빌
2014, 캔버스에 유채, 185×225cm, 바살러뮤 빌 재단 제공

관람객들과 교감할 수 있는 인물들을 끊임없이 제시했다. 화폭에는 다수의 인물들이 배치되어 있으나 그들은 언제나 궁극적으로는 혼자이며, 마음을 하나로 모을 때라 하더라도 사크라 콘베르사치오네*Sacra Conversazione*('성스러운 대화'라는 뜻으로 성모자와 그들을 둘러싼 일군의 성인, 천사 등을 그린 그림_옮긴이) 이상의 깊은 유대는 맺지 못한다. 하지만 다소 불분명한 배경에도 불구하고 그들은 마치 예술가가 자신의 모든 창조물에게 감정적이고 지적인 특성을 부여하기 위해 세심하게 신경 쓰기라도 한 듯이 실제 인물들처럼 느껴진다. 빌의 시적인 회화는 문학을 향한 그의 애정 및 관심과 긴밀하게 연관되어 있다. 그는 종종 T.S. 엘리엇과 셰익스피어, 사뮈엘 베케트, 셰이머스 히니*Seamus Heaney*에게서 얻어 낸 삶의 교훈을 화폭에 옮기곤 했다.

2012년 윔블던 예술 대학교 순수미술과를 졸업한 이후, 빌은 조너선 비커스 미술상*Jonathan Vickers Fine Art Award*을 받고 더비 지역에서 입주 작가로 머무는 행운을 누리게 되었다. 그는 시간을 최대한 활용하여 한 해 동안 상당수의 작품을 창작했고, 이 작품들은 이후에 더비 미술관*Derby Museum and Art Gallery*에 전시되었다. 빌은 첫 번째 개인전을 미술 학교 외부에서 개최한 데다 2014년도에는 런던의 파인 아트 소사이어티*The Fine Art Society* 갤러리에서 개인전을 연 가장 젊은 예술가로 기록되기도 했다. 이곳은 1874년 이래로 뉴본드 스트리트에 자리 잡고 있었는데, 갤러리의 현대 미술 담당자였던 나는 그의 작품에 깊은 인상을 받고는 빌에게 전시 기회를 제공해 주었다. 그는 내가 지지한 최초의 신인 예술가였다. 빌이 고전 문학 작품을 자양분으로 삼는 박식한 인물이었다는 사실은 그의 작품을 훨씬 특별하게 만들어 주었다. 빌의 전시회는 엘리엇의 〈황무지〉에 대한 작가 자신의 깊은 사색과

섬세한 감상을 바탕으로 한 것으로서 관람객들을 이 시에 대한 빌 자신의 난해한 해석으로 이끌었다. 빌이 참고한 자료는 거의 한 세기 전에 쓰인 고전 문학 작품이었으나 그의 그림은 젊은 활력으로 가득 차 있었다. 그 생동감 덕택에 그림들은 회화라기보다는 음악 작품들처럼 보였고, 전시회는 하나의 훌륭한 영화 음악과도 같았다. 이후의 전시회에서는 셰이머스 히니의 시가를 참고 자료로 삼았는데, 히니의 시인 〈추신Postscript〉은 빌의 약혼녀를 그린 전신 초상화인 〈허점을 찌르다Catch the Heart Off Guard〉에 영감을 주었다. 이런 개인적인 작업을 할 때조차 빌은 감상에 젖지 않은 낭만적인 작품을 창작해 내는 보기 드문 예술적 업적을 달성할 수 있었다.

빌이 고작 22세의 나이에 뇌종양 진단을 받았다는 사실을 고려하면 그의 성공은 훨씬 더 비범해 보인다. 그는 이 종양과 함께 9년을 살았다. 나를 포함해서 그를 만난 대부분의 사람들은 그의 상태가 어떤지 전혀 몰랐다. 빌은 자신을 아픈 사람으로 여기지 않았고, 이런 상황이 주는 한계에서 벗어나려고 했으며, 사실 자신이 진단받은 병의 심각성을 걱정스러울 정도로 무시하는 듯 보였다. 살날이 얼마 안 남았다는 듯 슬픔에 잠긴 채 살아가는 대신 마치 삶의 의미를 발견하기라도 한 것처럼 기쁨에 찬 상태로 세상을 만끽하면서 살아갔다. 빌은 주요 수집가에서부터 화랑 인턴에까지 이르는 자신의 모든 지인과 동료들을 감동시켰다.

자기 일에 대한 애정에도 불구하고 그는 자신의 작품을 엄격하게 비평했다. 빌의 그림 뒤로는 엄청난 노력이 숨겨져 있는데, 왜냐하면 그는 만족스럽지 못한 작품들을 종종 다시 그리곤 했기 때문이다. 그림을 향상시키고자 하는 이런 태도는 훗날 그의 스타일의 일부

로 자리 잡게 되었고, 빌은 때때로 작품에 또 다른 의미의 층을 추가하기 위해 유령 같은 흔적들을 남겨 놓았다. 젊지만 현명했던 그는 생존의 문제와 걱정, 슬픔, 외로움, 아름다움, 결점 등의 본질을 드러내는 비가풍의 그림을 공들여 그렸다. 그는 마치 그 자신이 길고 우아한 손가락을 지닌 것처럼, 자기 손으로 얼굴을 가린 젊은 여성을 화폭에 담아낼 수 있었다. 또한 그는 마치 그 자신이 80세인 것처럼, 구부러진 어깨를 지닌 늙은 남성을 감동적으로 묘사해 낼 수 있었다.

하지만 비극적이게도 이 책에 소개된 다른 예술가들과 마찬가지로 그는 80세까지 살지 못했으며 그 근처에도 가지 못했다. 30세가 되던 2019년 말경이 되자 상태가 악화되었고 크리스마스 다음 날 가족들 곁에서 그는 미소를 머금은 채 숨을 거두었다. 당시 그의 마지막 개인전은 여전히 진행 중이었고 작품 판매도 순조로웠는데, 그는 죽기 전 몇 주 동안 열정적으로 작품 활동에 몰두했다. 자신의 그림 속에서 빌은 수백 개의 인생을 살았으며, 나는 모든 캔버스 하나하나와 소형 드로잉 작품에 그가 머물고 있는 것을 느낄 수 있다. 그는 10년도 채 안 되는 기간 놀라운 경력을 쌓을 수 있다는 사실과 삶의 모든 순간을 예술 창작에 쏟아붓는 것이 엄청난 재능이라는 점을 보여 줌으로써 젊은 예술가들에게 위대한 모범이 되었다. 삶을 향한 그의 지칠 줄 모르는 열망과 뛰어난 사고력 및 감수성, 시적 아름다움을 추구하는 재능 등은 빌이 우리에게 남긴 작품들 속에서 환하게 빛을 발하고 있다.

5장에 소개된 모든 예술가들은 앞으로 널리 찬사받고 소중히 여겨지고 작품을 전시할 가치가 있다. 비록 그들이 남긴 유산이 이 책

바살러뮤 빌

에 실린 모든 예술가들 중 가장 빈약하다는 주장이 있긴 하지만, 우리는 기존의 선택지에만 안주하지 않도록 주의해야 한다. 나는 이 책에 소개된 30인의 예술가 모두가 위대하다고 믿는다. 그러나 그들 중 어느 누구도 예술가의 유산을 편견과 변덕, 재해에 노출시키는 예술사의 악습으로부터 자유롭지 못하다. 현재 우리는 대작에 대해 이야기하고 있지만, 우리는 사람들의 취향이 계속해서 변한다는 사실과, 누가 명성을 누리게 될지 예측하는 건 불가능하다는 사실을 기억하면서 배타적이고(여성 예술가나 소외 계층 예술가들의 경우에서처럼) 가끔씩 예술가의 재능을 간과하기조차 하는(페르메이르의 경우에서처럼) 예술사의 폐단들을 교정해 나가야 한다. 예술가의 유산을 관리하는 사람들은 매일같이 작품을 생생하고 가치 있게 보존하기 위해 힘쓰고 있다. 21세기에 널리 알려져 있다 하더라고 이 책에 소개된 모든 예술가를 위해 우리는 그들이 남긴 불꽃을 다음 세기까지 지켜 내야 한다. 역사는 불안정한 영역이므로 이 과업에는 꾸준한 노력이 필요하다. 관람객으로서 우리는 창작자를 대신해서 작품을 보호하고, 우리에게 그토록 아름답게 말을 걸어오는 이 예술품들이 미래 세대에게 잊히지 않도록 할 공동의 책임을 지닌다.

이 책을 만드는 데 도움을 주신 모든 분께 감사드린다. 특히 나는 기꺼이 시간을 내어 카디자 사예에 관한 이야기를 들려준 니컬라 그린과 앤드류 네언, 아이작 줄리언, 러브나 애슈라프, 레이 피에스코, 켈빈 오카포에게 감사의 말을 전하고자 한다. 어맨다 실크와 바살러뮤 빌의 가족들에게는, 내가 이 책의 집필을 시작한 후 빌의 부고를 듣게 되어 가슴이 무너지는 듯했고, 그가 얼마나 특별한 예술가였는지에 관한 글을 쓸 수 있다는 사실이 작은 위안이 되었다고 전하고 싶다. 마찬가지로 관련된 내용을 검토해 준 노아 데이비스와 대시 스노의 유산 관리자들에게도 고마움을 표한다. 현재 내가 완전히 심취해 있는 예술가인 고든 마타클라크를 소개해 준 호주 예술가 재닛 로런스에게도 감사의 말을 전한다. 비평가인 루이사 벅과 나눈 대화도 도움이 되었다. 그녀는 런던 지하철에서 우연히 마주쳤을 때 헬렌 채드윅을 책에 포함하도록 내게 자극을 주었다. 정말 감사하게도, 테이트 미술관의 총괄관장인 마리아 밸쇼는 책 표지에 추천의 글을 적어 주었고, 미술 애호가인 내 친구 노엘 필딩 역시 그 옆에 추천사를 남기는 친절을 베풀어 주었다. 내 헌신적인 편집자인 앨리스 그레이엄과 조 홀스워스, 멜로디 오디사냐를 비롯한 콰르토 출판사의 모든 분들

께도 감사의 말을 전한다.

내가 이 자리에 있는 건 다 가족들 덕분이므로 여기에 그들 모두를 언급하고자 한다. 너무나도 사랑하는 어머니인 논나 포핀스는 내가 모든 것을 희생하며 예술만 추구하는 동안 가정이 무너지지 않도록 지켜 주었다. 아버지인 게리 소든에게는, 당신의 글을 너무나도 좋아하고 삶에 대한 엄청난 호기심과 열정을 물려줘서 정말 고맙다고 전하고 싶다. 내 여동생인 제니 해리스와 나 사이의 특별한 유대감을 표현하려면 새 단어가 발명되어야 하겠지만 그때까지는 그저 그녀에게 사랑한다고만 말해 두려 한다. 내 삼촌 마이크 곁을 지키는 완벽한 숙모이자 재능 있는 예술가이기도 한 지나 소든에게도 모든 것에 대해 감사한다고, 특히 아이들을 돌봐 줘서 정말 고맙다고 전하고 싶다. 티머시 소든과 조시 소든, 이 녀석들은 일요일에 놀러 갈 수 있도록 시간 맞춰 글을 마무리하라고 계속해서 내게 압력을 가했다. 나는 일가족도 너무 잘 만난 것 같다. 소호 하우스와 스카이 아츠, 스토리볼트 필름의 모든 동료들, 특히 뛰어난 동료 겸 다정한 친구 사라 테르지에게 고마움을 표하고 싶다. 그리고 내 글을 비평해 준 캐슬린 소리아노와 타이 샌 시런버그도 빼놓을 수 없는데, 이들은 항상 내 엉성한 원고를 기꺼이 살펴봐 주었다.

나는 이 책의 대부분을 내 딸인 주노와 함께 보낸 출산 휴가 기간 동안 썼다. 딸이 태어난 지 석 달 후 나는 일주일에 이틀 정도를 자료 조사와 집필 작업에 할애하기 시작했는데, 이 일은 아기를 돌보는 기쁨과 함께 내게 엄청난 즐거움을 안겨 주었다. 나는 책상에서 아기가 장난스럽게 자판을 눌러 소중한 단락들을 지우는 동안 주노에게 젖을 먹이던 기억들을 영원토록 간직할 것이다. 물론 남편인 제임스 브라이언이 없었더라면 나는 그 어떤 시도도 할 수 없었을 것이다. 사랑과 가정에 대한 헌신으로 나를 끊임없이 놀라게 하는 남편에게 내 가능성을 다시 살펴볼 수 있게 도와준 것에 대해 한없는 감사의 말을 전하고 싶다.

찾아보기

도판 저작권